全彩圖解！

動畫製作 基礎知識大百科

元老級動畫師親自作畫講解
制作流程、數位作畫到專業用語
全方位入行攻略

Kamimura Sachiko
神村幸子 /繪著　　**孫家隆** /譯

ENCYCLOPEDIA OF ANIMATION BASICS
アニメーションの基礎知識大百科 增補改訂版

譯者序

　　動畫師手邊都有幾本常備的工具書，《動畫製作基礎知識大百科》就是其中一本。

　　我是學生時在學校書店購入這本書的，進入業界後才發現身邊許多動畫師都將這本書當作必備的書籍之一，不時地會使用本書做為工作上的輔助和參考。

　　作者神村幸子さん就是作畫出身的大前輩動畫師。我自己在原畫新人時期學習 Follow PAN 和つけ PAN 的作法時所使用的原畫素材（《銀魂》主角銀時的某一卡），正是神村さん本人畫的，算是受教於這位前輩。以內容區分，本書大致分爲「動畫制作」和「動畫用語」兩大部分。「動畫制作」從制作的流程、職務，到企畫、設計、分鏡和相關會議等各個重要制作階段的解說，將十分專業複雜的動畫知識以輕鬆愉快、淺顯易懂的方式介紹給讀者，彷彿像是一位經驗豐富的前輩引領你逐步認識動畫制作現場。此外，增補改訂版中新增了「數位作畫」的全新篇章，分析數位作畫在日本以紙本作畫爲主環境的現況、優勢以及未來趨勢。

　　另一個重要的部分「動畫用語」則包含數位作畫篇章的數位用語，介紹了業界工作時溝通、開會、作業時頻繁會出現和使用的專業用語。和日本動畫協會監修・著作的《日本動畫專業用語事典》不同的是，《動畫製作基礎知識大百科》更像是一本動畫師的個人筆記，詳細記述著從學生、新人，一直到能獨當一面時的每個階段所需要的知識嚮導。清晰明瞭的解說之外，不容易以文字傳達的內容就會附以圖像示意，既直覺也一目了然，符合動畫領域朋友們的視覺閱讀習慣。此外，附錄章節中收錄了書中所提到的律表、Layout 用紙、傳票等專業資料範本，影印放大後便可以直接使用，輕鬆導入業界規格的制作方式。

　　特別值得一提的是，神村さん繪製的插畫將制作現場的氛圍表現得活靈活現。尤其是介紹動畫職務的角色們時，神還原了不同職務工作人員之間的氣質差異。如果有機會到動畫公司群聚的幾個車站附近散步的話，偶然遇見類似氣質穿著的人，很高的機率是動畫業界的從業人員（笑）。許多日本動畫業界的工作甘苦和眞實心聲往往可以在這些插畫中窺見一二，不時令人會心一笑。

　　如此一本親切、專業又富有趣味的動畫大百科，推薦給所有喜愛和想了解日本動畫的朋友。

　　在此感謝神村幸子樣、臉譜出版社的編輯群、諸多業界的前輩先進，以及團隊夥伴們。沒有你們的幫助，這本書無法問世。

SAFE HOUSE T studio 孫家隆

前言

本書設定的目標對象是新人的動畫師。以彩圖搭配簡潔的文章來說明日本商業賽璐珞動畫的專業術語。因此，本書針對新人動畫師在工作上所需了解的用語和技法，設置了個別的章節盡可能的加以詳細說明。

此外，本書為了有志於動畫工作的人也特別編排，只需要依照1、2、3章的順序閱讀，就能夠詳細了解完整的動畫制作流程。當中若是有任何讀者不明白的用語，請參考第4、5章動畫用語集的說明。

動畫製作
基礎知識大百科

目錄

エンディング（片尾）｜大判（大型用紙）｜大ラフ（粗略草稿）｜お蔵入り（束之高閣）｜送り描き（接續動作畫法）｜オーディション（試鏡會）｜オーバー（過曝）｜オバケ（殘影）｜オープニング（片頭）｜オープンエンド（OPED）｜オールラッシュ（初剪輯）｜音楽メニュー発注（音樂曲目［業務］委託）｜音楽メニュー表（音樂曲目表）｜音響監督（音響監督）｜音響効果（音響效果）

海外出し（委託海外）｜回収（回收）｜返し（返回動作）｜画角（視角）｜描き込み（畫入）｜拡大作画（放大作畫）｜カゲ（陰影）｜ガタる（晃動）｜合作（合作）｜カッティング（剪輯）｜カット（鏡頭／Cut）｜カット内O.L（鏡頭內O.L［疊影］）｜カットナンバー（鏡頭編號）｜カットバック（交叉剪接）｜カット表（鏡頭確認表）｜カット袋（鏡頭素材袋）｜カット割り（鏡頭分配）｜角合わせ［畫／鏡］框角對照法）｜かぶせ（覆蓋）｜紙タップ（定位紙條）｜カメラワーク（運鏡）｜画面回転（畫面旋轉）｜画面動（畫面晃動）｜画面分割（畫面分割）｜ガヤ（人群吵雜聲）｜カラ（中空／留白）｜カラーチャート（色彩表）｜カラーマネジメント（色彩管理）｜仮色（暫定色）｜画力（畫力）｜監督（導演）｜完パケ（完成品）｜企画（企畫）｜企画書（企畫書）｜気絶（昏倒）｜軌道（軌道）｜キーフレーム（關鍵畫格／原畫）｜決め込む（定案）｜逆シート（［律表］往返）｜逆パース（透視反轉）｜逆ポジ（位置反轉）｜脚本（腳本）｜キャスティング（選角）｜逆光カゲ（逆光陰影）｜キャパ（處理能力）｜キャラ打ち（角色會議）｜キャラくずれ（角色崩壞）｜キャラクター（角色）｜キャラクター原案（角色原案）｜キャラデザイン（角色設計）｜キャラ表（角色表）｜キャラ練習（角色作畫練習）｜切り返し（鏡頭翻轉）｜切り貼り（剪貼）｜均等割り（均等中割）｜クイックチェッカー（Quick Checker）｜クール（季度）｜空気感（空氣感）｜口パク（口形）｜口セル（口形賽璐珞／圖層剪貼）｜クッション（緩和［運鏡、動作、時間］）｜組（組合）｜組線（組合線）｜グラデーション（層次／漸層）｜グラデーションぼけ（漸層模糊）｜クリーンアップ（清稿）｜くり返し（重複）｜クレジット（製作人員名單）｜黒コマ／白コマ（黑格／白格）｜グロス出し（整體委託）｜クローズアップ（近距離特寫）｜クロス透過光（十字透過光）｜クロッキー（速寫）｜劇場用（電影版）｜消し込み（消去）｜ゲタをはかせる（墊高）｜決定稿（決定稿）｜欠番（缺號）｜原画（原畫）｜原撮（原攝）｜原図（原圖）｜原トレ（原畫描線［稿］）｜兼用（兼用）｜効果音（效果音）｜広角（廣角）｜合成（合成）｜合成伝票（合成傳票）｜香盤表（角色出場表）｜コスチューム（服裝）｜ゴースト（GHOST）｜コピー＆ペースト（複製與貼上）｜コピー原版（影印原稿）｜こぼす（台詞延續／跨鏡頭）｜コマ（影格）｜コンテ（分鏡）｜コンテ打ち（分鏡會議）｜コンテ出し（分鏡委託）｜コマ落とし的（縮時攝影表現）｜ゴンドラ（多層攝影Gondola）｜コンポジット（影像合成）

彩色（上色）｜彩度（彩度）｜作打ち（作畫會議）｜作画（作畫）｜作画監督（作畫監督）｜差し替え（替換）｜撮入れ（交付攝影）｜撮影（攝影）｜撮影打ち（攝影會議）｜撮影監督（攝影監督）｜撮影効果（攝影效果）｜撮影指定（攝影指定）｜作監（作監）｜作監補（作監輔）｜作監修正（作監修正）｜撮出し（攝影前檢查）｜サブタイトル（副標題）｜サブリナ（瞬閃）／サブリミナル（潛意識的［信息］）｜サムネイル（縮圖）｜サントラ（原聲帶）｜仕上（上色／色影）｜仕上検査（上色檢查）｜色彩設定（色彩設定）｜下書き（底圖）｜下タップ（下方定位尺）｜実線（實線）｜シート（律表）｜シナリオ（劇本）｜シナリオ会議（劇本會議）｜シノプシス（劇情提要）｜〆／締め（期限）｜ジャギー（鋸齒）｜尺（時間長度）｜写眞用接着剤（照片用黏著劑）｜ジャンプSL（跳躍滑推）｜集計表（彙整表）｜修正集（修正集）｜修正用紙（修正用紙）｜準組み（準組合）｜準備稿（暫定稿）｜上下動（上下移動）｜上下動指定（上下移動指示）｜消失点（消失點）｜初号（初號）｜ショット（鏡頭）｜白コマ／黒コマ（白格／黑格）｜白箱（白箱）｜シーン（場景）｜白味（一片空白）｜新作（新繪畫稿）｜巣（巢）｜スキャナタップ（掃描［器］定位尺）｜スキャン（掃描）｜スキャン解像度（掃描解析度）｜スキャンフレーム（掃描框）｜スケジュール表（時程表）｜スケッチ（素描）｜スタンダード（標準用紙）｜スチール（靜態畫）｜ストップウォッチ（碼錶）｜ストーリーボード（分鏡）｜ストップモーション（停格）｜ストレッチ＆スクワッシュ（伸展與壓縮）｜素撮り（素攝影）｜ストロボ（殘影）｜スーパー（疊印）｜スポッティング（音像校準）｜スライド（滑推）｜制作（制作）｜制作会社（動畫制作公司）｜製作会社（製作管理公司）｜制作進行（制作進行）｜制作デスク（制作管理主任）｜制作七つ道具

（制作必備七道具）｜声優（配音員）｜セカンダリーアクション（附屬動作）｜設定制作（設定制作）｜セル（賽璐珞／圖層）｜セル入れ替え（賽璐珞／圖層替換殘影）｜セル重ね（賽璐珞／圖層順序）｜セル組（賽璐珞／圖層組合）｜セル検（賽璐珞／色彩檢查）｜セルばれ（賽璐珞／圖層缺漏）｜セルレベル（賽璐珞／圖層疊層）｜セル分け（賽璐珞／圖層配置）｜ゼロ号／０号（零號）｜全カゲ（全陰影）｜選曲（選曲）｜先行カット（預告鏡頭）｜前日納品（前日交付）｜センター 60（中央 60）｜線撮（線攝影）｜全面セル（全賽璐珞／全圖層畫面）｜外回り（外巡）

台引き（移動攝影台）｜対比表（對比表）｜タイミング（時間節奏）｜タイムシート（律表）｜タッチ（筆觸）｜タップ（定位尺）｜タップ穴（定位尺孔）｜タップ補強（定位孔補強）｜タップ割り（定位孔中間張畫法）｜ダビング（混音後製）｜ダブラシ（多重曝光）｜ためし塗り（試塗）｜チェック Ｖ（檢查 Ｖ）｜つけ PAN（追焦 PAN）｜つめ／つめ指示／つめ指定（軌目／軌目指示／軌目指定）｜テイク（TAKE）｜定尺（決定長度）｜ディフュージョン（柔焦）｜デスク（制作管理主任）｜手付け（手動作業）｜デッサン力（素描力）｜手ブレ（手持攝影）｜出戻りファイター（回鍋戰士）｜テレコ（交替顛倒）｜テレビフレーム（電視框）｜テロップ（字卡）｜伝票（傳票）｜電送（網路傳送）｜テンプレート（模板）｜動画（動畫）｜動画検査（動畫檢查）｜透過光（透過光）｜動画注意事項（動畫注意事項）｜動画机（動畫桌）｜動画番号（動畫號碼）｜動画用紙（動畫用紙）｜動検（動檢）｜動撮（動畫攝影）｜動仕（動仕）｜同トレス（同位描線）｜同トレスブレ（同位描線抖動）｜同ポ（同位）｜特効（特效）｜止め（靜止）｜トレス（描線）｜トレス台／トレース台（透寫台）｜トンボ（十字標記）

中 1〈数字的 1〉（中 1）｜中一〈漢字的 1〉（隔日交件）｜中 O.L（中 O.L）｜長セル（長形賽璐珞／圖層）｜中ゼリフ（動作中台詞）｜中なし（無中間張）｜中なし（當日交件）｜中割（中間張）｜波ガラス（波紋）｜なめ（過位）｜なめカゲ（過位陰影）｜なりゆき作画（依勢作畫）｜二原（二原）｜入射光（入射光）｜ヌキ／Ｘ印（透空／Ｘ記號）｜盗む（盜位）｜ヌリばれ（塗色缺漏）｜塗り分け（分色）｜ネがポジ反転（反轉負片）｜納品拒否（拒絕成品）｜残し（延遲動作）｜ノーマル（普通色）｜ノンモン（無調變）

背景（背景）｜背景合わせ（參照背景）｜背景打ち（背景會議）｜背景原図（背景原圖）｜ハイコン（高對比）｜背動（背動）｜パイロットフィルム（試作版／試播集）｜パカ（閃爍）｜箱書き（章節摘要）｜バストショット（胸上特寫）｜パース（透視／遠近法）｜パースマッピング（透視映射／貼圖）｜パタパタ（啪噠啪噠［翻閱聲］）｜発注伝票（［業務］委託傳票）｜ハーモニー（美術質感處理）｜パラ／パラマルチ（有色濾鏡）｜張り込み（埋伏）｜番宣（節目宣傳）｜ハンドカメラ効果（手持攝影效果）｜ピーカン（P 罐、碧藍）｜光感（光感）｜美監（美監）｜引き（拉動）｜引き上げ（撤收）｜引き写し（複寫）｜引きスピード（拉動速度）｜被写界深度（景深）｜美術打ち（背景美術會議）｜美術設定（美術設定）｜美術ボード（美術背景樣板）｜美設（美設）｜秒なり（維持趨勢）｜ピン送り（焦點移送）｜ピンホール透過光（針孔透過光）｜フェアリング（減阻／緩衝）｜フェードイン／フェードアウト（淡入／淡出）｜フォーカス（焦點）｜フォーカス・アウト／フォーカス・イン（失焦／聚焦）｜フォーマット（FORMAT）｜フォーマット表（FORMAT 一覽表）｜フォルム（形狀）｜フォロースルー（跟隨動作）｜フカン（俯瞰）｜ブラシ（噴槍效果）｜ブラッシュアップ（修整提升）｜フラッシュ PAN（Flash PAN）｜フラッシュバック（倒述鏡頭）｜フリッカ（晃動現象）｜フリッカシート（晃動現象律表）｜ブリッジ（橋段音／樂曲）｜プリプロ（前製）｜フルアニメーション（全動畫）｜フルショット（全身鏡頭）｜ブレ（晃動）｜フレア（光暈）｜ブレス（間隙／喘息）｜フレーム（Fr.）（鏡／畫框／影格）｜プレスコ（預先錄音）｜プロダクション（製作）｜プロット（情節）｜プロデューサー（製作人）｜プロポーション（均衡比例）｜プロローグ（序幕／章）｜ベタ（滿塗）｜別セル（其他圖層）｜編集（剪輯）｜望遠（望遠）｜棒つなぎ（毛片版）｜ボケ背／ボケ BG（模糊背景／模糊 BG）｜ポストプロダクション（後製）｜ボード（樣板）｜ボード合わせ（參照美術背景樣板）｜ボールド（場記板）｜歩幅（步距）｜本（［劇］本）｜本撮（正攝）｜ポン寄り（推鏡）

第 6 章　附錄　　　　　　　　　　　　　　　　　　　　　　　221

第 **1** 章

動畫是這樣 製作的

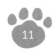

動畫制作的完成

動畫原本就是電影產業，和電影相同的，製作作品的方式需要許多流程和專業人員參與，我們一起依照流程順序看下去吧。

● 制作流程

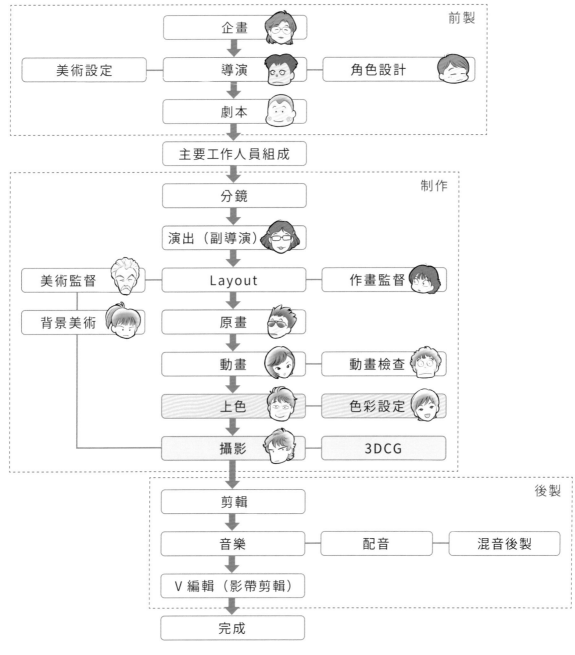

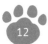

制作 STAFF

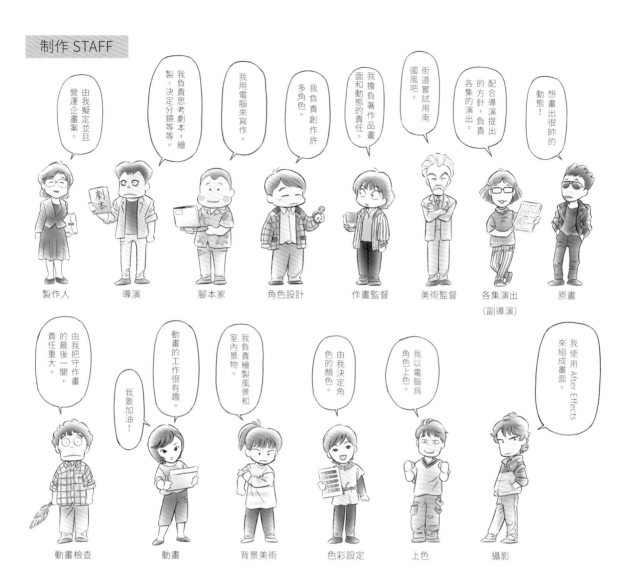

由我擬定企畫案並且營運企畫案。

製作人

我負責思考劇本，繪製、決定分鏡等等。

導演

我用電腦來寫作。

腳本家

我負責創作許多角色。

角色設計

我擔負著作品畫面和動態的責任。

作畫監督

街道嘗試用南國風吧。

美術監督

配合導演提出的方針，負責各集的演出。

各集演出
(副導演)

想畫出很帥的動態！

原畫

由我把守作畫的最後一關，責任重大。

動畫檢查

我要加油！

動畫的工作很有趣。

動畫

我負責繪製風景和室內景物。

背景美術

由我決定角色的顏色。

色彩設定

我以電腦為角色上色。

上色

我使用 After Effects 來組成畫面。

攝影

制作管理部門【制作】

我負責溝通聯繫各項制作流程。

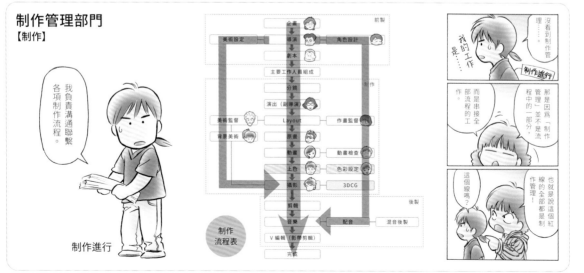

制作進行

制作流程表

企畫　前製
美術設定　導演　角色設計
劇本
主要工作人員組成
分鏡　制作
演出 (副導演)
美術監督　Layout　作畫監督
背景美術　原畫
原畫　動畫檢查
動畫
上色　色彩設定
攝影　3DCG
剪輯　後製
音樂　配音　混音後製
V 編輯 (影帶剪輯)
完成

各部門的職務

1 企畫

1）擬定企畫案

- 制作作品，首先從擬定企畫案開始。
- 多數的企畫案是由實際負責現場動畫制作的制作公司提出的。
- 導演或動畫師也能夠經由制作公司提出自己的企畫案。
- 有時也會由電視台、雜誌出版社或遊戲公司等公司提出企畫案。

● 提出企畫案的有……

制作公司／電視台／遊戲公司／導演／動畫師／雜誌出版社等，
配合 4 月與 10 月節目改組期間提出新動畫的企畫案。

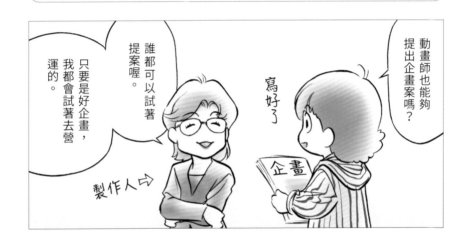

動畫師也能夠提出企畫案嗎？

寫好了

企畫

製作人⇨

誰都可以試著提案喔。

只要是好企畫，我都會試著去營運的。

2）撰寫企畫書

「企畫書大多在 20 多頁左右，也有 50 多頁的。有時也會有寫得極為用心非常仔細的企畫書，要詳讀全部也是不容易。」

「企畫書應該要以什麼爲主要訴求呢？」

「該怎麼獲得高收視率！以及藉此連動多方位的商業機會！」

「這個，跟作品內容會不會沒什麼關係？」

2 導演 劇本

導演

負責指揮作品的人就是導演

作品的企畫通過後，首先要選出負責指揮全體的導演。
委任不同的導演，作品的風格就會完全不同， 因此重
點是必須要選擇像是「這個作品我想要做成這種風格！」
這樣具有明確方向性的導演人選。而負責決定導演的則
是製作人。

劇本

劇本並不是由編劇自由的創作，而是依照劇本會議所決定的大方向，委
託給編劇來撰寫。導演需要傳達和提供統一的世界觀給複數位的編劇，
同時擔負起劇本內容的責任。

● 書寫方式的規定

藉由閱讀劇本來了解故事是相當重要的。與小說相同，劇本原本並沒有固定的書寫方
式和規定。（有機會的話，可以嘗試找實拍電影導演的劇本來看看）
不過現在絕大多數的劇本都使用 20 字 x 40 行，每一張 800 字的文書處理器原稿用
紙規格。這其實是承襲早先手寫爬格子的時代，劇本原稿使用 20 字 x 10 行，每一張
200 字的用紙規格。
這種 200 字的原稿用紙，在過去稱作 PERA（ペラ*）一張。只是「ペラ」這個用語逐漸
變為死語了。

劇本的文字由簡潔的情境說明和單純的對白來組成。幾乎不會有小說中會出現的狀況
和心理描寫。可以說劇本將一切心力都傾注在台詞之上。

＊譯註：ペラ指紙張等輕薄狀。

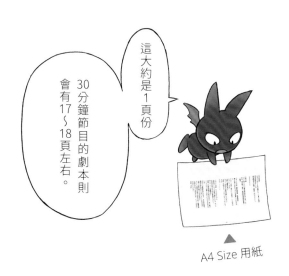

▲ A4 Size 用紙

這大約是 1 頁份

30 分鐘節目的劇本則會有 17 ～ 18 頁左右。

封面頁不包含在頁數之中

一頁為 20 字×40 行

3 角色設計 美術設定

角色設計

也有些時候會在決定導演的人選之前,就先決定好角色設計師。這是因爲作品如果是原創作品和有原作小說時,企畫書階段時就會需要角色設計圖的緣故。不過也有在企畫書階段導演人選就已經確定的情形。

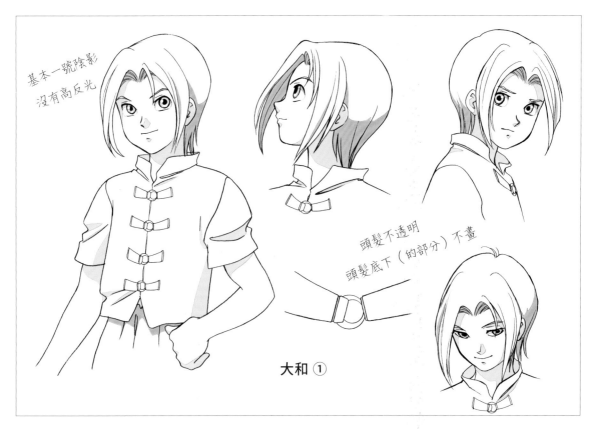

基本一號陰影
沒有高反光

頭髮不透明
頭髮底下(的部分)不畫

大和 ①

● 角色設定

依據角色原案調整細部後,清稿的角色設定圖。
上面註明了動畫師作畫時需要注意的事項。

美術設定　做為作品的舞台，針對出現的風景和住所建築等設定
塑造出整個作品的世界觀。

4 主要工作人員組成

委託編劇撰寫劇本後，緊接著需要延攬主要成員，
作品整體的技術水準就取決於此。

● 如何決定主要成員

由於作畫與美術背景會直接影響畫面的完成
度，所以遴選成員時往往特別慎重。會由製
作人和導演討論來決定，不過由於負責作品
的是導演的緣故，實質決定權還是在導演身
上。此外，這個時間點若是作畫監督也已經
決定好了的話，作畫成員多半就會由作畫監
督來指定。因為最能夠了解作畫成員實力的，
肯定是同樣身為動畫師的作畫監督。

● 主要成員是指

一般是指導演、演出（副導演）、角色設
計、作畫監督、美術監督、攝影監督、色
彩設定等。

配樂和剪輯人員的選項並不是那麼多，多
半會由制作公司依據情況裁量決定。雖然
配音員也是在這個時期決定的，不過握有
決定權的則是導演、製作人和音響監督。

5 分鏡 演出（副導演）

分鏡是指寫著：台詞、音響效果、Layout（構圖）、運鏡、效果、音樂等幾乎有著畫面構成的所有資訊，足可稱呼爲動畫的設計圖。

說作品成敗取決於此一點也不爲過，因此導演會將全部精力都投注在分鏡作業上。包含制作的全部流程、分工的工作人員都會經常確認並以此分鏡爲準進行作業。並由演出（副導演）決定需要的演技表演、思考畫面效果、負責作品整體的構成。

NO. _____

鏡頭	畫　面	內　容	台　詞	秒　數
468		目光搜尋地面 ②	大和：「大概是這附近」 SE（遠方）爆炸聲！	
↓		大和 轉頭 一點點進焦, PAN		3+0
469	a.c	一點點進焦, PAN 的氛圍		
	469	看往爆炸聲的方向	大和：「爆炸聲？」	2+0
470		大尉進入畫面	大尉：「大和！」 大和：「嗯，剛剛的爆炸聲我也聽到了！」	3+12

(8+12)

6 Layout（構圖）

依據分鏡所繪製的畫面設計圖。除了一邊表現氛圍之外，也必須詳細計算角色的移動範圍、運鏡等。如果沒有精確計算的話，之後會出現各式各樣的破綻。做為舞台的是仔細繪製的背景美術，兼作為背景美術原圖的 Layout 構圖在動畫師的工作中，屬於需要高度整合能力的複雜作業。

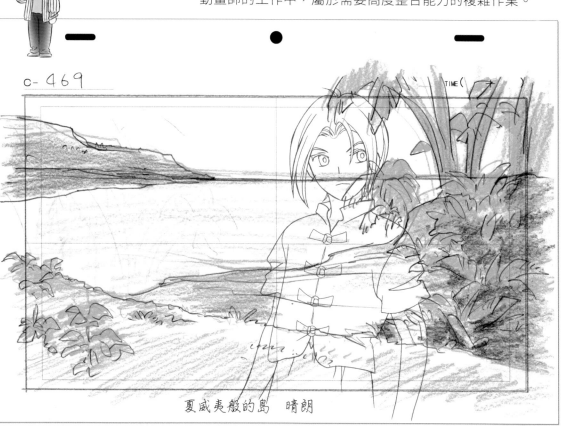

c-469

TIME（　　　）

夏威夷般的島　晴朗

7 原畫

依據 Layout 構圖，繪製著關鍵動態和演技的圖。動態的範圍和演技內容在 Layout 階段時，已經大致上計算好的緣故，原畫階段會更正確的調整並繪製。

8 動畫

依照原畫的指示，使動態更加流暢所加入的畫稿。由於實際出現在畫面上的是動畫的圖。因此需要細心謹慎的清稿作業。

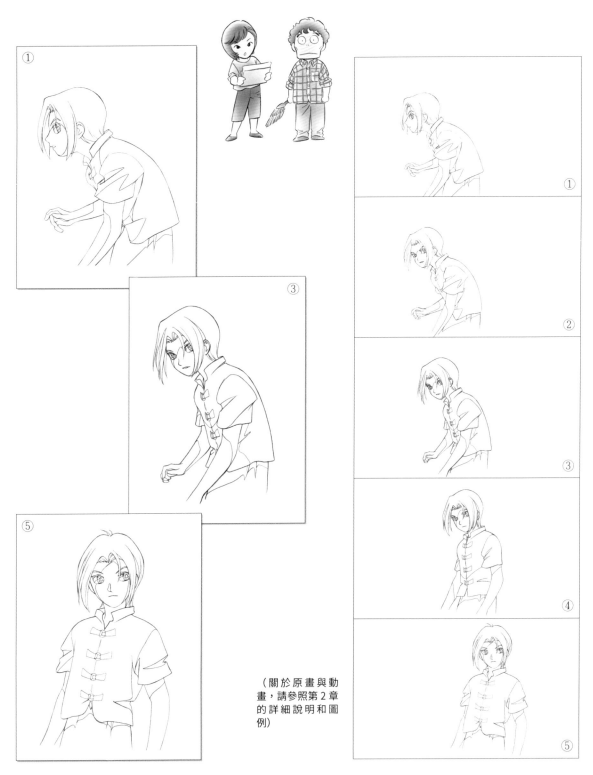

（關於原畫與動畫，請參照第 2 章的詳細說明和圖例）

9　上色

色彩設定

負責決定角色的顏色。以數位檔案的形式將如附圖的色彩指定表或者色票，傳給負責上色的人員。

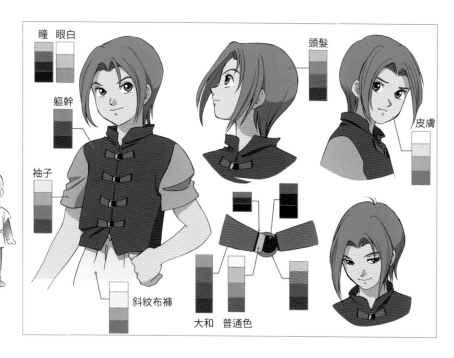

瞳　眼白

頭髮

軀幹

皮膚

袖子

斜紋布褲

大和　普通色

二值化

掃描動畫線稿，將線條轉換爲輪廓清晰且沒有鉛筆濃淡表現的數位檔案的步驟。

上色

以軟體 RETAS STUDIO 進行著色。

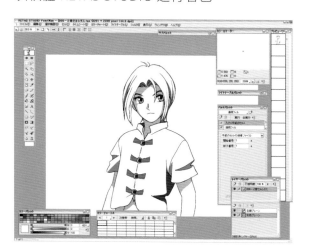
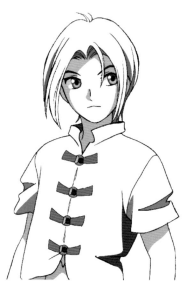

10 背景 攝影

背景

依據背景原圖並大多使用 Photoshop 進行繪製。

攝影

在電腦上組合畫面的作業。對照 Layout 構圖，將美術背景素材和上色後的動畫素材進行組合。

① 準備素材

素材 1 賽璐珞圖層

素材 2 背景

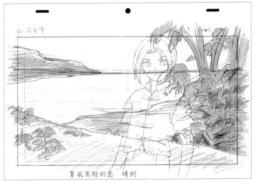

Layout

② 對照 Layout 組合素材

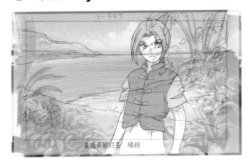

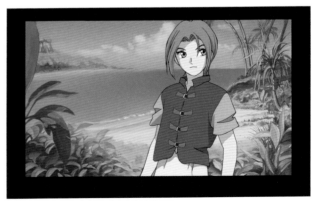

素攝影（單純將素材組合而成的狀態）

③ 加入攝影效果

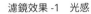

濾鏡效果 -1　光感　　　　　濾鏡效果 - 2　空氣感　　　　　效果處理前　　　　　效果處理後

④ 完成畫面

加入攝影效果後完成

攝影軟體
After Effects 的畫面

後製

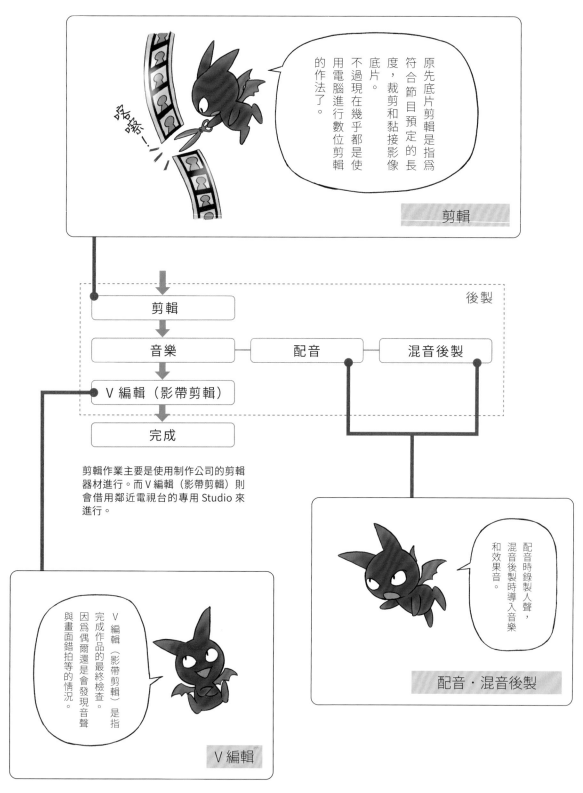

原先底片剪輯是指爲符合節目預定的長度，裁剪和黏接影像底片。

不過現在幾乎都是使用電腦進行數位剪輯的作法了。

剪輯

後製

```
剪輯
  ↓
音樂 ── 配音 ── 混音後製
  ↓
V 編輯（影帶剪輯）
  ↓
完成
```

剪輯作業主要是使用制作公司的剪輯器材進行。而 V 編輯（影帶剪輯）則會借用鄰近電視台的專用 Studio 來進行。

配音時錄製人聲，混音後製時導入音樂和效果音。

配音・混音後製

V 編輯（影帶剪輯）是指完成作品的最終檢查。因爲偶爾還是會發現音聲與畫面錯拍等的情況。

V 編輯

第 **2** 章

動畫企畫書 是這樣撰寫的

這就是動畫企畫書！

電視版動畫企畫書

銀河聯邦軍地球支部游擊隊報告

小島日和
厝邊隔壁來逗陣

2020 年 3 月 Graphic 出版社

-1-

節目概要

名稱
《小島日和－厝邊隔壁來逗陣》
　　副標題：銀河聯邦軍地球支部游擊隊報告

導演　沖浦啓之
角色設計　安彥良和
總作畫監督　井上俊之
播送形式　1 集 30 分鐘　4 季度（全 52 集）
目標觀眾客層　核心目標：：Kids‧Teen ／ 副目標：F1‧F2

王道銀河聯邦科幻喜劇！

充滿個性的角色在非現實時空中，交織出趣味橫生的對話與生氣蓬勃的日常生活。與日常生活密不可分的戰鬥戲，則以快節奏和戲劇性的故事展開。

★內容在製作上充分考慮到讓小朋友也能安心的觀看，目標向全年齡層的觀眾做推廣。

作品的主題「愛！」「勇氣！」「友情！」

-2-

角色介紹

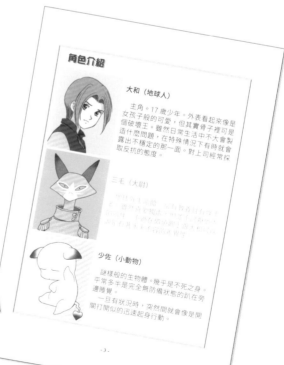

大和（地球人）

主角。17 歲少年。外表看起來像是女孩子般的可愛，但其實骨子裡可是個破壞王。雖然日常生活中不大會製造什麼問題，在特殊情況下有時就會露出不穩定的那一面。對上司經常採取反抗的態度。

三毛（大尉）

〔此段文字模糊難以辨識〕

少佐（小動物）

謎樣般的生物體。幾乎是不死之身。平常多半是完全無防備狀態的趴在旁邊睡覺。
一旦有狀況時，突然間就會像是開關打開似的迅速起身行動。

-3-

節目概要

名稱

《小島日和－厝邊隔壁來逗陣》

副標題：銀河聯邦軍地球支部游擊隊報告

導演　沖浦啓之
角色設計　安彥良和
總作畫監督　井上俊之

播送形式　1 集 30 分鐘　4 季度（全 52 集）
目標觀眾客層　核心目標：Kids·Teen ／ 副目標：F1·F2

王道銀河聯邦科幻喜劇！

★充滿個性的角色在非現實時空中，交織出趣味橫生的對話與生氣蓬勃的日常生活。與日常生活密不可分的戰鬥戲，則以快節奏和戲劇性的故事展開。
★內容在製作上充分考慮到讓小朋友也能安心的觀看，目標向全年齡層的觀眾做推廣。

作品的主題　「愛！」「勇氣！」「友情！」

企畫書的導演姓名，基本上是得到本人同意才會寫上的。雖說如此，企畫絕大多數都是不會被通過的，所以純粹只是做為預定和期望的意思，不一定能完全依照原定企畫來進行。
所以，有時也會像這樣子，列著幾乎不可能的豪華成員陣容。

預設的收視客層。Kids（兒童）·Teen（青少年）·F1·F2 指的則是依照收視率調查所區分的收視客層。

有時也會看見這樣的案例。看起來很有元氣，可是卻不大能理解其意義的說明文。

無厘頭、搞笑動畫作品的主題必備般，「愛」與「友情」經常被使用。

※ 關於制作 STAFF

即使只是一點點，努力提高企畫獲得採用的機率是很重要的。不過成員名單裡若是都列著專門從事高水準大作的一流創作者們，也可能會讓對方擔心不知道製作預算會需要花費多少，而出現「企畫本身很好，只是我們這裡實在是沒辦法」而吃閉門羹的情形，所以在成員組成上還是量力而為為佳（基於真實案例）。

關於目標觀眾客層　核心目標		
Kids·Teen ／ 副目標：F1·F2 ～	C 層	4~12 歲的男女（「C」代表的是英語的「Child（兒童）」）
	T 層	13~19 歲的男女（「T」代表的是英語的「Teenager（青少年）」）
	F1 層	20~34 歲的女性（「F」代表的是英語的「Female（女性）」）
	F2 層	35~49 歲的女性
	F3 層	50 歲以上的女性
	M1 層	20~34 歲的男性（「M」代表的是英語的「Male（男性）」）
依照收視率調查所區分 的收視客層分列如右。	M2 層	35~49 歲的男性
	M3 層	50 歲以上的男性

角色設計的完成

角色設計的設計委託

在企畫階段或是作品確定制作、導演人選也已經決定好了的階段，就能夠委託設計師進行角色設計。在動畫制作時，會以出自作畫系統有動畫師經歷的人選來擔任角色設計師。

角色設計委託的二三事

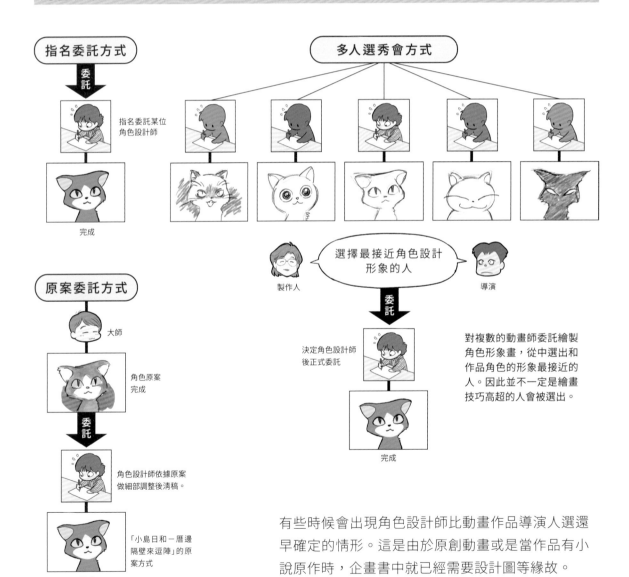

有些時候會出現角色設計師比動畫作品導演人選還早確定的情形。這是由於原創動畫或是當作品有小說原作時，企畫書中就已經需要設計圖等緣故。

● 動畫的角色設定

- 動畫的角色設定表，除了是做為畫來傳達氛圍之外，同樣也是大家看了都能理解的設計圖。
- 必須是能夠 360 度旋轉，具備提供足夠的立體資訊的外形。
- 另外為了不使制作流程過分加重負擔，角色的外形需考量作畫效率，必要時做適度省略。

角色設計業務委託用 設定書

名稱

《小島日和－厝邊隔壁來逗陣》

　　副標題：銀河聯邦軍地球支部游擊隊報告

【世界設定】
- 地球，現代。
- 做為主舞台的是氣候常年舒適宜人的小島。島的大小大約和夏威夷島相似。在島的中心地帶也有現代的建築與街道。
- 主角們住在郊外一處近海邊的獨棟房子裡。房子表面上看起來只是南國風的自然素材建築，不過潛在能力則是銀河聯邦軍地球基地。
- 由於不是旅遊國家，相較於島的面積，人口相對稀少。島上的居民生活優游自在無拘無束。對於出現在生活周遭的不可思議生物完全不在意。島民的族裔組成多元。
- 氣候舒適的緣故，島民的服裝多為質料薄薄的長袖或者短袖。同時溼度不高，即使多層穿搭也不會感覺熱。
- 動物植物生態為南洋＋溫帶。比沖繩還要更加南洋情調的印象。

【故事】
- 銀河聯邦軍的地球支部游擊隊這種很普通的故事設定。
- 幾乎不會有嚴肅深刻的部分，基本上以搞笑作品做為基調。是一個成人為 6 頭身左右的世界。
- 藉由悠閒寧靜的日常生活與銀河聯邦軍的戰鬥，形成故事場景的強烈對比。

【角色】
◆ 大和　主角
- 少年。16~18 歲左右。高中生的感覺。
- 臉像是女孩子般可愛，但骨子裡是個破壞王。外表看起來彷彿是個有著男孩子氣質的少女似的。
- 性格中同時存在著火爆（搞笑的那種）的部分、幾乎完全沒在思考的部分、愛耍帥的部分。

- 人種為中國、日本系的亞洲人種。髮質為直髮，但並不是粗韌的黑髮，而是柔順且細的茶色頭髮。（頭髮飄動時容易處理）
- 髮型自由，不過如果在後面把頭髮綁起來的話，角色仰躺時顯得有些麻煩的關係，盡可能避免。
- 服裝為可愛系，普通天然素材的現代服裝，有點時髦不過風格獨特的感覺。平時只穿一件襯衫，不過有時也會穿外套。
- 為力量系的超能力者。

◆ 大尉　三毛
- 外星生命體。不過外表從地球人看起來會聯想到狗或者是貓，容易親近的物種形態。
- 超能力者，富有教養且智力極高，不過幾乎沒有發揮其能力的機會。
- 性格溫和和寬厚、有條不紊。屬於雖然並不討厭他人的陪伴，但其實喜愛孤獨的類型。
- 精神面上穩定且寬容……或者說本來應該是如此的，因為受到不可控制的外在因素（主角少年）的影響，而多次出現不像是自己般的言行，這樣的情況讓大尉對自己開始產生了不信任的感覺。
- 與主角少年在價值觀上有著徹底的差異性。彼此對對方儘管不會特別去關心，不過並不是很嚴肅的世界觀，多少還可以在一起相處，不過如果出現了「一起烤鬆餅來吃吧」之類，彼此利害關係相同的情況時，兩人就可以秉持理性互相合作。

◆　少佐　小動物
- 謎樣般的生物體。基本上不說話，對大部分的事情沒有反應。仔細瞧的話，能夠看出牠表情微妙的變化。
- 外形看起來會讓人覺得像是隻小型犬。
- 只吃和主角相同的食物。
- 夜晚時不一定會進入睡眠，有時也會靜靜地守在黑暗之中。關於這隻小動物的真實身分，儘管主角和大尉兩人心裡都有數，但都不會主動提及。
- 游擊隊指揮官。

角色的誕生

《小島日和－厝邊隔壁來逗陣》的角色是以原案業務委託的方式創造的。

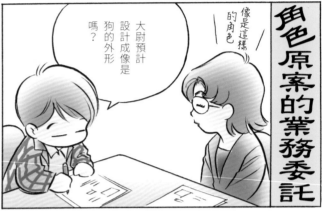

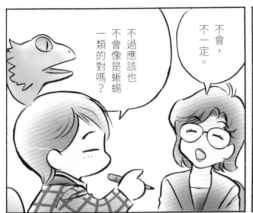

不過應該也不會像是蜥蜴一類的對嗎？

不會，不一定。

像是這樣的角色

大尉預計設計成像是狗的外形嗎？

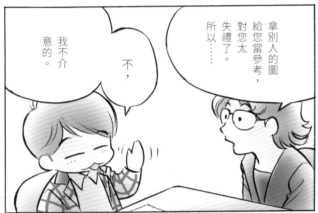

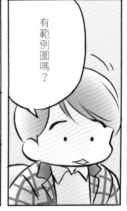

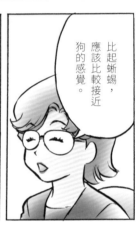

我不介意的。

不，

拿別人的圖給您當參考，對您太失禮了。所以……

有範例圖嗎？

比起蜥蜴，應該比較接近狗的感覺。

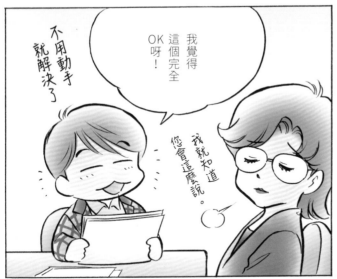

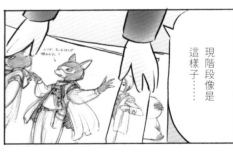

不用動手就解決了

OK 呀！

我覺得這個完全

我就知道您會這麼說。

現階段像是這樣子……

……

【角色筆記】（神村幸子）

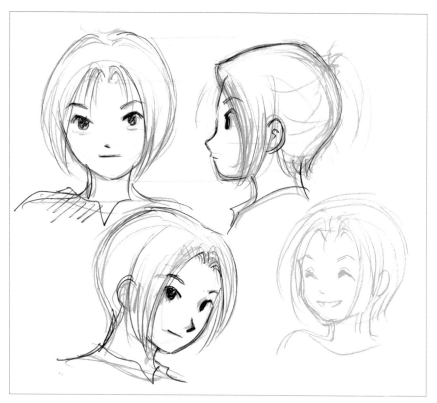

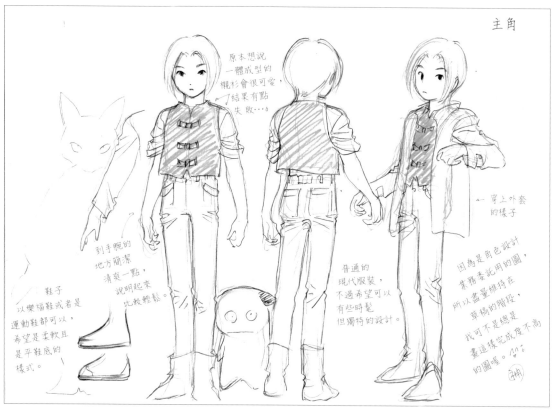

主角

原本想說
一體成型的
襯衫會很可愛，
結果有點
失敗⋯⋯

穿上外套
的樣子

到手腕的
地方蘭潔
清爽一點，
說明起來
比較整鬆。

普通的
現代服裝，
不過希望可以
有些時髦
但獨特的設計。

鞋子
以樂福鞋或者是
運動鞋都可以，
希望是柔軟且
是平鞋底的
樣式。

因為是角色設計
業務委託用的圖，
所以盡量維持在
草稿的階段，
我可不是總是
畫這樣完成度不高
的圖喔。

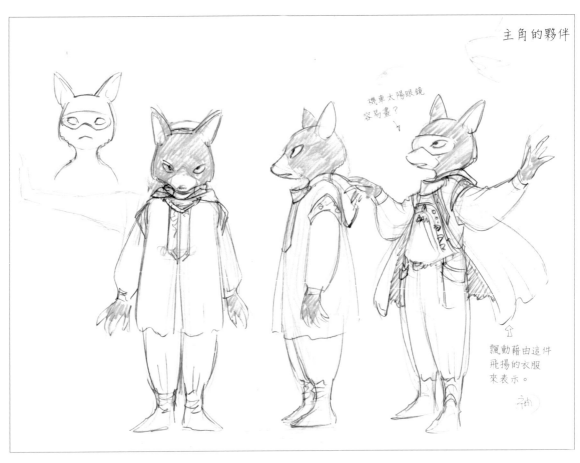

主角的夥伴

機車太陽眼鏡
容易畫？

↑
飄動藉由這件
飛揚的衣服
來表示。

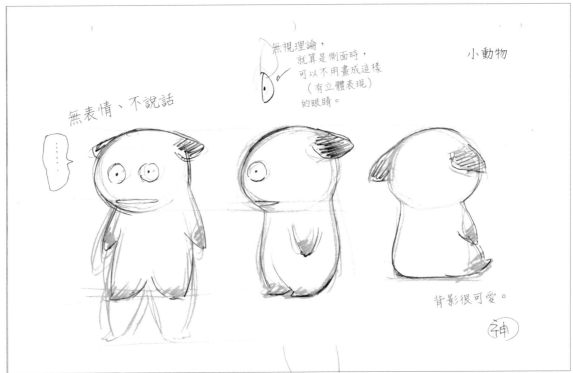

小動物

無視理論，
就算是側面時，
可以不用畫成這樣
（有立體表現）
的眼睛。

無表情、不說話

……

背影很可愛。

從原來這個

進化至這樣

角色原案
完成

軟軟的
好可愛～

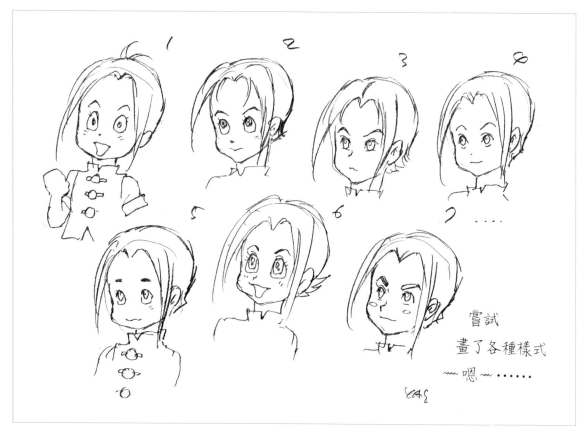

嘗試
畫了各種樣式
～嗯～……

【角色原案】
（安彥良和）

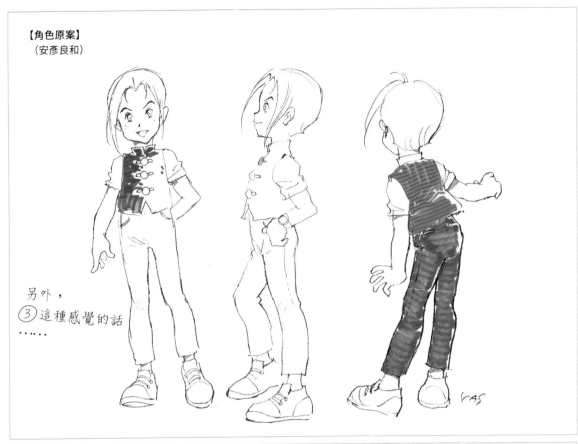

另外，
③ 這種感覺的話
……

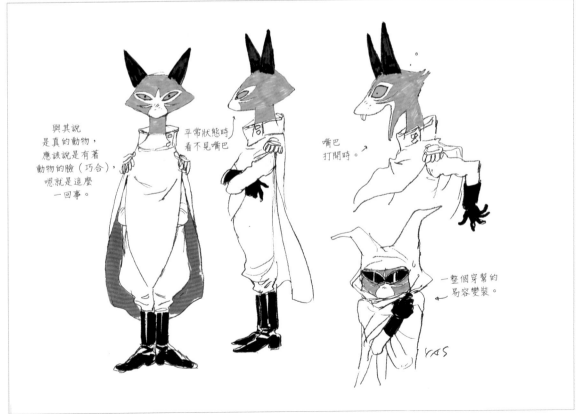

與其說
是真的動物，
應該說是有著
動物的臉（巧合），
嗯就是這麼
一回事。

平常狀態時
看不見嘴巴

嘴巴
打開時。

一整個穿幫的
易容變裝。

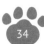

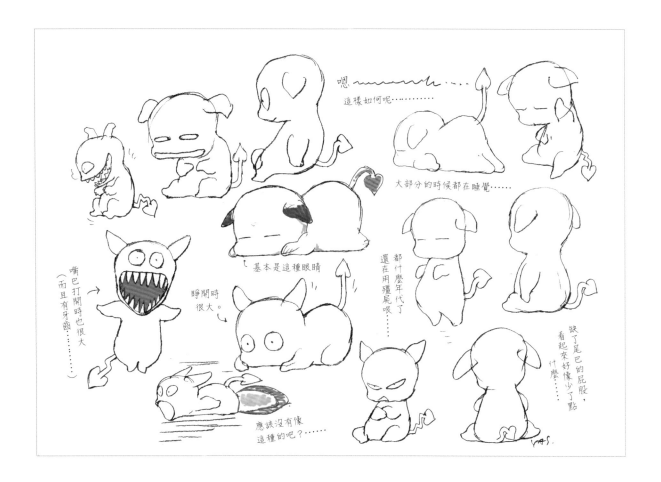

● 角色設計師的創意發想

角色設計師是職業的繪圖人員,基本上會依照業務委託內容,繪製出指定的角色。

不過,有時在繪製的過程中,會出現角色開始漸漸偏離原設定而衍生出各種姿態行動,這正是這個角色本身展現出自主生命力的現象。在這種狀態下所繪製出的圖,被賦予了相當多設計師的情感,對觀看的人也有著很強的感染力。

設計圖中突然追加新繪製的場景,甚至是角色性格依照新繪製的設計圖而改變原設定的情形,都是因為這樣的原因。

從原案到色彩指定

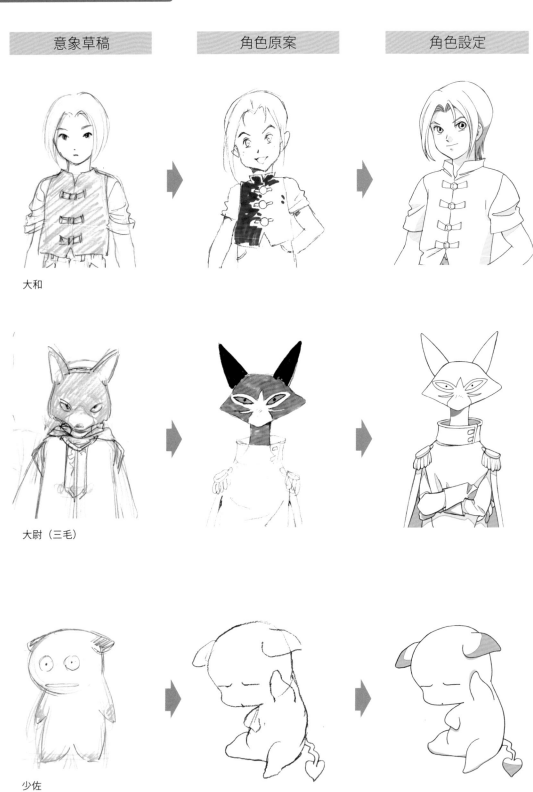

| 意象草稿 | 角色原案 | 角色設定 |

大和

大尉（三毛）

少佐

色彩設定

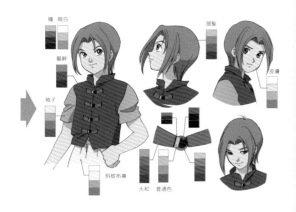

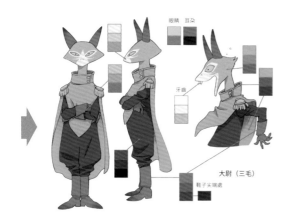

大尉（三毛）

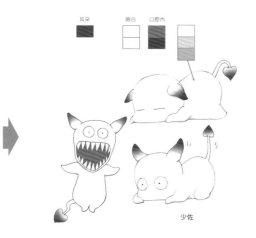

少佐

作畫用角色設定

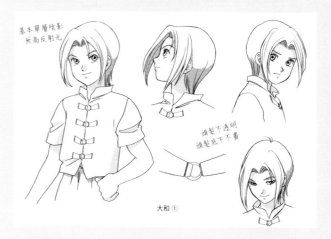

大和 ①

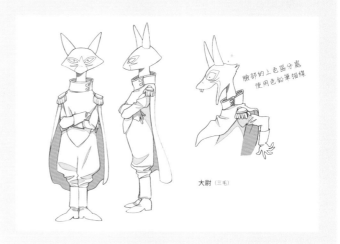

大尉（三毛）

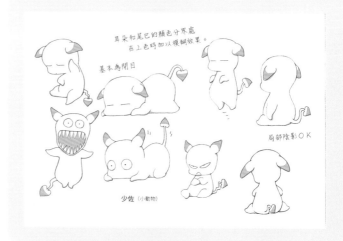

少佐（小動物）

（主要）角色會議

在角色會議中，出席者們會陳述己方立場的意見。這是正常的情況，不過負責統整這些意見的導演和實際負責繪製角色的角色設計師需要整合許多各式各樣，甚至是方向上完全相反的意見，經常會感到相當混亂。

配角的話「這個挺好」、「嗯，OK」就能決定的情況也不少。但是主要角色們，尤其是主角無法順利決定是經常會有的事情。

所謂的角色會議

● 這個會議是角色決定之前，一次性讓全體相關人員聚集討論的會議。

● 角色會議只開一次的原因，在於電視版動畫實際進入制作後，就不會再有時間可以將所有人召集起來討論了。基本上電視版制作啟動後，角色的塑造就由導演負責。

● 在集合所有關係人進行角色會議之前，會由角色設計師提出「角色草圖」做為討論原案，沒有這個做為基礎素材的話，會議便無從進行起。

● 首先藉由閱讀劇本，讓所有人掌握角色的形象，只是繪圖人員以外的與會者並不具備將自己的想像具現化的能力，因此當看到角色草圖的時候，多會出現「這個不太一樣」、「與形象不符」等否定的意見。

● 儘管與會者們個別都會提出「我覺得這裡不太一樣」的意見，不過因為指出的點都是不同的地方，像這樣結合全數建議的角色其實是絕對畫不出來的。

● 所以，導演需要先將意見整合後，再傳達給角色設計師。不然的話，角色設計師可是會爆發的。

一般的角色會議

● 製作人

動畫製作公司的製作人，也就是決定團隊主要成員的人。由於製作人「理論上」會從一開始依照作品的方向性遴選成員，因此不大會出現角色設計師畫的畫稿，和製作人所想的形象不合的情形。

提出的意見也是針對制作層面上的問題，像是「這個服裝畫起來很花時間，可以改成較簡單的樣式嗎？」，或者是「這部分的零組件有些難理解，如果有說明分解圖會不會比較好？」等從現場制作角度的觀點。

● 導演

導演必須對開展世界中的角色，掌握住明確的形象。更確切的說，如果不是如此的話就無法執導。因此也是會議中做出最終決定的人。

而其他的會議出席者多半不會考慮到整體的世界觀，有時甚至會說出「希望讓萌系美少女在日本童話中登場」之類的妄想之語，此時，斷然回覆「這個不可能」來維護作品正是導演的工作。

導演會在之後和角色設計師仔細的磋商細節，因此這個會議比較像是彙整和疏通各方意見為目的的會議。

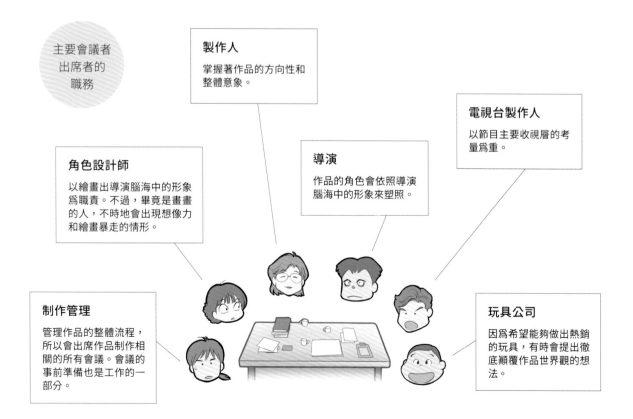

主要會議者出席者的職務

製作人
掌握著作品的方向性和整體意象。

電視台製作人
以節目主要收視層的考量為重。

角色設計師
以繪畫出導演腦海中的形象為職責。不過，畢竟是畫畫的人，不時地會出現想像力和繪畫暴走的情形。

導演
作品的角色會依照導演腦海中的形象來塑照。

制作管理
管理作品的整體流程，所以會出席作品制作相關的所有會議。會議的事前準備也是工作的一部分。

玩具公司
因為希望能夠做出熱銷的玩具，有時會提出徹底顛覆作品世界觀的想法。

● 角色設計師

「設計爲長髮怎麼樣？」或者是「比起短裙，牛仔褲比較適合」等臨時的想法，立刻會在現場、而且是以秒爲單位的速度被要求畫出來。

請角色設計師出席的目的，說只是需要在現場安靜地協助畫出角色一點都不爲過，雖然也能夠提出自己的意見，不過實際決定角色的人是導演，所以並不會特別徵詢設計師的意見。對角色設計師而言，這就像是個堅信「如果出現奇怪意見的話，導演一定能夠替我們駁回的」只能夠信賴導演和需要忍耐的會議。

不過若是「動畫中，每天更動角色的髮型和服裝的話，就會不容易認出角色來，最好不要這樣做」如此的繪畫專業意見則會被接受。

● 電視台製作人

電視台製作人優先考慮的一定是收視率，從立場上當然也應是如此，能夠獲得廣大的觀衆接受和支持是很重要的，因此不能夠忽視電視台製作人的意見。

對在動畫制作現場工作的成員來說，抱持著「盡全力投入工作，運氣好作品收視率高的話再好不過，如果沒有的話也沒辦法」這樣想法的人原本就不少。實際上也思考過除此之外制作現場還可以做些什麼。只是現場的成員眞正獻身投入的是「創作」本身。專心在作品本身的話，不在意收視率的事情也是常有的。

不過電視台製作人就不能這樣了，收視率不僅與評價息息相關，更能讓自己出人頭地，收視率不佳的話，會被上司訓斥究責。相反的，如果做出人氣作品的話在電視台內就是走路都有風了。

在這樣的考量下，電視台製作人出席角色會議時，情況會是如何呢？製作人一定會提出「主角身邊總是伴隨著一個小動物一類的可愛角色如何？」這樣的意見，思考著只要小朋友喜歡，收視率必然會上升的理論。這個建議如果是旅行在荒野的作品或許有可能出現這樣的情境，不過，如果作品的故事背景是發生在校園時，製作人就算心裡想著「這個大概很勉強」也還是會嘗試性的提出這樣的意見。爲了達成收視率無所不用其極的努力，正是電視台製作人的工作，對作品角色的設定或許是不適合的，可是以職務和立場來說，這個態度本身是沒有問題的。

其他還有像是「女警換上迷你裙怎麼樣？」、「讓自行車能夠變形或者合體如何？」都是經常可以聽到的意見。

還有提出「把現有的角色要素全都整合在一起，外形像是皮卡丘一樣的發電老鼠，再加上多啦 A 夢那樣可以從肚子上的口袋取出各種神奇道具的話……會太複雜嗎？」這樣的意見的人也是有的。

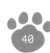

● 玩具製作公司

　　有的時候角色會議也會有玩具製作公司出席。譬如作品一開始就由玩具製作公司擔任贊助商的情況。玩具公司方的立場與制作作品的動畫現場成員截然不同，因此提出的意見也常常讓人感到意外。

　　「如果製作的人偶是長髮的話，材料費會增加的」這種由玩具公司的立場提出的意見。雖不是針對作品的內容提出的建議，也不會很強力堅持，但是聽到這種意見的現場成員，往往一時間不知該如何回應。

　　其他像是對著女主角會穿著緊身戰鬥服不停戰鬥的作品，完全不在意地提出「讓女主角一直帶著顯眼的項鍊如何呢」的意見，也就是裝入電池，就可以閃閃發光的魔法少女配件。就算在現場被導演「以作品世界觀來說實在是有困難……」駁回，玩具公司代表也立刻會改口說「那麼星型胸針，還是一揮動就會發出聲音的手杖如何呢」完全不會感到挫折灰心。

　　就像這樣，角色會議中種種不同立場的人，爲了能夠創造出被廣泛接受、具有廣大人氣的角色而絞盡腦汁。

　　制作管理在這個場合算是事務人員，不特別被徵詢的話，不會主動表示意見。

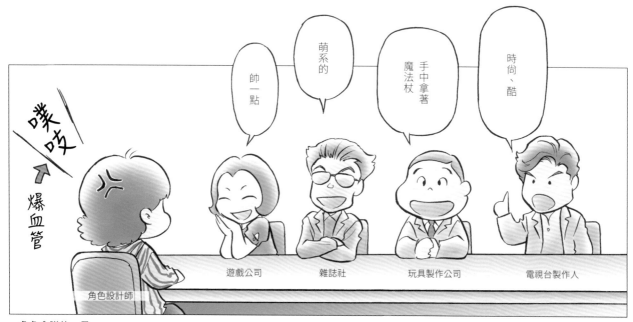

角色會議的一景

分鏡實例展示

159　擴大作畫
預先放大比例作畫
攝影時
再縮小合成
33
BOOK

160　原畫　實際絡／圖層　陰影
塗色後的完稿

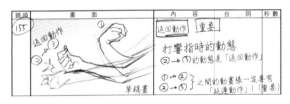

鏡頭	畫面	內　容　台　詞	秒數
155　返回動作　重要
打響指時的動態
（2→（3）的動態是「返回動作」
①→②
②→③ 之間的動畫張一定要有
「延遲動作」！（重要）
單稿畫

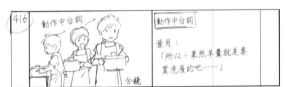

416　動作中台詞
葉月：
「所以，果然羊畫就是要
買虎屋的吧……」
分鏡

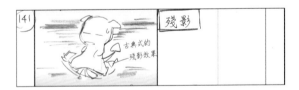

141　殘影
古典式的
殘影效果

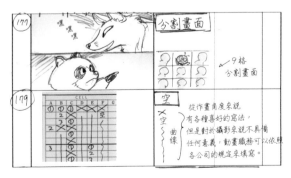

177　分割畫面
→ 9格
分割畫面

179　空　空
曲線
從作畫角度來說
有各種喜好的寫法，
但是對於攝影來說不具備
任何意義，動畫職務可以依照
各公司的規定來填寫。

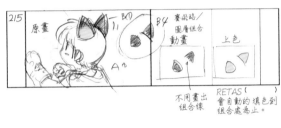

215　原畫　BD　BY 實際絡／圖層組合　動畫　上色
不用畫出
組合線
RETAS（　）
會自動的填色到
組合處為止。

235　原圖

NO. 33

鏡頭	畫面	內　容　台　詞	秒數
217
Layout
滿塗
漸層
暗
明亮
作畫圖層的結，
指示漸層（效果），
會在攝影或
上色流程時加入效果。
滿塗⇒漸層
漸層模糊
BG（背景）的時候，
請指示為
漸層BG。

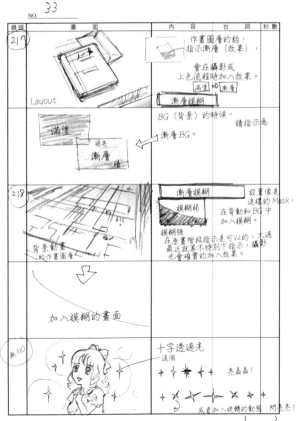

218　漸層模糊　模糊弱
背景動畫
的作畫圖層
設置像是
這樣的Mask，
在背動和BG中
加入模糊。
模糊強
在原畫階段指示是可以的，不過
最近就算不特別下指示，攝影
也會確實的加入效果。

加入模糊的畫面

無NO　十字透過光
這個
亮晶晶！
或者加入旋轉的動態　閃亮亮！
（　）

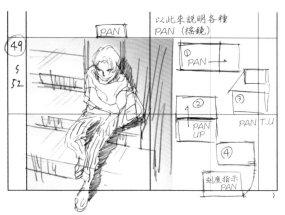

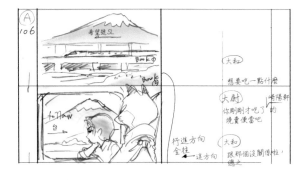

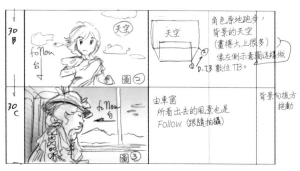

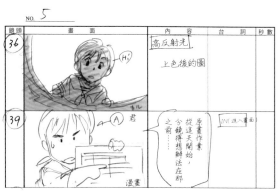

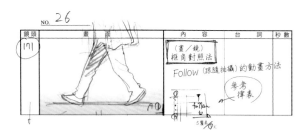

NO. 37

鏡頭	畫面	內容	台詞	秒數
無NO		廣角		
		←像這種感覺		
	標準鏡頭	用廣角鏡頭 拍攝會議室的照片來參考， 使用畫來表現比較不具說服力。		

NO. 38

鏡頭	畫面	內容	台詞	秒數
240 A		合成		
動畫		線合成範例（有陰影）台詞		
B	動畫	面合成範例（無陰影）		
241	作品名 銀帝 17集 C-135	合成傳票		
		上述的線合成口形的範例， 只有合成就需要一整頁說明。		
248		台詞延續／踏鏡頭	老闆娘：「沒錯…… 那是去年夏天的事。」 （台詞一點點） 踏鏡頭	就像這樣
	分鏡	SE 颯〜颯〜（風聲）		

NO. 42

鏡頭	畫面	內容	台詞	秒數
296	窯藏 準組合 Layout	準組合		
		「磁磚的邊緣大約是 這附近」就可以的話，此時就 可以使用 準組合指示		
298		上下動		
原畫		經常會有 這樣的 動態指示		
299		消失點 一點透視的消失點 美國電影中經常可以看到		

鏡頭	畫面	內容	台詞	秒數
433		搖尾巴的時候動態也有留 置跟隨（程度依照尾巴和 毛髮的長度而異）		
	尾端留置跟隨	感覺這樣寬好像是作畫 如果是一樣……需要嗎？	如極的話， 留置跟隨也 愈少。	

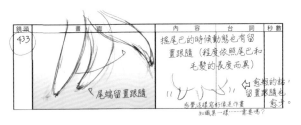

NO. 49

鏡頭	畫面	內容	台詞	秒數
381		交替顛倒	啊 閃光	
	行星的暗面	使用交替顛倒手法 像這樣銜接鏡頭。 交替顛倒	閃光	
	分鏡		啊	

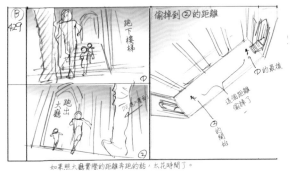

B 429			偷掉到②的距離	跑 下樓 梯
	大 跑 出 大 廳		①的最後 這個距離偷掉了 ①的開始	

如果照大廳實際的距離奔跑的話，太花時間了。

106 接續	大和在另（這）一邊		大尉
			有些擔心 少佐的安全 鏡頭
		即使看不見 觀眾 也會知道大尉在 另（這）一邊	大和 那隻小動物是 宇宙最強的， 不用擔心。

NO. 65

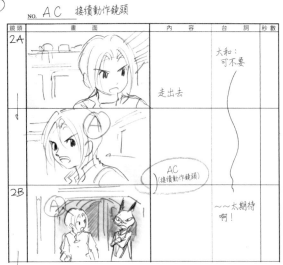

鏡頭	畫面	內容	台詞	秒數
526		角色視角 正在看書的少年 小貓靠近過來 小貓:「咪~」		
		少年注意到了，將視線從書 移到小貓身上。 少年:「嗯?」		
		少年的角色視角 小貓:「喵嗚?」		

分鏡

① NO. AC 接續動作鏡頭

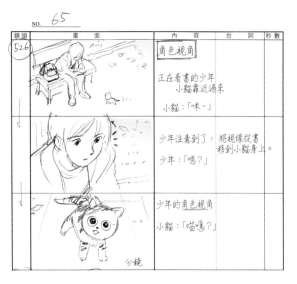

鏡頭	畫面	內容	台詞	秒數
2A		走出去	大和: 可不要	
		AC (接續動作鏡頭)		
2B			~~太期待 啊!	

		BL塗色		
11		也需要上色後的圖		

361		帶有透視的物體 ③的應用 ④弧狀動態		
	① 一般的定位孔 中間攝畫法			

543		獨白　　　　動畫中 為了要讓獨白場景顯得更明確， 多半是從看得見嘴巴的畫面 開始的。

胖了...該減肥了嗎 該減肥了嗎 3公斤

交替顛倒

536		變形 動畫擅長的表現類別，因為沒有 絕對正確的手法，無論是誰都做得到， 非常有趣♪

25		這個　　　END(結束)符號

12		BOOK(前景) 這個以上色的畫面 來說明較好。

NO. 19

鏡頭	畫面	內容	台詞	秒數
108	咪ー一!	意象背景 ←像這樣的		

395		動畫用紙		
402	C-15 / C-28	同位置 C-15 同位置 使用與C-15相同的 美術背景的意思		

318	壓縮　伸展	伸展&壓縮 雖然是細膩的技術， 不過單純化之後就像這樣。 壓縮　伸展 ①　②

NO. 45

鏡頭	畫　面	內　容	台　詞	秒數
353	←鏡頭是固定的	移動攝影 底片時代 如同字面上的意思， 移動攝影的台面。		

| 345 | | 全陰影
全陰影 | | |

NO. 67

鏡頭	畫　面	內　容	台　詞	秒數
546	理論上是這樣的！簡單。 海浪	曲線遞送　實際卻是像這樣，有點複雜。		
	理論上是這樣的！ 煙霧	實際卻是像這樣		
549	②①　預備動作 Ⓘ ③ 鐵鏈 一定會做的典型預備動作實例	②　預備動作 Jump ※這邊使用參考照片後的圖例來說明，比較正確或許更好。		
無 NO		橫向位置 ↩一目了然！		
553		真人動態（轉繪）		
	實路路／圖層		()	

第3章

動畫制作進行的工作紀實

電視版動畫企畫書

銀河聯邦軍地球支部游擊隊報告

小島日和
厝邊隔壁來逗陣

2020 年 3 月 Graphic 出版社

- 1 -

制作進行（簡寫制作） 默默協助整體動畫制作流程的人

● 制作必備七道具

分鏡

分鏡是「作品的基礎設計圖」這一點，對制作而言也是相同的。任何關於作品的資訊都會筆記在此。

捷徑資訊

頭腦裡裝滿了各種東京的捷徑道路資訊，儘管公司的車輛上都有裝載衛星導航，不過實際上制作進行的道路資訊能力更勝一籌。

最重要的是強健的身體和堅韌的精神

鏡頭素材袋（卡袋）

裝著泡麵

膠帶

補強鏡頭素材袋（卡袋）和包裝用

筆記型電腦

而電腦裡的程式為公司所有。
● Photoshop…… 用來管理美術設定或角色設定等。
● Excel……編寫鏡頭確認表，管理時程時必須。
● RETAS STUDIO ……檢視上色資料時使用。

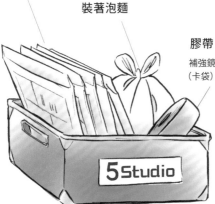

智慧型手機

預備電源也要記得！

汽車的鑰匙

工作車並不一定是一人配置一輛，有時才剛電話聯絡業務對象：「接下來要出發去貴公司」後，到了放置鑰匙處才發現，所有的車輛已經都被開出去了。

駕照

必要的！沒有駕照本來就無法擔任制作進行的職務。

名片

制作進行是業務性質的職務，沒有名片就無法工作。

不小心變長了的頭髮

不時會看見將長髮綁在後頭的制作進行，這個並不是因爲看起來比較帥，純粹只是覺得去剪頭髮很麻煩而已。另外衣著時尚可以自由決定的緣故，也會看見金髮、重金屬風格等。

鏡頭確認表

非常重要！是爲了一眼就能夠了解現在工作進度所做的表單，如果工作不照著這張表上的預定進度推行的話，可是會讓制作進行膽戰心驚，與時程表一起做爲工作進度管理表單。

睡袋

不管成長於如何優渥的家庭環境，成爲了制作進行就得像是銀河帝國軍的羅嚴塔爾將軍[*]一樣，冷冰冰的地板也照樣睡。在公司的地板上睡覺時要記得鋪上一層厚紙板。

＊譯註：奧斯卡·馮·羅嚴塔爾（オスカー・フォン・ロイエンタール , Oskar von Reuenthal）《銀河英雄傳說》中銀河帝國軍將軍。羅嚴克拉姆王朝開國元勳之一，萊茵哈特麾下傑出的軍事統帥。

洗漱用具組

在公司過夜時，臉盆、洗髮精等的洗漱用品是必備品。東京地區錢湯（澡堂）比較少，需要時有些煩惱。

影印機

沒有影印機的話便無法工作。像是需要影印設定呀、影印設定呀、影印設定呀……。總之每天需要很大量的影印。

（業務）委託傳票

將那些卡（Cut）交給誰了的存根依據。

住房的水電瓦斯費

一旦工作進入忙碌期，在公司的時間＋外巡收件的時間會愈來愈長。住處幾乎沒有什麼水電瓦斯的費用。

定位紙條

影印背景原圖時必備，制作部會放著一整箱。

制作進行車

當然是公司的車。

職涯路徑圖

制作管理部門的職涯路徑，大致像這種感覺。

```
                  社長
                   ↑
                 製作人
    企畫  →  制作管理主任  →  業務
                   │        設定進行
               制作進行
```

制作開始 電視動畫系列影集制作開始

掌握制作的整體時程

電視動畫系列每週播映的關係，作品也必須要以一週一集的頻率來制作。

接下來要忙了。

動畫制作包含著很多不同的流程，一集動畫到制作完成，大約需要兩個月以上的時間。一個作品會同時以 5~7 個團隊，間隔一週左右的時間差的方式來制作。如此，在一個月內大約能夠完成 4~5 集的動畫。

● 「小島日和－厝邊隔壁來逗陣」時程表

	4/6～	4/13～	4/20～	4/27～	5/4～	5/11～	5/18～	5/25～	6/1～	6/8～	6/15～	6/22～
1集	公司A組作畫會議				演出	作監結束	上色	攝影				
2集		Free (lancer) 組作畫會議				演出	作監結束	上色	攝影			
3集			公司B組作畫會議				演出	作監結束	上色	攝影		
4集				與幹巳Studio作畫會議				演出	作監結束	上色	攝影	
5集					與Red Production作畫會議				演出	作監結束	上色	攝影

作品制作開始之後，**就開始忙著參加各種會議的日子。**

安排會議的日程和時間是制作進行的工作之一

	出席人員
劇本會議	導演　製作人　電視台　腳本家　制作
分鏡會議	導演　各集擔當演出　制作
角色會議	導演　角色設計師　制作
背景會議	導演　美術監督　制作
作畫會議	導演　作畫監督　原畫　制作
色彩會議	導演　角色設計師　色彩設定　制作
CG・攝影會議	導演　3DCG　攝影監督　制作

角色會議　制作開始後，各集的角色就是在這裡決定的。

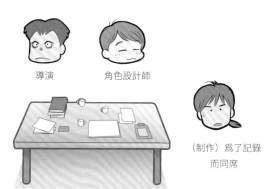

導演　　角色設計師

（制作）為了記錄
而同席

電視版動畫的角色會議，大約是一次決定 3~4
集的內容。導演傳達每集出現主要客串角色的
形象後，由角色設計師畫出草稿。

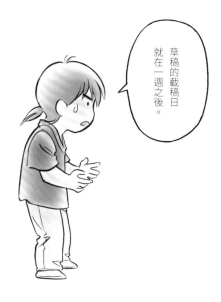

草稿的截稿日
就在一週之後。

● 對導演提出草稿圖

角色設定在草稿的階段需要導演的確認，導演
說 OK 的話，將草稿進行清稿後，角色設定就
算定稿了。

不過，也有一直無法獲得導演認可的時候，有
時甚至反覆修正 10 次以上。

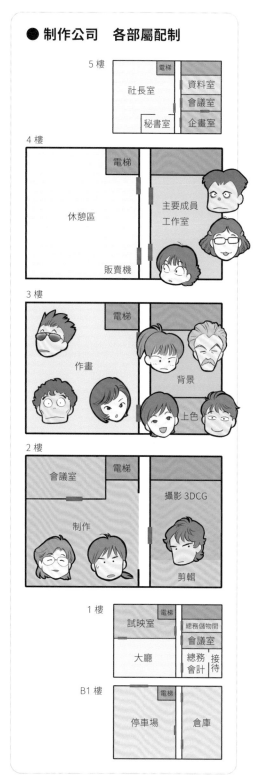

● 制作公司　各部屬配制

5 樓
電梯
社長室
資料室
會議室
秘書室　企畫室

4 樓
電梯
休憩區
主要成員
工作室
販賣機

3 樓
電梯
作畫
背景
上色

2 樓
會議室
電梯
攝影 3DCG
制作
剪輯

1 樓
電梯
試映室
總務儲物間
會議室
大廳
總務
會計
接待

B1 樓
電梯
停車場
倉庫

● 導演提出的形象概念圖

導演有時也會透過繪製的畫來傳達自己腦海中的形象,因爲無論如何用言語說明,都不如一張圖所傳達的資訊量來得多。藉著概念圖,就能清楚的瞭解導演想要的角色設計形象。不過相反的,也有限制住角色設計師想像的可能性,畢竟以畫來傳達的話,與導演概念原圖差異過於不同的想法就比較難再提出了。有些本身就擅長繪畫的導演,溝通時是以言語,而不是以繪畫來說明的原因,就是在於已經知道會有上述情形的緣故。

導演的形象概念圖

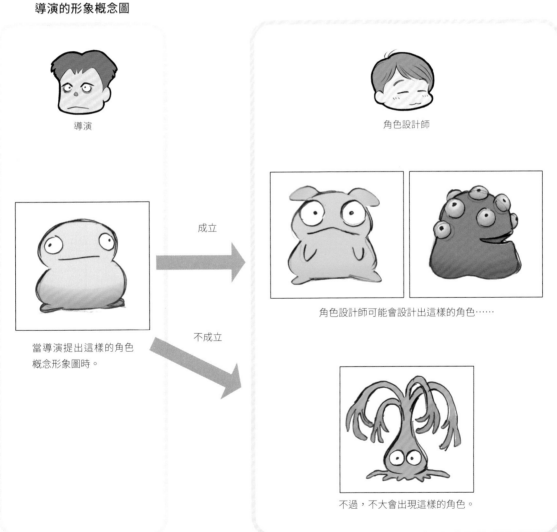

導演

角色設計師

成立

不成立

當導演提出這樣的角色
概念形象圖時。

角色設計師可能會設計出這樣的角色……

不過,不大會出現這樣的角色。

分鏡會議

也稱作分鏡委託，委託分鏡業務的會議。

導演　　　各集的演出

制作

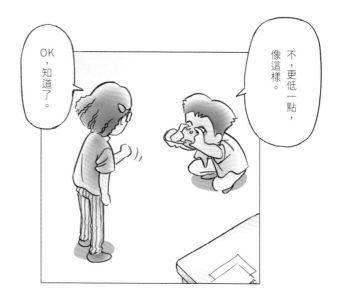

從說明作品的世界觀開始，「這部作品多使用什麼攝影鏡頭」等，向負責繪製分鏡的人員說明具體的作品要求。

演出會議

導演和各集演出的會議。

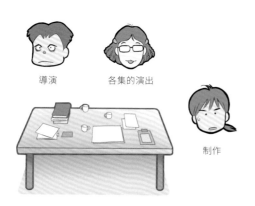

導演　　　各集的演出

制作

由導演向各集的演出說明「這個作品希望像這樣的方式來演出」的會議。

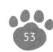

作畫會議 和實際負責創作作品畫面的原畫師所開的會議。

原畫 A　　導演或者各集演出　　作畫監督

原畫 B

原畫 C　　　　　　　　　　　　　　制作

從這開始就是實際上現場作業的起始點了。作畫會議沒有結束的話，便無法進入工作。而進入作畫會議階段的話，表示「總之，開始了」。和截至目前爲止的流程相比，從這個階段開始，一口氣會有衆多的工作人員和不同分工流程的作業同時開始進行。

● 「小島日和－厝邊隔壁來逗陣」時程表

	4/6～	4/13～	4/20～	4/27～	5/4～	5/11～	5/18～	5/25～	6/1～	6/8～	6/15～	6/22～
1集		公司A組 作畫會議			演出	作監結束	上色	攝影				
2集			Free (lancer) 組 作畫會議			演出	作監結束	上色	攝影			
3集			公司B組 作畫會議			演出	作監結束	上色	攝影			
4集			與幹巳Studio作畫會議				演出	作監結束	上色	攝影		
5集			與Red Production作畫會議				演出	作監結束	上色	攝影		

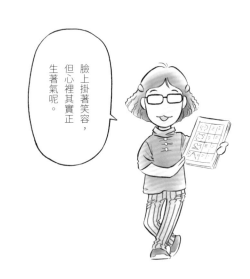

臉上掛著笑容，但心裡其實正生著氣呢。

● 和實際創作作品畫面的原畫師的會議

電視版動畫一集約 300 卡（Cuts）的分鏡需要做說明，因此相當的花時間。

電視版動畫一集約 300 卡，會逐卡針對演出做說明，原畫師在會議現場提出問題，或者針對內容討論。對作品來說是非常重要的會議，會花 2~3 小時仔細地進行。

● 演出需要說明的事項

◆ 作品的故事如何展開。

◆ 登場人物的性格與人際關係。

◆ 場景或者卡（Cut）的季節、時間、情境、角色的位置關係。

◆ 爲了呈現什麼鏡頭。

◆ 登場人物的情感與演技，以及諸多其他資訊。

● 就是「走路」這件事

作畫監督和原畫師會針對這個走路是略快、還是普通速度、步幅如何、走路位置的起點和終點等細節做大致的討論。

至於詳細的移動距離會在之後「Layout」階段的作業時，導演和作畫監督再仔細商談來決定。

作畫開始

Layout 作業　設計、構成畫面。

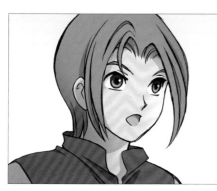

作畫會議之後，原畫師就會開始進行 Layout 的作業。多數的動畫師都認為這個階段決定了整部作品的技術水準，因此需要高度的繪畫統合能力。

● Layout 作業需要的能力

◆ 專業的繪畫能力
◆ 純熟掌握透視的知識和實務運用能力，環境及背景也能漂亮地繪製。
◆ 具有設計畫面中的演技和動態的能力。
◆ 理解影像的原理、攝影處理手法等。

雖是這樣說……這些有些像是：「以上具備的話，任誰都不會那麼辛苦了」的能力條件，對業界經驗較淺的動畫師來說並不容易。

而且 Layout 並沒有絕對正確的畫法可言。
像是一般臉部特寫的鏡頭中，會在角色視線方向處留餘白，讓畫面看起來不那麼緊迫。不過，當情境需要時，不受上述限制，反而會刻意以不留餘白的手法來表現壓迫感。

在視線方向保留空間
看起來較舒服。

但是，這樣的情境下，
也是成立的。

● 一目了然的 Layout

雖是這樣說，鏡頭中肯定有什麼是希望呈現給觀衆看的部分……

將想要讓觀衆看的……
（做爲推測的線索物件）

配置在確實看得見的位置上……　（盡可能是畫面的中心）

畫面的角落的話
誰都看不見

以吸引目光的動作來引人注意

如果依照這樣的基本原則，至少可以成爲清楚容易理解的畫面。

至於爲什麼配置在畫面的中心比較好，是因爲觀衆大多將視線放在電視畫面的中心處，而不太會將注意力放在畫面角落。
另外，無論對象是誰，影像都會隨著一定時間的播映往前推進。無法像是漫畫那樣直接翻回前一頁重看。因此爲了避免觀衆不小心錯過故事關鍵的部分，以引人注意的動態來吸引目光是有效的。

● Layout 是複雜的技術

Layout 有一定程度的 knowhow 和方法論，但是也有感覺層面的部分，是一種複雜不易學習的技術。透視等技法雖然可以教，但是要教授 Layout 卻不容易。

原畫作業　賦予角色演技和生動的動態。

● 看著鏡子來繪圖的用意？

動畫師的桌上多半都放有一面大鏡子，作畫工作室的角落也會放著動畫師用的全身鏡。

真實的動作是動態的基本，就像演員一樣，動畫師也經常看著鏡子來揣摩演技。比較起來雖然無法像演員那樣演技精湛，不過對動畫師來說，只要與腦海中的想像能順利連結就沒有問題了。如果有機會看到在全身鏡前揮動著直尺的動畫師的話，那他一定是正在畫揮舞光劍或者武器的動態吧。

動畫　完稿實際出現在畫面上的圖。

在原畫與原畫之間加入能夠營造流暢動態的中間張，以漂亮的線條清稿。

● 動畫師是演員

優秀的動畫師都異口同聲的說：「演技是最爲重要的。」因爲畫圖
和描繪動態對動畫師來說是理所當然的事情，對於演技更進一步
的追求才算是眞正的動畫師。

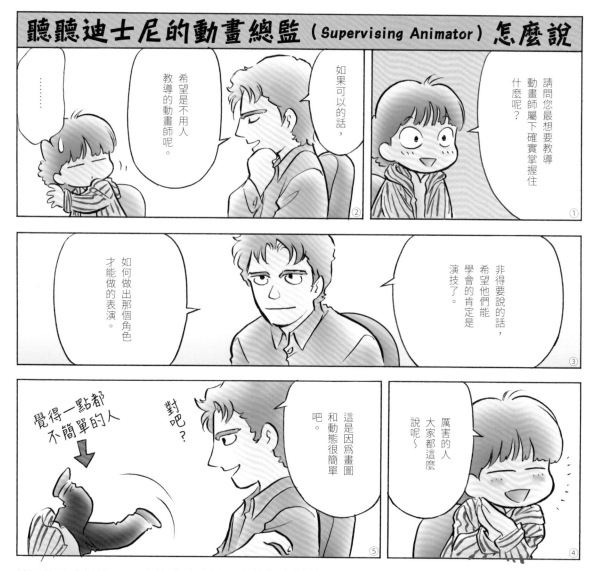

聽聽迪士尼的動畫總監（Supervising Animator）怎麼說

① 請問您最想要教導動畫師屬下確實掌握住什麼呢？

② 希望是不用人教導的動畫師呢。如果可以的話，……

③ 非得要說的話，希望他們能學會的肯定是演技了。如何做出那個角色才能做的表演。

④ 厲害的人大家都這麼說呢～

⑤ 這是因爲畫圖和動態很簡單吧。對吧？

覺得一點都不簡單的人

美國的動畫總監以日本的職務來說，大約相當於總作畫監督的感覺。

作畫流程的檢查系統

作畫部門會有 Layout 檢查、原畫檢查、動畫檢查與三次的檢查流程。當然也會有不通過的情況，此時就會需要修正直到檢查通過為止。

● 作畫的檢查流程

1）演出檢查
2）作畫監督檢查
3）動畫檢查

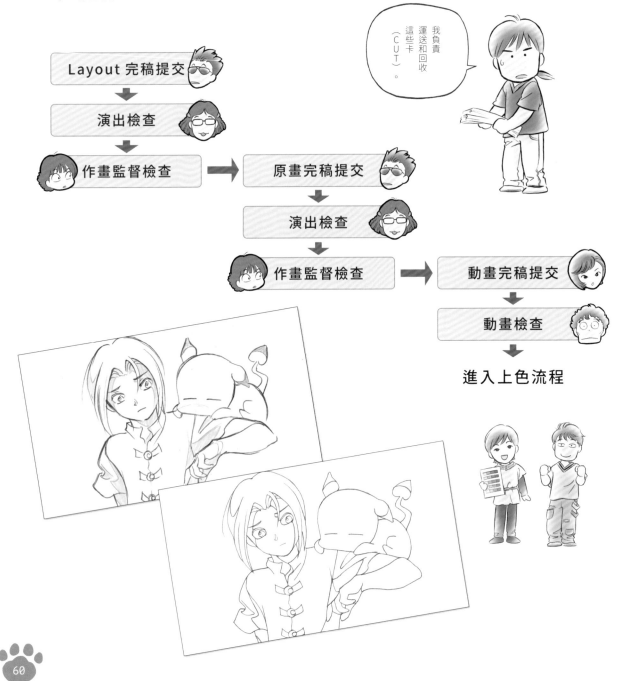

我負責運送和回收這些卡（CUT）。

Layout 完稿提交

演出檢查

作畫監督檢查 → 原畫完稿提交

演出檢查

作畫監督檢查 → 動畫完稿提交

動畫檢查

進入上色流程

1) 演出檢查　決定角色的演技表現。

此階段檢視角色的演技是否符合該角色、該情境或
者鏡頭。
像是「這邊雖然生氣，不過臉上不帶有生氣的表情
唷」的演出指示是非常重要的。

● 來自演出的指定

演出如果覺得「角色表情有一些不到位」的話，稿件就會重製修正（Retake）退回給原畫師重畫。雖說如此，僅僅只是「好像～哪裡有點不太一樣～」這樣的描述的話，聽到的人恐怕也會因爲過於模糊不易理解。就算是直接跟原畫師口述：「像這種感覺。」而原畫師也回覆：「了解，了解。」表明理解的意思，但之後交出的原畫稿，有時還是會有與傳達的指示有出入的情形。

● 作畫監督的解讀能力

由於文字不一定能夠準確的傳達出自己的要求，所以演出會藉由「這種感覺」的手繪圖來對原畫內容做出演出指示。這樣的情況如果是具有作畫監督等級繪畫能力的演出的話，還沒有什麼問題，如果是不大會畫畫的演出，所畫出的「這種感覺」的說明圖，指的到底是哪種感覺？？會讓看到的人無所適從。不過，作畫監督具備相當程度的畫面解讀能力，就算是非常獨特的演出指示，多半也能夠在理解後作畫。這是因爲作畫監督與演出長時間共同工作的緣故，從經驗就能夠判斷出演出想要傳達的意思。

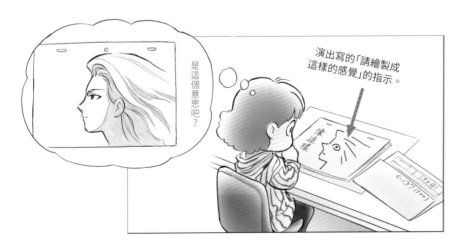

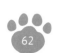

2) 作畫監督檢查　除了角色的演技之外，也擔負作品畫面和動態的責任。

「總之對著桌子埋頭苦畫」這句話，道盡了作畫監督的工作。在作畫職務的動畫師中，作畫監督也是相當於首席動畫師的地位，要是遇上趕稿的時候，連續 48 小時都在桌前作畫也是有的（儘管在那之後應該會累垮）。

繪畫工作可以說是「投注的時間 = 完成的量」。工作 8 小時，就只能完成 8 小時的工作量。絕對不會有「今天只花一小時，就完成一整天的工作了~」之類的情形，關鍵在於實際在桌前投注了多長的時間。

① 首先從鏡頭素材袋（卡袋）中取出原畫，一邊對照分鏡，一邊連續翻動檢視。這個動作約 15 秒。

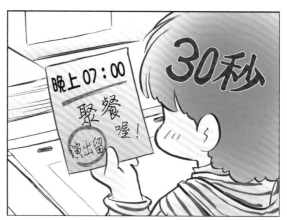

② 接著仔細地閱讀演出所寫的，像是「大和在這裡穿著上衣」的演出指示，這邊花了 30 秒。

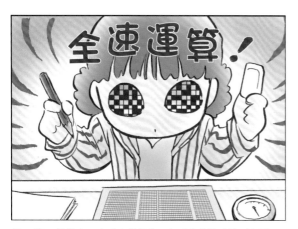

③ 一邊盯著律表，右手拿著鉛筆，左手拿著橡皮擦（左撇子則是相反），確認角色的演技、動作、台詞的位置是否正確。使用碼錶仔細計算時間修改律表，同時間思考計算修正哪裡和怎麼修正才會有好的畫面。

④ 完成計算後，就是動手畫了！雖然看起來好像是完全沒有在思考似的迅速畫著，可是實際上腦海裡卻是全速運轉著如何繪製和修正。

● 作畫監督的高速繪畫速度

作畫監督的修正速度只能說是很快。說到如何加快作畫速度的訣竅的話，關鍵在於手部動作的迅速。我們一般都會明確的指出「畫圖快速＝畫線速度」，不過新手動畫師和業餘人士因爲沒有迅速作畫的訓練，並不了解這一點。而且認爲好像有「立刻提升作畫速度的訣竅」的方法，可惜的是，和「立刻提升畫技的訣竅」一樣，這樣的東西其實是「不存在」的，請放棄不切實際的美夢吧。

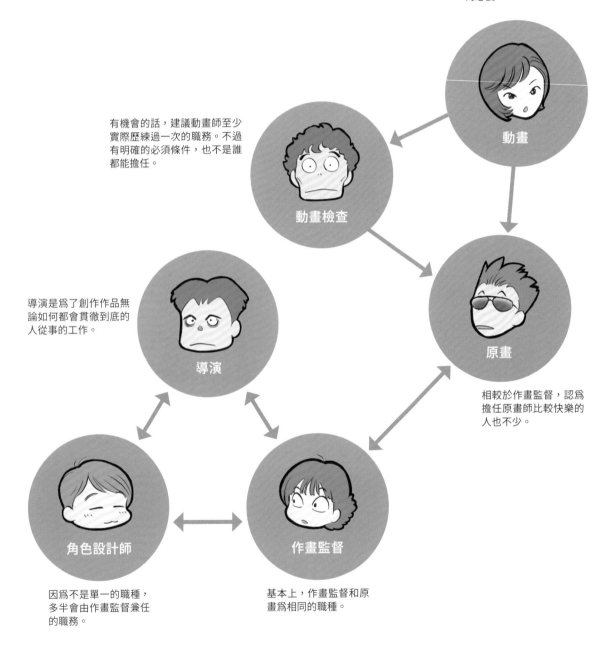

適合擔任動畫的人，其實並沒有刻意成爲原畫的必要。

有機會的話，建議動畫師至少實際歷練過一次的職務。不過有明確的必須條件，也不是誰都能擔任。

導演是爲了創作作品無論如何都會貫徹到底的人從事的工作。

相較於作畫監督，認爲擔任原畫師比較快樂的人也不少。

因爲不是單一的職種，多半會由作畫監督兼任的職務。

基本上，作畫監督和原畫爲相同的職種。

動畫

動畫檢查

導演

原畫

角色設計師

作畫監督

作畫監督的角色與職責

◆ 身為作品的首席動畫師，擔負起該集數作畫水準的責任。

◆ 負責確認動態、演技、透視、Layout 等部分。

◆ 負責修正繪圖，避免奇怪的圖出現在畫面上。

◆ 如果是好的原畫，則將原畫的水準進一步提升。也就是如果原畫的水準有 80 分，則再提升 20 分，讓畫面達到 100 分（源自大塚康生談話）。

◆ 如果是未達水準的原畫，則是負責提升原畫達到標準，也就是重畫修正。

◆ 負責維持角色外觀、動態的一致性。

◆ 做為作畫部門的首席前輩關照後輩。

3） 動畫檢查 　**作畫流程的最後一關。**

動畫檢查是將檢查過後的動畫完稿送交上色流程工作的職務，因此不容許差錯。動畫檢查一開始進入新作品工作的時候，首先會制作名為「動畫注意事項」的說明文件。沒有這個的話，動畫人員會出現種種工作失誤。由於是作畫最後的階段，因此不只是動畫階段的失誤，也必須要留意先前階段作畫監督沒注意到的問題。

● 動畫檢查的角色與職責

◆ 制作動畫注意事項文件。

◆ 檢查動畫是否依照原畫的意思和指示加入中間張，如果不是的話就要重畫修正。

◆ 確認必要的動畫張數是否齊全。

◆ 確認動畫完稿不會給接下來的上色流程造成工作上的困難。

◆ 確實管理工作進度，確保能在動畫截稿日完成所有的檢查作業。

◆ 關照新手動畫師。

手繪動畫師擔任的職務類別

　　這些並不是各自完全獨立的職務，而是以不同的作品爲單位擔任的。

　　也有可能一個人擔任從上至下的所有職務（雖然幾乎不太有這種情形）。比方說，劇場版作品進入最後階段時，已經完成手上工作的作畫監督，有可能會協助後續流程的動畫作業。依照個人能力的不同，角色作畫監督也有可能協助機械作畫監督的工作。

　　角色設計師同時擔任原畫，或者動畫檢查來畫動畫也是常有的事情。動畫師工作的職種分別，比較像是「這次的作品擔任哪個流程的職務呢」的意思。手繪動畫師並不是按照職務類別來採用，而是幾乎所有人都是從動畫職做爲起點開始從事這項工作，隨著經驗的累積，逐漸拓展工作業務範疇的方式。現在自己從事的職務的前後流程的工作，可以說是未來可能會擔任的職種。

角色原案

負責創作出最初的角色的形象概念。爲企畫書階段的角色。如果是漫畫原作等有原角色圖的情況，便沒有這個職務出場的機會。如果由某個動畫師負責角色原案的話，之後再兼任角色設計師，或者總作畫監督的情形也是有的。

機械設計

以機器人做爲代表，專門設計機械的職務。機器人、機械作品需要大量的詳細機器設定，是絕對需要的職種。如果是沒有機器人的一般作品時，車輛等機械設定則會由角色設計師兼任。

角色設計

動畫作品的角色設計師，如果不是動畫師出身的人來擔任的話，難以畫出適合的設計。這是因爲動畫的角色設計，得符合原畫、動畫、上色等衆多職務需求的設計圖，也必須要理解作畫和上色的工作流程和特性。

其他項目的設計

小物設定、怪獸設定、服裝設計等，依據作品的需求來決定設置哪位設計師的職務。

概念美術樣板

並不是常設的職務。是需要藉由一個畫面、一張圖來表現出作品的世界觀、氛圍的工作。因爲是需要了解企畫、演出意圖後具現化畫面的工作，繪畫能力是理所當然必備的條件外，也需要影像知識和高度的表現力。

分鏡清稿

工作內容是將不會繪圖的演出分鏡，完稿成完成狀態的分鏡的職務。可以說是考慮到動畫師和演出特性及效率的分工方式。

儘管過去常見這個工作，但這個職務漸漸消失了。這是因爲最近許多演出是由動畫師出身的人選擔任，演出也理所當然地被要求具有繪圖的能力所導致的情況。

Layout

由分鏡繪製出實際畫面的工作。Layout 需要高度的繪畫統合能力，在動畫師的工作中算是困難的部分。理想上，Layout 需要良好的繪畫能力、角色表演的演技、了解動態、透視，和熟知影像的概念原理等能力。

當作品需要畫面的統一性時，會安排專職 Layout 的動畫師。對於維持作品水準有很大的幫助，但是對動畫師而言是負擔很沉重的工作。要找到能力、體力都適合的人選很不容易。

Layout 作畫監督

工作內容爲檢視 Layout，通常由作畫監督兼任。從作品的工作內容預估，如果作畫監督兼任 Layout 監督職務，工作量明顯超過所能夠負荷的極限時，或者人手及預算都有餘裕時所設置的職種。極高水準的職務能力需求，在某些情況下甚至高過於作畫監督職務。

作畫監督

動畫作品和責任集數中，負責維持和管理作畫水準的職務。

理想上，作畫監督被期待要具有身爲動畫師的超群作畫能力，明白管理職務的立場，具有強韌穩定的精神和優秀的職業道德，工作上能做爲其他動畫師的模範，同時深受其他職務流程的人員的信賴。

無論制作進行如何打電話來催稿，都不會忽視並且成熟的回應。

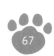

總作畫監督

由多名作畫監督組成團隊時的團隊領導,比較常出現在劇場版作品中。

電視版作品時,負責統合和指導各集的作畫監督。但是並不是所有作品都會設置總作畫監督的職務。基本上,將總作畫監督理解是整部作品中(←此點重要)能力最優秀的動畫師是完全沒有問題的。

各集作畫監督

指的是在電視或 DVD 的系列作品中,負責各集的作畫監督。

作監輔

爲作畫監督輔佐的簡寫。會需要設置這個職務的情況,多半都是制作現場最忙的情況。不會有誰有空稱呼「作畫監督輔佐」這麼長的正式職稱。在制作作品的一開始就設置作監輔職務的狀況是有的,但實際上多是已經完成負責段落工作的原畫師以「幫手」的身分擔任作監輔的情形比較多。若是對該原畫師的能力不夠了解的話,是無法成爲作畫監督的助力的。

不時的也會有具有和作畫監督同等實力的動畫師,友情演出般的協助最後階段的作監工作。

機械作畫監督

由擅長機械的動畫師負責,機器人動畫作品絕對會需要的作畫監督。

其他類型作畫監督

由擅長效果或動物等內容的動畫師擔任,角色作畫監督一般也能夠畫效果或動物,但是依據情況,判斷出如果以出場頻率較多的種類來另外設置專職作畫監督會比較有效率的話,則會爲了有效分工而設置各種作畫監督。

原畫

賦予角色生動的演技和動態的工作,因此透過繪畫來表現演技與動態的作畫能力是必備的條件。但是只具備繪畫能力並不足夠,除此之外還需要Sense、影像知識、透視技法、藝術造詣等各種總和的能力。此外,爲了不出現奇怪的原畫導致相關流程困擾的情形,日本業界對於原畫多會希望能夠具有一定程度的動畫職務經驗。

一原／二原

指的是第一原畫和第二原畫職務的意思。第一原畫由有優秀作畫能力的原畫擔任,第二原畫則是近似原畫助手的暫定職種。

日本業界曾將工作過細的拆分成不同職務,這是由於逐漸出現了不得不大幅起用新手,也必須要短時間內完成大量原畫工作的嚴苛制作情況,才產生了將原畫作業區分爲第一原畫、第二原畫的系統性分工。由於人手不足,加上也不是所有一原都是優秀的原畫,作監的業務負擔依舊不能夠獲得緩解……連帶作監的水準都下降的話,就會演變成「這個作監不行啊!」由總作監重新繪製原畫的莫名混亂的情況。

動畫檢查(動畫 Check)

可以理解爲該作品的首席動畫。除了充分具備做爲動畫的實力外,經常思考如何讓之後的流程容易作業的想像力和探索心。此外也被要求需具備管理作業時程的能力。

動畫

動畫師最一開始擔任的工作。宮崎駿導演和沖浦啓之導演也是由此職務展開職業生涯的。爲具備初步繪圖能力的人擔任的工作。

第4章

數位作畫

分鏡、原畫作業的標準軟體是 CLIP STUDIO

● CLIP STUDIO 的功能原本是繪製漫畫和插畫用途傾向的軟體，由於同時也具備動畫功能，且線畫、線稿機能優異（容易畫出想要的線條），因而逐漸在動畫數位作畫中被使用。

● 日本動畫公司中也有採用「TVPaint Animation」和「Toon Boom Harmony」做爲數位作畫專業軟體的公司。

數位作畫是？

從紙與鉛筆轉換為數位工具

日本動畫的制作流程中，鉛筆作畫之外的流程都已經數位化了。
依舊以手繪方式進行的是從分鏡到作畫的制作流程。

類比和數位工具的差異

儘管稱作數位作畫，但只是由紙換成繪圖板或繪圖螢幕，手繪這一點是相同的。

類比式作畫	數位式作畫

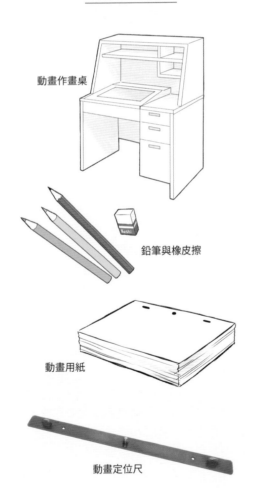

動畫作畫桌

鉛筆與橡皮擦

動畫用紙

動畫定位尺

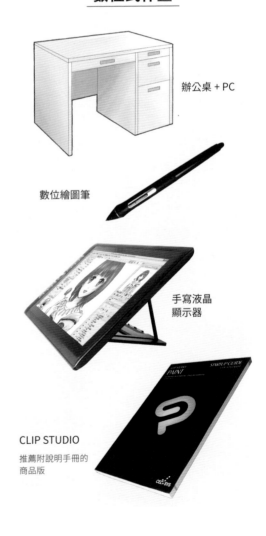

辦公桌 + PC

數位繪圖筆

手寫液晶
顯示器

CLIP STUDIO

推薦附說明手冊的
商品版

類比和數位工具之間的不變之處

作畫的完稿檔案會以電腦數位資料的形式放在伺服器上的資料夾中，要說是數位也可以說是數位，但差別也只是從畫在紙上轉換為畫在繪圖板或繪圖螢幕上而已，「純手繪」這一點在作業上依舊和類比方式是完全相同的。因為數位工具的關係所以變得畫得更快、畫得更好這樣的事情是不存在的。

● 讓繪圖螢幕表面的筆觸質感接近紙的話

手寫液晶顯示器（繪圖螢幕）能夠感知數位繪圖筆的筆壓，操作也愈來愈接近手繪的感覺了。不過因為相關技術還在發展中的緣故，比起實際繪圖，筆尖觸感和手感還是較低。

為了彌補這一點，一種稱作「類紙張貼膜／Paperlike」的透明膠膜問世了，貼在繪圖螢幕的畫面上使用。

藉由類紙張貼膜，原本光滑的繪圖螢幕表面變得帶有紙張般的粗糙感。數位繪圖筆的筆尖觸感變得接近鉛筆在紙上摩擦的觸感而更好畫。但相對的就需要和使用鉛筆時相同的筆壓力道。動畫師中不少人曾得過腱鞘炎，原本不需要筆壓、普通的繪圖螢幕表面反而對手的負擔是比較小的。

另外，使用類紙張貼膜後，繪圖筆的筆尖會磨損得異常快。如果是不停的畫著線的動畫師，一天工作下來想要更換筆尖的次數可能會達 5 次以上。一支筆尖的價格約在 100 日圓左右，也是不小的花費。並且在替換之前，筆尖無法維持新品或接近新品的狀態而無法穩定繪製線條。因此筆尖很容易就磨耗的情況，很容易會造成動畫師的壓力。（筆尖一磨平，就覺得煩躁。）

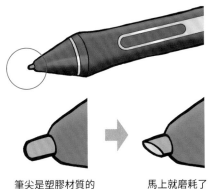

筆尖是塑膠材質的　　　馬上就磨耗了

雖然很可惜，不過類紙張貼膜其實不是那麼適合手繪動畫師。

數位作畫的優勢

動畫的諸多制作流程因爲數位化，而出現了產業革命性的進展，但是在數位作畫方面卻不盡然。作業量既沒有提高，也沒能更輕鬆省事。儘管從手繪沒有改變這一點來看確實也是理所當然，但總是希望能有些提升或者是助益。

不過也正是因爲沒有改變，動畫師由類比轉換往數位是比較容易的。

那麼，我們一起來了解一下，數位作畫帶給各個職務什麼優點和變化。

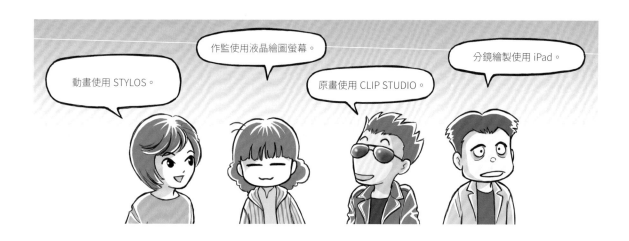

分鏡

導演、演出由於不時需要移動，多半攜帶和使用安裝了 CLIP STUDIO 的 iPad。這可以說是數位化帶來的優點。

此外，分鏡作業幾乎是單人作業的緣故，個人也容易對應數位化的轉換，是能夠依照喜好選擇合適的軟體或者硬體的流程。

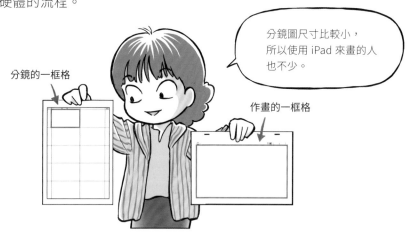

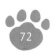

數位分鏡的繪製方式

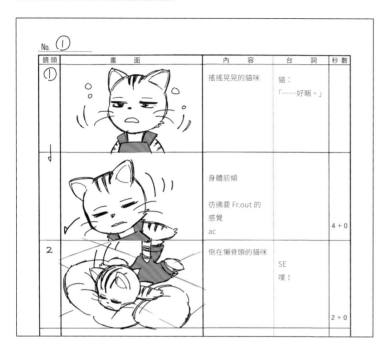

- 公司提供的數位格式分鏡用紙的檔案。
- 在液晶繪圖螢幕繪製、上色、撰寫演出說明、台詞。
- 能夠輕鬆的剪下貼上的緣故，數位作業形式能做的事情非常多。
- 完成分鏡的交付多半都是以 Photoshop 檔案格式提交。

● 分鏡的圖層構成

像是這樣在分鏡用紙上建立透明圖層進行作業。

第 3 頁（圖畫和文字）

儘管是透明賽璐珞／圖層，為了容易觀看閱讀，做了部分著色。

第 3 頁（分鏡用紙）

第 2 頁（圖畫和文字）

第 2 頁（分鏡用紙）

第 1 頁（圖畫和文字）

第 1 頁（分鏡用紙）

原畫

數位化對於作畫部門在繪圖這一點上並沒有提供什麼特別的優勢。不過在制作流程的完全數位化趨勢下，軟體、器材、PC 規格性能、通訊速度等周邊環境都能改善提升的話，現階段的諸多問題都能夠獲得解決。

現在作畫部門多數採用 16 吋的液晶繪圖螢幕，雖然有更大如 22 吋的液晶繪圖螢幕，不過既大且重，桌面上同時需要放置主機的話，22 吋使用起來其實不是那麼方便。

如果要舉出數位化對作畫部門有什麼好處的話，應該就是能夠將原畫和作監的圖忠實再現於畫面之上。儘管在動畫階段有時還是需要對線條做一定程度的修整。

作監

屬於檢查部門的作監會搭配提交上來的原畫形態進行作業。也就是說，如果原畫中有數位和紙本兩種原畫的話，只得搭配兩種方式來修正。

一般來說，會以作品或是集數爲單位來決定是否以數位作畫進行制作。不過也會有前一集的修正作業由原來的紙本轉爲液晶繪圖螢幕數位作業的情形，這樣兩者並行的現況會一直持續到最後一張動畫用紙從業界消逝爲止吧。

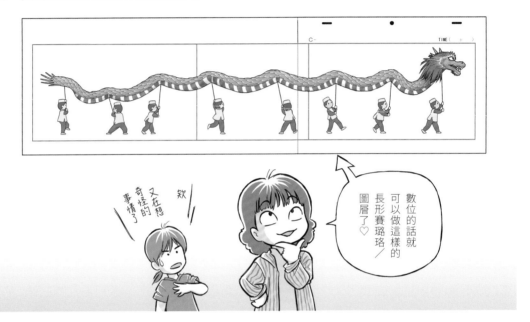

動檢

和作監同樣屬於檢查部門的動檢，紙本作業的時候也會在動畫桌的架子上放著液晶繪圖螢幕，只要一有需求就能夠馬上拿出來使用。

對動檢來說，數位化的優勢在於能夠組成動檢團隊，容易分擔和協助動檢業務。這也是因爲制作時程的現況已經逐漸變得不太可能只由一位動檢獨自負責了。

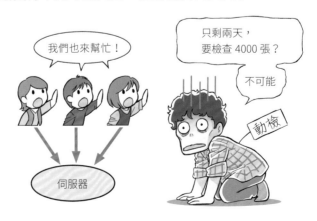

動畫

在數位作畫中「原畫清稿」，也就是指原畫的 Clean Up 作業沒有太大的意義。儘管還是存在著把線稿整理成讓上色部門得以順利填色這種程度的需求，但如果不徹底去思考這個步驟該如何省力的話，就無法實質提升動畫的效率。

另外數位動畫也同時負責上色的分工模式，主要是因爲動畫單價過低才衍生出的不得已的法子，並沒有實質解決問題本身。

儘管由上色專職進行上色的作業效率遠高出不少，但未來動畫與上色合併成一個作業流程依然是有可能的。

此外，數位化作業帶給新人一些好處。新人動畫師最先遇到的課題就是畫出職業等級、具有美感的線，以細膩的線條持續描繪滿是細節的角色，相當要求技術與集中力。資歷較淺的新人動畫師不全神貫注的話，就是一根線也不容易畫好。

不過如果是數位動畫的話，不太需要擔心畫壞而能輕鬆下筆，就是新人也能夠藉由軟體工具畫出一定程度的線。如果是定位孔中間張畫法就能夠畫的內容，即使有技術上的差異，也比較能讓新人維持一定程度的作畫速度和品質。

唔。動畫也可以使用單手鍵盤。

制作

紙本手繪部分全數位化對於制作部門來說有許多優點。

只是在紙本和數位作畫並存的過渡期間，費用和管理的成本多少都會增加。

以制作部的角度來說全數位化是一件好事呢。

數位作畫因為不需要進行上色流程中的掃描和線條修正，能大幅提升上色的效率，因此作畫＋上色流程合併來看，對於整體的作業效率其實並不壞。

同時，只需要公司總部在東京，制作現場在其他地方也沒有關係，既省去了前去回收稿件的麻煩。透過傳送資料檔案的方式，也能夠大幅節省人事和時間成本。

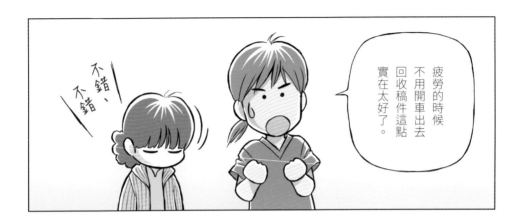

同時數位化也順應「推展遠距工作」的日本國策，在最高溫達 35℃以上的日子居家作業這個選項也是合理的。

【遠距工作？】業界那些事，你知道的嘛。

數位用語

3DCG （すりーでぃーしーじ）

即使是賽璐珞動畫，經常也能看到 3DCG 的特殊效果和機械。3DCG 的部分通常會由專門的 CG 公司或者是制作公司及攝影公司的 CG 部門負責。使用的軟體有 3ds Max、 Maya 等。

APNG （えーぴんぐ）

指能在網頁中顯示的動畫 png 檔案。副檔名相同爲 png，內含有複數張的圖像和影格時間資訊。「Line 動態貼圖」也是這種格式。

dpi ／ （でぃーぴーあい）
解像度（かいぞうど）　　　　　　　　解析度

dpi 是圖像清晰度的表示單位。表示單位面積的粒子數。Dots Per Inch。
每 1 英寸中存在的點數，點數愈多圖像就愈清晰漂亮，點數愈少圖像則愈粗糙。一般動畫的線稿圖像解析度爲低解析度的 144dpi，如果是印刷爲目的的線稿圖像建議爲 600dpi 以上。

液タブ（えきたぶ）　　　　　　液晶繪圖螢幕

日文爲液晶タブレット（えきしょうたぶれっと）的簡寫。是能夠直接繪製在畫面上的螢幕型繪圖板。

拡張子（かくちょうし）　　　　　　　副檔名

根據檔案種類來決定的固定識別記號。附在檔案名稱之後。
例如：三毛貓 5 .jpg（手機照片檔案）
　　　三毛貓 5 .clip（數位原畫檔案）
　　　三毛貓 5 .tga（數位動畫檔案）

【dpi ／解析度】

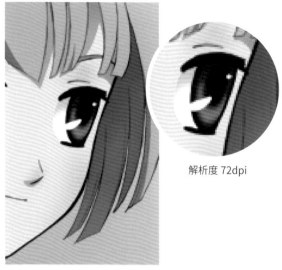

解析度 72dpi

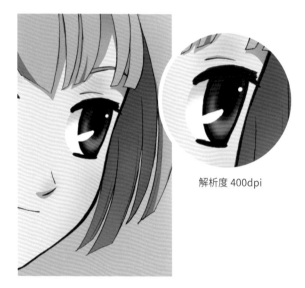

解析度 400dpi

【液晶繪圖螢幕】

クリップスタジオ（くりっぷすたじお）　　CLIP STUDIO

日文簡寫爲「クリスタ」。線稿繪製機能優越，數位原畫作業多使用這個軟體，雖然形式上是視爲スタイロス（STYLOS）的後繼軟體，能夠使用於分鏡、原畫、作監的工作流程，但因爲不是動畫專用軟體，並不是那麼適用於動畫作業。

CLIP STUDIO 數位原畫

仕樣書（しようしょ）　　規格說明書

記載著資料檔案的副檔名、解析度、像素尺寸、伺服器的資料夾構成方式（從哪個資料夾取出卡〔カット／鏡頭〕的素材，完成時將成品檔案放入哪個資料夾）等詳細資訊的注意事項。

依據職務，分別有分鏡、原畫、動畫用的規格說明書。另外也有實體輸出影印的紙本，以及檔案格式的類型。

規格說明書中的圖片

スタイロス（すたいろす）　STYLOS

數位作畫的專用軟體。有便利的曲線工具等，由於機能上是專爲繪圖板作畫設計的，因此許多公司都採用 STYLOS 來進行數位動畫作業。

セルシェーダー（せるしぇーだー）　CEL SHADER

動畫著色器　指爲了進行動畫渲染（TOON RENDERING）的程式（SHADER：在 3D 中進行陰影處理）。

セルルック（せるるっく）　賽璐珞風格

CEL LOOK　指「像是賽璐珞」的意思。讓 3DCG 的角色看起來像是賽璐珞風格的處理。譬如像是《光之美少女》（プリキュア）的片尾。同義詞爲〔TOON RENDERING〕。

デジタルタイムシート（でじたるたいむしーと）　數位律表

指可以免費下載，並且能和 CLIP STUDIO 連動使用的「東映動畫　數位律表 for Windows ／東映アニメーション　デジタルタイムシート for Windows」。

トゥーンレンダリング（とぅーんれんだりんぐ）　動畫渲染

TOON RENDERING　指將 3DCG 處理成像賽璐珞風格畫面的方式。

ピクセル（ぴくせる）　像素

PIXEL　在數位作畫中做爲動畫用紙、鏡／畫框、線條粗細的尺寸單位來使用。在 CLIP STUDIO 的環境中，作畫線條的粗細依據作品、角色在畫面中的大小，以及有無 T.U、T.B 運鏡等因素的影響都會改變。不過這部分當作和紙本作畫相同來思考就可以了。

ポリゴン（ぽりごん）　多角形

POLYGON　指以 3D 構築角色等立體表面時的多角形，多數情況使用三角形和四角形。

モーションキャプチャー（もーしょんきゃぷちゃー）　動態捕捉技術

MOTION CAPTURE　透過安裝在身上的感測器，偵測記錄人的動作的裝置，主要應用在 3DCG 的部分。

モデリング（もでりんぐ）　建模

MODELING　指在電腦中將角色 3D 資料化的手法。

ラスタライズ（らすたらいず）　點陣化

RASTERIZE　指在數位作畫環境中，將以座標資料所畫的向量線條轉換爲手繪圖像。依據軟體也有預設是點陣形式作畫的。另外，由於同一圖層中向量與點陣類型無法並存的緣故，經常會使用到點陣化的功能。

ラスターレイヤー（らすたーれいやー）／ベクターレイヤー（べくたーれいやー）　點陣圖層／向量圖層

不同的圖層類型。
1）點陣圖層（RASTER LAYER）
・以手繪方式畫線的圖層。
・顯示繪製時的原樣，繪製的當下即時確定。
・修正時和紙本相同，以橡皮擦（工具）擦掉，或者補足接續線條。
2）向量圖層（VECTOR LAYER）
・使用鋼筆錨點等工具來拉線。
・位置座標與曲線角度等資訊會被保存的緣故，所以能夠事後調整線的粗細與角度。
關於向量圖層，文字描述可能不容易理解，只要實際使用的話應該很快就能理解。
CLIP STUDIO 和 Stylos 基本上都是點陣式線條作畫，動畫《寶可夢》（ポケットモンスター）制作中所使用的軟體 Toon Boom Harmony 則是以向量線條作畫爲基礎。

10 像素的線條　　1 像素的線條

數位作畫　通往 3DCG 的中途點

說起來日本動畫未來應該也是朝著 3DCG 的方向前進吧。

不知道能不能順利上手——

不過不用擔心啦。

動畫師真正重要的是演技和動態的營造。

軟體只要學就好了。

說到 3DCG 不會有點憧憬嗎？

好像可以做出超帥的動態的感覺。

真的！

不過，為什麼

不是直接從紙本類比制作轉為 3DCG 制作呢？

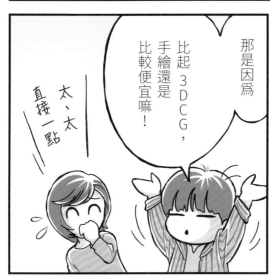

那是因為

比起 3DCG，手繪還是比較便宜嘛！

太、太直接一點

第5章

動畫用語集

● 這個用語集主要是針對動畫師製作的。

● 作畫部分是針對手繪動畫。上色為 RETAS，攝影則是 After Effects 做為基準來說明。兩者都是業界的標準制作軟體。至於運鏡，也有以攝影台的結構和原理來說明的部分。

● 動畫用語的解釋上以動畫制作現場的定義來說明，因此，有時會出現以日文來看不正確的情形。另外，同一個用語在不同職業種類時的意義和名詞源由的說明等，請恕在此省略。

● 因不同公司和作品出現不同定義，則會統整各論點後一併列入。

● 使用製作現場實際使用的方式來表示用語，除第一個字母外，不按照假名、漢字、或者英數順序來排列。

英數

英數

1K（ひとこま） 一格

為 1 影格的單位。

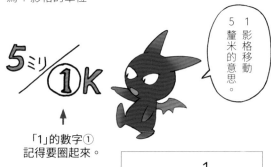

5 ミリ／1K

1 影格移動 5 釐米的意思。

「1」的數字① 記得要圈起來。

※ 一格 ＝ $\frac{1}{24}$ 秒

AC／ac（あくしょんかっと） 接續動作鏡頭

是英文 ACTION CUT 的簡寫。日文也可稱作アクションつなぎ。下一卡時姿勢和動態銜接的意思。在右圖中分鏡 C-21 的最後和 C-22 的一開始，角色是完全相同的姿勢和動作。繪製原畫時，考量剪輯和 SE（腳步聲）的節奏情況，使用稍微倒回一點點的動作當作 C-22 的起點的話，就不會失敗。

Aパート／（えーぱーと） A part／
Bパート （びーぱーと） B part

在 30 分鐘電視節目中，將中間 CM（廣告）之前的前半稱作 [A part]，之後稱作 [B part]。A part 和 B part 長度不需要完全一樣，在適當的地方做分隔即可。根據故事情節的需要，前半和後半長度有時甚至差到幾分鐘。另外，搞笑類型的動畫一次播放三集的形式，中間插入兩次 CM 的 Format 則會分作 A、B、C part。

BANK（ばんく） 鏡頭素材庫

指的是為了能在其他集數，或者別的鏡頭中重複使用為目的，所保留下來使用過的鏡頭素材檔案。像是魔法少女作品的變身場景，機器人作品的變形合體場景等大多都是使用 BANK。

BG（びーじー） 美術背景

為英文 BACKGROUND 的簡寫。 請參照 [背景*]。
* P.182

【AC（接續動作鏡頭）】

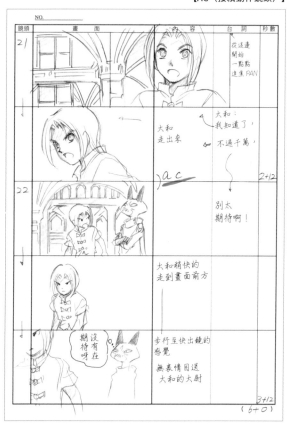

BG Only （びーじーおんりい） 背景鏡頭

只有 BG（背景）的鏡頭。

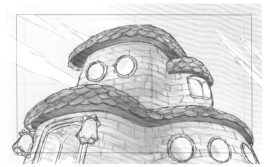

經常能看到的 BG Only　有辨識度的主角家

BG 原図 （びーじーげんず） 背景原圖

爲了繪製背景美術所使用，做爲基礎的原圖。有時
會直接使用原畫所畫的 Layout，也有由美術監督參
考 Layout 重新繪製的情況。

BG 組 （びーじーくみ） BG 組合

指的是 BG 與賽璐珞／圖層的組合。也有稱作 BOOK
組合的組合。

BG 組線 （びーじーくみせん） BG 組合線

指的是賽璐珞／圖層和背景組合處的交界線。［BG
組合線］一開始是在原畫階段手繪製成，之後由攝
影轉換爲領域路徑（Path）。請參考［關於組合線］
的詳細說明。 P.137

【BG 組合線】

【BG 組合】

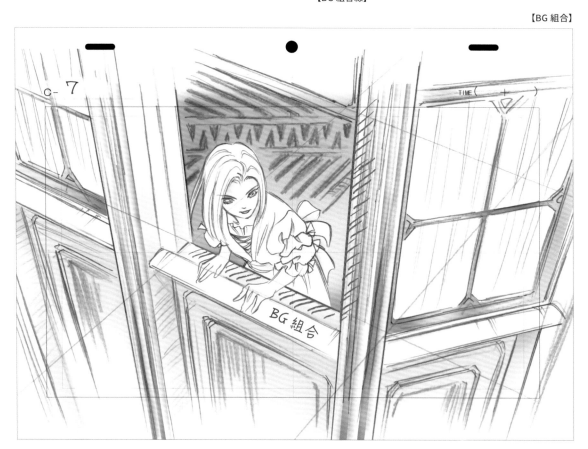

英數

BG ボケ (びーじーぼけ)　　　　　BG 模糊

不希望對焦在美術背景上的時候，在律表上寫「BG
ボケ大／強」、「BG ボケ中」、「BG ボケ小／弱」等來
做出指示。攝影則會實際依據賽璐珞／圖層和 BG
的配製來調整美術背景模糊的程度。

①清晰的背景，這樣 OK 的時候就維持原樣。

②以攝影手法讓背景稍微模糊，就會成爲多層攝影（マルチ）＊中焦距對在畫面前方的畫面。＊ P.203

BL （ぶらっく／びーえる）　　　　　　　黑色

爲 BLACK 的簡寫。

BL ヌリ （ぶらっくぬり）　　　　　BL 塗色

指填入黑色的部分。 會在原畫和動畫做［BL 塗色］
的指示。經常使用於機械陰影色的部分。

BL カゲ （ぶらっくかげ）　　　　BL 陰影

黑色的陰影，希望營造強烈對比的畫面和作品中能
看到。

【BL 陰影】

原畫

英數

BOOK（ぶっく）　　　　　　前景

指的是背景美術之上的背景畫。因爲形狀複雜，無法使用 BG 組合來處理，比起使用組合的方式，直接將這樣的背景設置成 BOOK 更爲有效率。當判斷有利於哪個流程作業，並且能夠提高畫面的完成度的時候，或者爲了營造畫面的景深，將背景素材做複合方式組成時，就會把背景的一部分做爲 BOOK 來處理。

B.S（ばすとしょっと）　　胸上特寫／ BUST SHOT

請參照［バストショット］＊。＊ P.182

C-（かっと）　　　　　　　鏡頭

爲 CUT 的簡寫。第 25 號鏡頭會寫做 C-25。

DF（でぃふゅーじょん）　　柔焦

爲 DIFFUSION 的簡寫。請參照［ディフュージョン（柔焦）］＊。＊ P.169

ED（えんでぃんぐ）　　　　片尾

爲 ENDING 的簡寫。請參照［エンディング（片尾）］＊。＊ P.118

EL（あいれべる）　　　　　視平線

爲 EYE LEVEL 的簡寫。請參照［アイレベル（視平線）］＊。＊ P.105

【BOOK】

背景

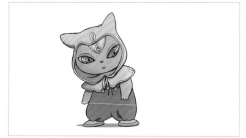

賽璐珞／ 圖層／

BOOK

完成畫面

END マーク（えんどまーく）　結束符號

END MARK　表示動畫號碼最後一張的符號。

【F.I ①】

【結束符號】

F.I（ふぇーどいん）　淡入

為 FADE IN 的簡寫。

1 ）從單一黑色中漸漸顯現畫面的手法，經常使用
　　於場景的開頭。

2 ）圖畫直接從畫面中漸漸顯現的手法。

　　例：鬼魂幽幽的在空中現身時就會使用短的
　　　［F.I］。

　　反義詞為　［F.O（淡出）］。

「隔天……」
經常能看見這種表現
時間經過的手法。

英數

【F.I ②】

FINAL（ふぁいなる） 決定稿

請參照［決定稿］＊。＊ P.142

FIX／
fix （ふぃっくす） 固定

如果是用在動畫，指的是「固定」，也就是固定攝影機鏡頭畫面的意思。

並不是指沒有加入攝影效果（WXP、T 光等）的鏡頭，而是不搖鏡、不移動鏡頭的意思。像是「這卡（Cut）要不要加入緩慢 PAN（搖鏡）？」，「不用，這邊 FIX 就可以了」的感覺。律表上有時也會寫上 FIX 來註明。

Flip （ふりっぷ） 翻動

指的是手翻漫畫或者是商品的 Flip Book（手翻書）。

Flip Book

F.O （ふぇーどあうと） 淡出

為 FADE OUT 的簡寫。

1) 畫面漸漸轉暗，最後變成單一黑色畫面的手法。經常使用於場景結束的時候。
2) 圖畫直接從畫面中漸漸消失的手法。反義詞為［F.I（淡入）］。

Follow （ふぉろー）　　　　跟隨拍攝

在日本語中是［追い写し／おいうつし（跟拍）］的意思。

指的是與拍攝對象保持一定的距離，一邊跟隨（Follow）一邊拍攝的意思。

例：馬拉松競賽時，從跟隨在選手旁行進的車輛中，使用攝影機拍攝的手法，就是 Follow。

【Follow-1】

● 完成素材

賽璐珞／圖層

背景美術

● 攝影的作法

①
角色原地走路。

②
背景美術
往後方拖動。

英數

【Follow-2】

●完成素材

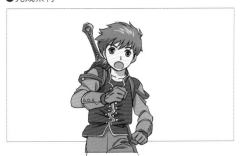

賽璐珞／圖層　Follow 原地跑步

背景美術　PAN　T.B（搖鏡　後拉）

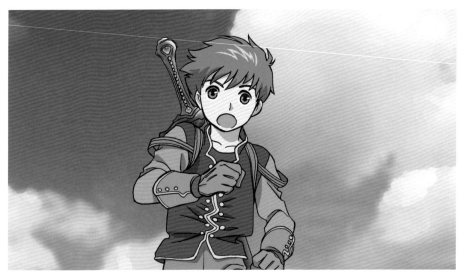

完成畫面 ①

完成畫面 ② 背景美術逐漸變遠的關係，看起來就像是角色在往前跑過來。

【Follow-3】

BG

賽璐珞／圖層

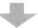

BOOK

英數

Follow PAN （ふぉろーぱん）　　　　　　　**跟隨搖鏡**

先將這個用語當作依據各公司、演出和作畫監督的認知都有所不同比較好。在之後的［つけ PAN（追焦 PAN）］名詞的部分會一併仔細的說明，儘管之後忘了也沒關係，先仔細閱讀理解一次吧。

Fr. （ふれーむ）　　　　　　　**鏡／畫框／影格**

請參照［フレーム（鏡／畫框／影格）］＊一詞。＊ P.198

Fr.in （ふれーむいん）　　　　　　　**入鏡**

Frame in
角色等進入畫面（鏡框）的意思。

Fr.out （ふれーむあうと）　　　　　　　**出鏡**

Frame out
角色等出畫面（鏡框）的意思。

【Fr.in】

①畫面的狀態，還看不見角色。

從看不見的地方……

② 角色進到畫面來。

英數

【HI ／ Highlight】高反光會添加在光照射的地方。

HI ／ ハイライト (はい) (はいらいと)　　高反光

1） 光照射一側明亮的地方。
2） 發／反光的部分。例：眼睛閃亮的地方。
　　（金屬等）反光物的亮光處。

HL (ほらいぞんらいん)　　地平線

HORIZON LINE，也稱作水平線。請參照［アイレベル（視平線）］＊。＊ P.105

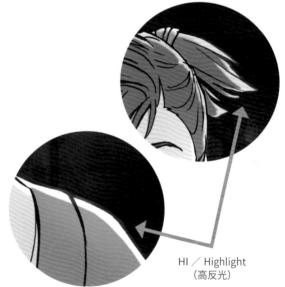

HI ／ Highlight
（高反光）

【IN】

完成……
辦法讓分鏡
在那之前得想
開始進行作業，
原畫 IN 從這天

IN (いん)　　開始／入鏡

1） 指的是作業開始的日期的意思。比方說，向制作進行詢問「原畫 IN 是什麼時候？」、則會聽到「預定是 10 月初左右」這樣的回答。
2） ［Fr.in］Frame In （入鏡）的省略。

英數

L／O （れいあうと） 構圖

請參照之後的［レイアウト（構圖）］*一詞。* P.214

M （えむ） 音樂

爲 music 的簡寫。混音後製（ダビング）階段時，指音樂的業界用語，像是「希望在這裡加入 M」的說法，不過多少也會覺得爲何不直接說「加入音樂」就好了。

MO （ものろーぐ） 獨白

MONOLOGUE 的簡寫。請參照［モノローグ（獨白）］*。* P.208

MS （えむえす） 中景鏡頭

1) Medium Shot（中景鏡頭）或者 Medium Size（中型尺寸）的簡寫。
2) MOBILE SUIT（機動戰士）的簡寫，在 GUNDAM 系列的分鏡中看到「MS」的話，就是指 MOBILE SUIT（機動戰士）的意思。

OFF 台詞 （おふぜりふ） OFF 台詞

1) 來自畫面外的人物／角色所說的台詞、對白。
2) 說台詞的人呈現背對畫面的狀態，無法看見嘴時所說的台詞。

無論哪一種都請在分鏡和律表上做［OFF］的指示。
和［モノローグ（獨白）］*有所不同。* P.208
下方圖例中，姐姐的台詞就是 OFF 台詞。

【OFF 台詞】

O.L （おーえる） 　　　　　　　　　　　　疊影

為 OVERLAP（オーバー・ラップ）的簡寫，指的是現在的畫面逐漸消失（不透明度降低），而和現在畫面重疊的下一張畫面逐漸顯示出來（不透明度提高）。經常用於表示場景轉換和時間的經過。O.L 的構成原理，可以想成是 F.O（淡出）和 F.I（淡入）的重疊拍攝畫面。

OP （おーぷにんぐ） 　　　　　　　　　　片頭

為 OPENING 的簡寫，請參照［オープニング（片頭）］＊。＊ P.122

OUT （あうと） 　　　　　　　　　　　　　出鏡

Fr.out（出鏡／ Frame out）的簡寫。

英數

【O.L】（オーバー・ラップ／疊影／ OVERLAP）的構成原理

英數

【疊影】

① 前一卡／鏡頭

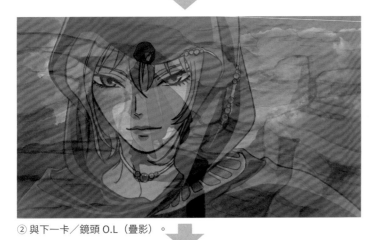

② 與下一卡／鏡頭 O.L（疊影）。

③ 切換成下一卡／鏡頭的畫面。

PAN（ぱん）　　　　　　　　搖鏡

指鏡頭縱向、橫向、斜向等轉動拍攝的意思。

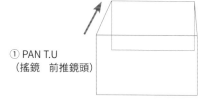

① PAN T.U
（搖鏡　前推鏡頭）

整張圖

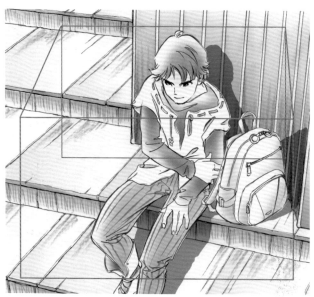

② 斜向 PAN UP

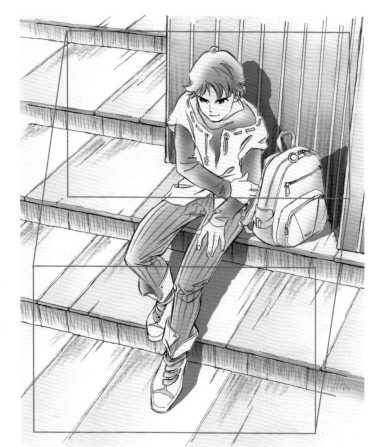

英數

英數

③ 橫向 PAN

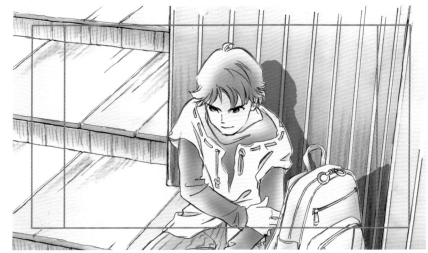

④ 刻度指示 PAN

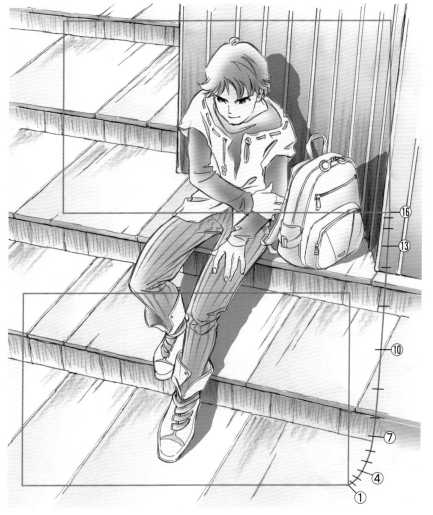

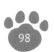

PAN 目盛 （ぱんめもり） 搖鏡刻度

指指示鏡頭移動的刻度。與單純的 PAN（搖鏡）不同，つけ PAN（追焦 PAN）時就會寫刻度指示。

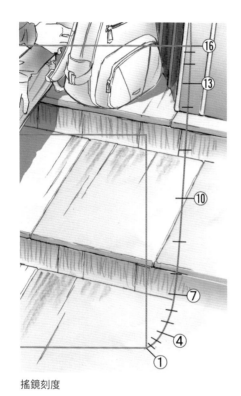

搖鏡刻度

PAN DOWN （ぱんだうん） 向下搖鏡

指向下 PAN 的運鏡手法。

PAN UP （ぱんあっぷ） 向上搖鏡

指向上 PAN 的運鏡手法。

Q PAN （くいっくぱん） 快速搖鏡

指速度快的 PAN。

Q T.U ／（くいっくてぃーゆー） 快速前推（鏡頭）
Q T.B （くいっくてぃーびー） 快速後拉（鏡頭）

指快速（Quick）T.U ／快速（Quick）T.B。鏡頭迅速前推，或者後拉。

RETAS STUDIO （れたすすたじお）

請參照 ［レタス（RETAS）］＊。＊ P.218

RGB （あーるじーびー）

RGB 分別代表 RED（紅色）・GREEN（綠色）・BLUE（藍色），指的是利用 RGB 三原色的組成，表現所有色彩的規格。

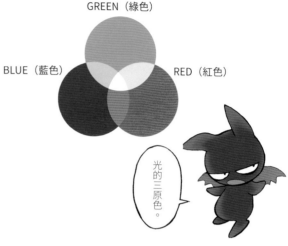

GREEN（綠色）

BLUE（藍色）　　　　RED（紅色）

光的三原色。

SE （えすいー） 音響效果

SE 是 SOUND EFFECT（サウンドエフェクト）的簡寫，一般指的是效果音。例：腳步聲、鞋子的聲音、雨聲。也指台詞和音樂以外的音響效果的總稱。

SL （すらいど） 滑推

與 ［引き／ひき（拉動）］＊意思相同。請參照 ［スライド（滑推）］＊一詞的說明。＊ P.192　＊ P.160

SP （せいむぽじしょん） 同位置

是 SAME POSITION 的簡寫。請參照 ［同ポ（同位置）］＊。＊ P.176

T 光 （とうかこう／てぃーこう） 透過光

請參照 ［透過光］＊一詞的說明。「T」字有時會容易和其他字混淆的關係，多會使用「打上○圈的 T」Ⓣ光的方式書寫。＊ P.174

T.B （てぃーびー） 後拉鏡頭

日文也可以寫做「トラックバック」，TRUCK BACK。被攝物在畫面上縮小，鏡頭拉遠的運鏡。

T.U （てぃーゆー） 前推鏡頭

日文也可以寫做「トラックアップ」，TRUCK UP。被攝物在畫面上放大，鏡頭推近的運鏡。

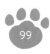

英數

【T.U T.B】

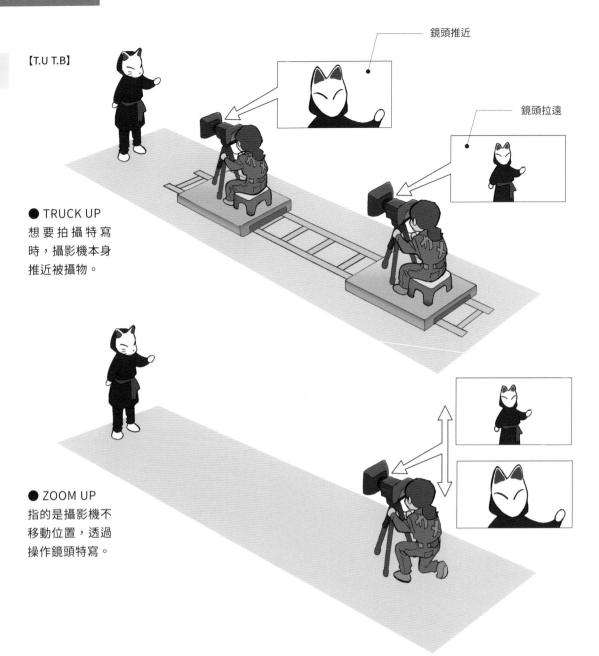

鏡頭推近

鏡頭拉遠

● TRUCK UP
想要拍攝特寫
時，攝影機本身
推近被攝物。

● ZOOM UP
指的是攝影機不
移動位置，透過
操作鏡頭特寫。

關於 T.U T.B

　　這個是攝影台時代，基於眞實攝影機拍攝標準的專業用語。

　　以 T.U 爲例，在攝影台上，由於攝影機是實際推近被攝影物的，所以 ［T.U ／ TRUCK UP］ 的稱呼並不奇怪。只是，比較實際拍攝畫面的話，就會發現動畫的 T.U 和眞實拍攝的 ［ZOOM UP（放大畫面）］ 的畫面效果並沒有什麼不一樣。

　　因此也有一部分覺得使用 ［TRUCK IN］、 ［TRUCK OUT］ 來替代 ［T.U］ 、 ［T.B］ 的意見，不過目前看來，應該還不至於改變已經既有的業界用語。

　　對手繪動畫師來說，只要記住動畫中 ［T.U ／ T.B］ 的畫面，相當於眞實拍攝的 ［ZOOM UP（放大）／ ZOOM BACK（縮小）］ 就可以了。

T.P (てぃーぴー) 　　　　　　　**上色／色彩**

Trace & Paint（描線＆上色／トレス＆ペイント）的簡寫。上色時如果看見顏色指示「T.P 同色」的話，表示描線的線條色，和填色的色彩是相同的意思。

① 動畫

② T.P 指示
　　　　　　　　　　　T.P 同色指示
　　　　　　　　　　　| T | P |
　　　　　　　　　　　| W |

　　　　　　　　　　　T.P 異色指示
　　　　　　　　　　　| T |
　　　　　　　　　　　| P |

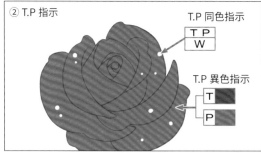

③ 原畫的特效（特殊效果）指示

UP 日 (あっぷび) 　　　　　　　**截稿日**

指作業的截稿日。

V 編 (ぶいへん) 　　　　　　　**V 編輯**

由專業後製公司進行的 Video 編輯／影帶剪輯，是完成、成品之前最後的檢視。

VP (ばにしんぐぽいんと) 　　　　　**消失點**

請參照［消失点］*。* P.157

W (ほわいと) 　　　　　　　　　**白色**

英文 WHITE 的簡寫。

W.I (ほわいといん) 　　　　　　**白色淡入**

英文 WHITE IN 的簡寫。場景轉換的手法。從單一白色中畫面逐漸顯現出來。
與［W.O（白色淡出）］組合使用。

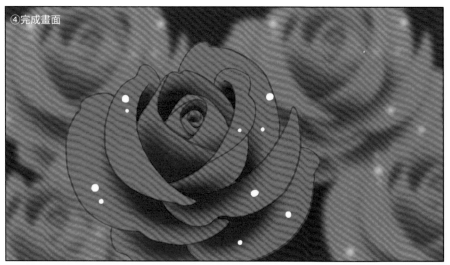
④完成畫面

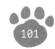

英數

W.O (ほわいとあうと) 白色淡出

英文 WHITE OUT 的簡寫。場景轉換的手法。畫面漸漸變亮，逐漸變為單一白色的畫面。是［W.I（白色淡入）］的反義詞。

WXP (だぶるえくすぽーじゃー) 多重曝光

為 DOUBLE EXPOSURE 的簡寫。指多重曝光的意思。指示也可寫成「ダブラシ」、「W ラシ」。用於表現地面陰影和水等半透明的效果。

【WXP-1】

背景 ＋

A 賽璐珞／圖層（WXP） ＋

B 賽璐珞／圖層

完成畫面

W ラシ（だぶらし）　　　　　　　W-Rasi

是［WXP］的日英合併簡寫，從 DOUBLE EXPOSURE（多重曝光）簡寫到這種程度，幾乎就不知道原來的語源了。發明這個寫法的人，不知道是不了解語源呢、還是單純覺得太麻煩了呢？

【WXP-2】

A 賽璐珞／圖層　　　　　　　　　　　　　　　　　　　　　B 賽璐珞／圖層

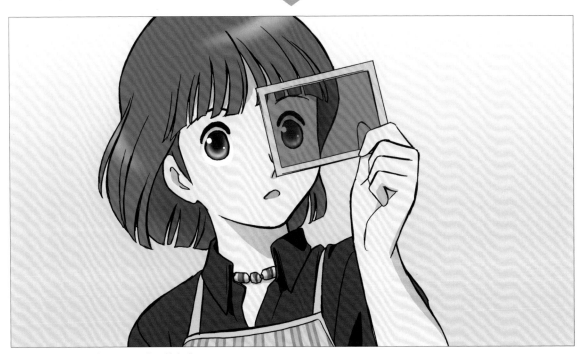

將 B 賽璐珞／圖層半透明化，畫面就完成了。

あ

アイキャッチ （あいきゃっち）　廣告前／後畫面

EYE CATCH　指的是電視動畫在進入廣告之前獨立鏡頭的畫面。「其目的在於吸引觀衆的目光不至於轉台」，電視台如是說。只是動畫制作現場的人員多半持存疑的態度。

アイリス （あいりす）　光圈

IRIS 光圈　鏡頭光圈的意思。

鏡頭的光圈

アイリスアウト （あいりすあうと）　圈出

IRIS OUT　場景轉換的手法。像是底片鏡頭的光圈縮小一般，以圓形向畫面中心收縮關閉，直到全黑畫面，多用於場景結束的時候。
常與圈入搭配使用，雖然光圈形狀上大部分是圓形的，不過並沒有固定的形狀，星形等剪影的形狀都可以。ワイプ（劃接）手法和這個則有些不同。

アイリスイン （あいりすいん）　圈入

IRIS IN　爲圈出的相反手法。常與圈出搭配使用，在新場景開始和表示時間經過的橋段使用。

【圈出】

圈出／入的光圈種類

雲形　　　　　　　漩渦

有各式各樣的類型。

アイレベル （あいれべる）　　　　視平線

EYE LEVEL　決定攝影機角度時，鏡頭的高度，事實上也是水平線的位置。Layout 上所寫的［EL］指的就是視平線。

關於視平線與視角

　　請確認一下照片中相機的高度。所謂［EL］表示的是鏡頭的高度。

　　也就是指無論是什麼的高度，鏡頭以水平架設的話，就會是水平的畫面。

　　同樣的無關鏡頭高度，只要鏡頭向上仰起拍攝就會是［アオリ（仰角）］，向下就是［フカン（俯瞰）］的照片。

　　如果在像是廁所的狹窄空間拍攝的話，就很容易理解，請一定要試試看。

　　一開始的時候或許有些不容易理解，鏡頭的高度［EL］與鏡頭的［視角（アングル＊）］指的是不一樣的事情。＊ P.109

【視平線】

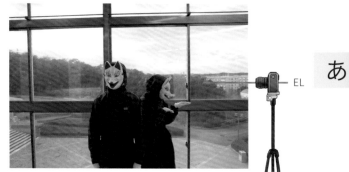

水平／橫向位置

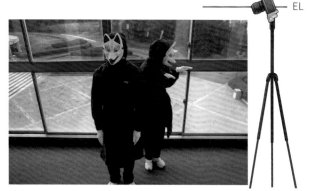

俯瞰

アオリ （あおり）　　　　　　　　仰角

指的是仰角構圖的意思。日語中原先並沒有這個稱呼，為日語造語。反義詞為［フカン（俯瞰）］＊。
＊ P.195

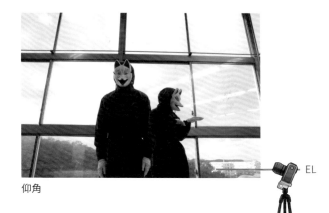

仰角

【仰角】

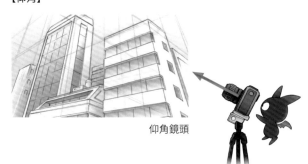

仰角鏡頭

水平鏡頭

上がり（あがり） 成品

指作業完成的成品。

アクションカット／（あくしょんかっと）
アクションつなぎ（あくしょんつなぎ） 接續動作鏡頭

ACTION CUT　請參照［AC］＊一詞。＊ P.82

アタリ／
あたり（あたり） 粗略畫稿

比草稿還要粗略的線稿，將背景、人物、動態等，
以粗略線條來勾勒的線稿。爲掌握大致動態氛圍的
圖。只要在這個步驟畫出好的動態，之後就只需要
套上角色外形，完成原畫稿即可。

【粗略畫稿】
繪製時重點放在
氛圍的呈現。

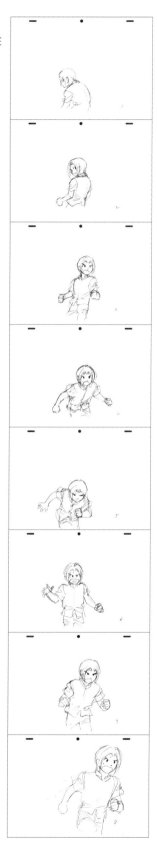

【分鏡】

鏡頭	畫　面	內　容
84		
		大和 轉身 「在那裡 嗎！？」
		大步朝 鏡頭跑
		到快出鏡 爲止。

アップ （あっぷ）　　　　　　UP

1) 特寫的意思。爲 Up Size 或者 Up Shot 的簡寫。
　　例如＝「再 UP 一點」
2) 作業截稿日。
　　例如＝「那麼，UP 是什麼時候？」
3) 完成稿。
　　例如＝「已經 UP 的鏡頭有幾個了？」

アップサイズ （あっぷさいず）　　　　　特寫

UP SIZE　臉部到肩膀左右進入畫面的鏡頭，又稱 UP SHOT。

アテレコ （あてれこ）　　　　　配錄

將聲音搭（「あて」）上影像來錄製（「レコ」ーディング）的意思，爲和製英語之外新造的詞彙。過往動畫業界曾經指替海外動畫、電影等配上日本語音的意思，只是現在幾乎沒有人使用這個稱呼了，而是直接使用日語配音（吹き替え／ふきかえ）的說法。

穴あけ機 （あなあけき）　　　　　打孔機

在紙上打動畫紙孔的工具。

アニメーション （あにめーしょん）　　　　　動畫

ANIMATION　現在日本國內商業動畫，主要是以 1960~70 年代所製作的諸多優良長篇作品爲基礎。日本的手繪動畫師也是繼承這個時代的技術做爲基礎進而發展的。

アニメーター （あにめーたー）　　　　　動畫師

ANIMATOR　使用動畫定位尺，在動畫用紙（修正用紙、Layout 用紙）上畫出動畫畫面的職種。

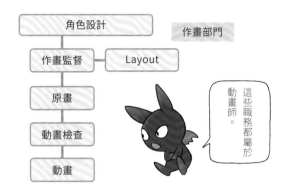

アニメーターズ サバイバルキット （あにめーたーず　さばいばるきっと）　　　動畫基礎技法

這本書是由非常優秀的動畫師理查•威廉斯（Richard Williams）先生所著，世界最強的動畫師教科書。市面上沒有能贏過這本書的了，未來應該也不會有吧。

《動畫基礎技法》爲理查•威廉斯原著。日文版由グラフィック社出版。
＊ 中文版由龍溪圖書出版。

あ

アニメーター Web （あにめーたーうぇぶ）　　動畫師網站

本書作者神村幸子爲動畫師所成立的網站。從推薦
的動畫技法書籍介紹到請款書的寫法、報稅的問題
等，關於動畫師的基本生活技能，都可以在網站上
找到參考資訊。請搜尋「アニメーター Web ＊」。＊
http://animatorweb.jp/

アバン （あばん）　　前導預告

AVANT 爲 AVANT-TITLE 的簡寫。指的是片頭和片名
播放之前，預先播放前情提要和本篇導入等爲了吸
引觀衆興趣與目光，長度約莫 1 分鐘左右的影像。
AVANT 是［前］的意思。若是前情提要特別長的時
候，表示這一集很可能制作上特別吃緊。

アフターエフェクト （あふたーえふぇくと）　After Effects

Adobe 公司製，被稱作有時間軸的 Photoshop 的軟
體。現在攝影部門多以 Creative Cloud 雲端套裝軟
體的方式使用 AE 進行攝影作業。日本動畫業界提到
After Effects 時，就會理解爲攝影軟體的意思。

After Effects 的畫面

アフダビ （あふだび）　　同日混音後製

爲日文「アフレコ＋ダビング」的簡寫。電視版系列動
畫爲了搶時間，多會將配音（アフレコ）和混音後製
（ダビング）安排在每週的同一天進行，例如固定在
每週一等。一天下來會像是這樣的行程安排：11:00
進行第 8 集的混音後製，14:00 吃午飯，16:00 進行
第 10 集的配音，19:00 聚餐等。因此演出在每週的
這一天都不會在公司。

アブノーマル色 （あぶのーまるいろ）　　特殊色

與ノーマル色（普通色）不同的特殊色，使用在特殊
的情境和場面中。

不同種類的特殊色

普通色　　　　　當光源是藍色系的時候

當空氣是藍色系的時候　　　　　特殊色

アフレコ （あふれこ）　　配音

AFTER RECORDING （AR） 的簡寫。先作畫，再搭
配畫面錄製台詞。反義詞爲［プレスコ（預先錄音）
＊］。＊ P.198

アフレコ台本 （あふれこだいほん）　　配音脚本

指進行配音、混音後製時使用的脚本，依據分鏡撰
寫而成。

ありもの （ありもの）　　　　　　既有素材

已經做好或者完成的部分，比較容易準備。比方說：
「回想場景的服裝使用既有素材即可」時，只需從過
去的角色表中，取出適用的部分就好了。

アルファチャンネル （あるふぁちゃんねる）　Alpha 色版

ALPHA CHANNEL

1）指的是資料檔案格式中的第 4 色版的意思，
　　RGB+α。
2）指儲存素材遮色片資訊的色版。

アングル （あんぐる）　　　　　　　　視角

為日文「カメラアングル（拍攝角度）」的簡寫。攝影
鏡頭的角度，或是指構圖的意思。

安全フレーム （あんぜんふれーむ）　　安全框

確實能在電視畫面中播放顯示的範圍。100 圖框內
側，以虛線等畫著的更小一圈的圖框就是安全框。
無論電視機的種類，表示確實在電視畫面顯示的圖
框依據。

アンダー （あんだー）　　　　　　　曝光不足

Under 為 Under Exposure 的簡寫。相對於適度曝
光，這裡指的是曝光不足的意思。感覺像是照明不
足的畫面，常與［過曝］搭配使用。例：普通色 >
曝光不足色 > 普通色來切換的話，就可以做出日光
燈管閃爍的畫面。也可稱作［絞る（縮小光圈）］。
反義詞為［オーバー（過曝）］＊。＊ P.119

アンチエイリアス （あんちえいりあす）　反鋸齒

柔化鋸齒的畫面處理手法。動畫作品線條的解析度
大約是 144dpi 左右，解析度較低的緣故，線條鋸齒
感很明顯。因此會在上色作業的最後流程時進行反
鋸齒處理。

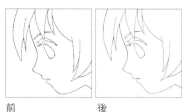

前　　　　　　後

畫面縮小後鋸齒
變得不明顯。

反鋸齒處理前　　　　　　反鋸齒處理後

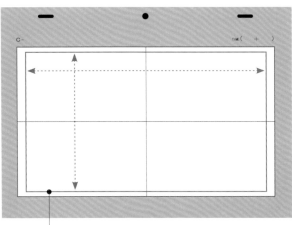

安全框。只要在框以內的部分，任何型號
的電視都會確實出現在畫面上。

實際上根據電視
不同，顯示的
範圍微妙的有些
不一樣。

い

行き倒れ（いきだおれ） 路倒

指的是駕駛車輛在外面奔波的制作進行在路途中累到睡著，沒有在預定的時間內回到公司。如果還帶著已經回收的工作素材的話則稱作「共倒れ／ともだおれ（持件路倒）」。爲制作用語。

一原（いちげん） 一原

第一原畫的簡寫。請參照［二原］＊。＊ P.180

1 号カゲ／（いちごうかげ） 一號陰影
2 号カゲ （にごうかげ） 二號陰影

一號陰影爲普通的陰影色，二號陰影則是比一號更深的陰影色。也稱作一段陰影，二段陰影（1 段カゲ／2 段カゲ）。

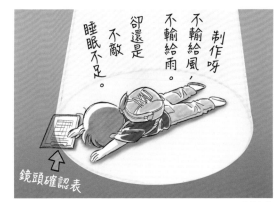

制作呀
不輸給風，
不輸給雨，
卻還是
不敵
睡眠不足。

鏡頭確認表

【路倒】

原畫

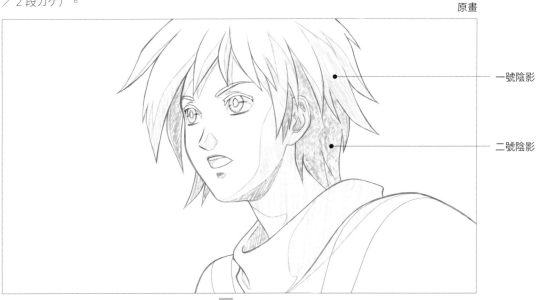

一號陰影

二號陰影

賽璐珞／圖層

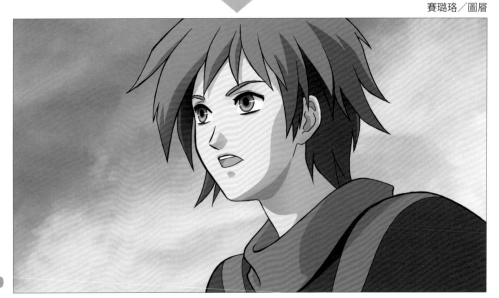

イマジナリーライン (いまじなりーらいん) 假想線

IMAGINARY LINE 指的是在整個場景中，鏡頭絕對不可以越過的線。不遵守這個原則的話，觀眾就會容易誤解登場人物的位置關係。對演出、原畫來說是必備的知識，絕對沒有不知道這點的演出。

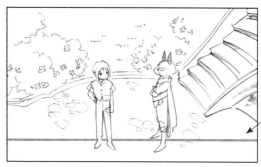

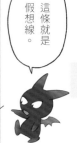

い

假想線的設定

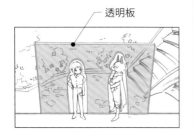

從正上方看，連結兩人的線設定做假想線。

透明板

我們想像假想線上立著一片透明板。而鏡頭只能設置透明板的其中一側，不得跨越，就比較容易理解。

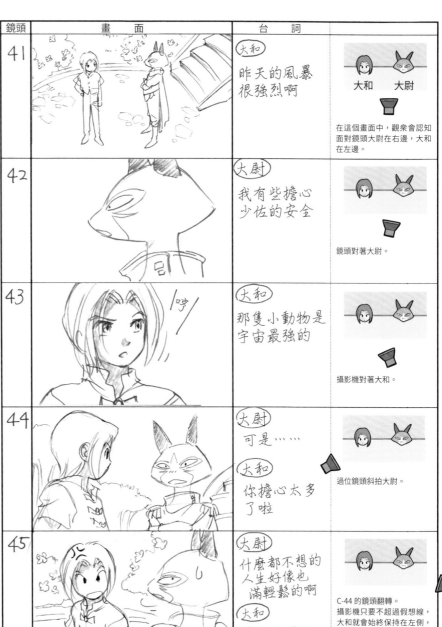

鏡頭	畫　面	台　詞	
41		(大和) 昨天的風暴很強烈啊	大和　大尉 在這個畫面中，觀眾會認知面對鏡頭大尉在右邊，大和在左邊。
42		(大尉) 我有些擔心少佐的安全	鏡頭對著大尉。
43		(大和) 那隻小動物是宇宙最強的	攝影機對著大和。
44		(大尉) 可是…… (大和) 你擔心太多了啦	過位鏡頭斜拍大尉。
45		(大尉) 什麼都不想的人生好像也滿輕鬆的啊 (大和) 找架吵嗎？	C-44 的鏡頭翻轉。 攝影機只要不超過假想線，大和就會始終保持在左側，右側則是大尉，觀眾也比較容易理解。

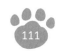

【假想線 -2】

範例

い

所謂的假想線

假想線算是一種影像的「約定」。但其實也存在著不需遵守這個約定的特殊手法。另外，就算不遵守也不需要寫悔過書。只是看的人會覺得混亂而已。

不過，在非刻意設計的情形下，讓觀眾難以理解陷入混亂的話，這樣的影像製作恐怕就會被稱作「失敗」、「差勁」、「外行」。

動畫師為了要掌握住分鏡的意圖，必須要理解什麼是假想線。

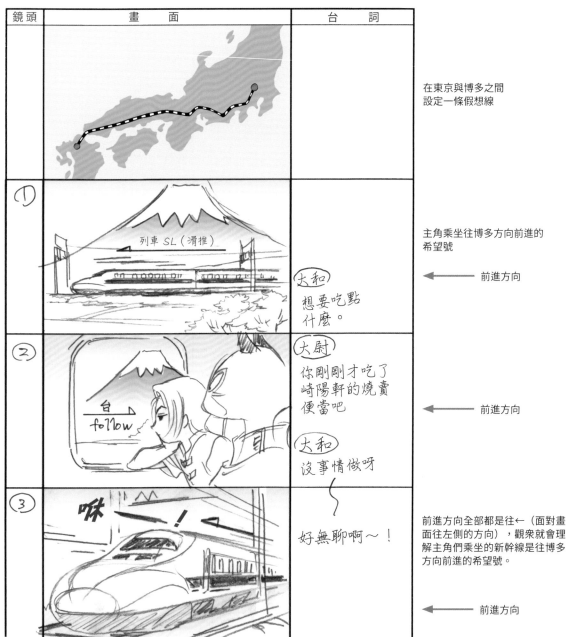

鏡頭	畫　面	台　詞
		在東京與博多之間 設定一條假想線
①	列車 SL（滑推）	主角乘坐往博多方向前進的 希望號 大和 想要吃點 什麼。　　　　　←──── 前進方向
②	台 follow	大尉 你剛剛才吃了 崎陽軒的燒賣 便當吧 大和 沒事情做呀　　←──── 前進方向
③	咻 ！	好無聊啊～！ 前進方向全部都是往←（面對畫面往左側的方向），觀眾就會理解主角們乘坐的新幹線是往博多方向前進的希望號。 　　　　　←──── 前進方向

×的範例和對策範例

往博多方向前進的希望號

い

因為列車行進方向相反的緣故，觀眾一瞬間會覺得「這是對向車嗎？」而感到混亂。

無論如何都想要加入「往這方向的畫面！」的時候，為了避免觀眾感到混亂。

●對策範例：1
中間加入列車正面的鏡頭。

●對策範例：2
在一卡內旋轉改變鏡頭的方向。

這樣的話看起來就合理了。

い

イメージ BG （いめーじびーじー）　　　意象背景

指的是表現想像的意象場景等，抽象的意境描繪的背景。

イメージボード （いめーじぼーど）　　　概念美術樣板

IMAGE BOARD　指的是在作品制作的準備階段，爲了表示世界觀所繪製的畫稿。
用來在企畫階段向電視台及製作成員，之後制作開始後向作畫、美術背景、上色部門傳達作品的氛圍。

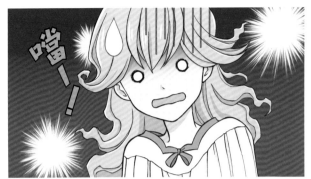

【意象背景】

色浮き （いろうき）　　　浮色

指賽璐珞／圖層和背景美術的顏色不搭配的情況。
例：昏暗的雨景中，角色的衣服卻塗著明亮鮮豔的顏色，色彩在畫面中異常顯眼。這個狀態就叫做「浮色」，或者「顏色有點浮」來表現。

色打ち （いろうち）　　　色彩會議

決定作品世界中場景、角色等顏色的會議。
與會的人有導演、角色設計師、演出、美術監督、色彩指定和制作進行等。

色変え （いろがえ）　　　改色

指將角色的顏色轉換成非普通色的顏色。例如：黃昏色、夜晚色。

色指定 （いろしてい）　　　色彩指定

從個別鏡頭的色彩指定，到在原畫或者動畫上標註色彩指定（號碼）的作業，及指這個職務的人員。
填寫色彩指定在紙張上的作業，可稱作「打ち込み／うちこみ（標註）」。

色指定表 （いろしていひょう）　　　色彩指定表

指色彩指定的資料檔案和上色作業用的彩色角色表。
當中也會有角色的色指定 BOX。

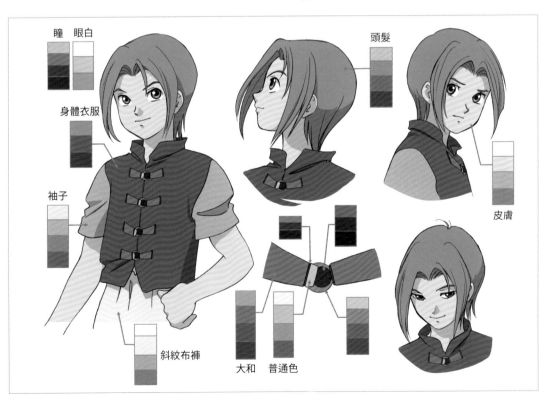

【色彩指定表】

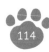

色トレス （いろとれす）　　　　有色描線

指上色時，使用黑色以外的顏色繪製的線條。

色パカ （いろぱか）　　　　　色彩閃爍

請參照［パカ（閃爍）＊］。＊P.182

色味 （いろみ）　　　　　　　色韻

指的是類似「顏色韻味」的創造詞，或稱作色彩感、顏色的氛圍的話會比較容易理解。像是「整體的色韻調得更紅色系，應該會和背景更搭一點」。

インサート編集 （いんさーとへんしゅう）　插入鏡頭剪接

指在某個鏡頭之中，插入別的鏡頭畫面的手法。演出會在剪輯時作業的關係，原畫不用特別做什麼。

ウィスパー （ういすぱー）　　　低語

whisper　低聲細語。即使嘴巴大開說「安靜！」，聲音本身依然是低聲說話的情境時，在分鏡上可以註明「ウィスパー（低語）」，做為配音時的指示。

打上げ （うちあげ）　　　　　殺青宴

作品制作結束後，為制作 STAFF 舉辦的慰勞餐會。舉辦地點根據作品的不同，從公司附近的中華料理店到帝國大飯店不等有著天壤之別。

打入り （うちいり）　　　　　開工酒會

作品正式開始制作的時期，現場製作成員一起參加的 PARTY，也有著讓 STAFF 彼此藉此熟識親睦的意義。日語中的打入り（開工酒會）是相對於打上げ（殺青宴）的日語造語，注意不是寫作有著相同日文發音的討入り（攻入）。

打ち込み （うちこみ）　　　　標註

在原畫或者動畫紙張上，填入色彩指定編號的作業。

【有色描線】

以實線繪製而成的原畫

因為有著「有色描線」的指示，上色時會以色線繪製。

※ 全有色描線的動畫，和原畫一樣使用實線也沒關係，不　過需要以上色部門容易理解的畫法。

え

内線 (うちせん)　　　　　　　　　内線

動畫線稿實線的部分本身是黑色的，再塗上黑色的話，線稿會變得看不見。不過如果因為看不清楚姿勢感到困擾時，使用明亮色彩讓線條清楚明確的手法，就稱作「內線」。和有色描線的差異在於，內線的手法是最外側的輪廓為實線（黑色線），內側為有色線。

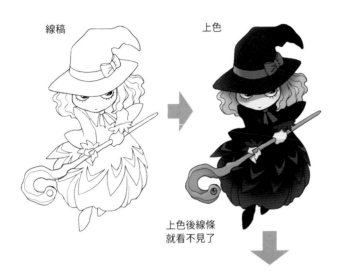

線稿　　　　　　　　　　上色

上色後線條就看不見了

使用內線的色稿

ウラトレス (うらとれす)　　　　　背面描線

裏トレス　指將畫翻過來以反轉的圖描線的意思，為鏡射的畫面。同樣的意思也有人寫做「逆パース（透視反轉）」，需要注意。

運動曲線 (うんどうきょくせん)　　運動曲線

請參照 [軌道] *。* P.132。

英雄の復活 (えいゆうのふっかつ)　英雄的復活

動畫師出身的演出或者導演，應請求再次擔任原畫的意思。當原畫作業進度無論如何都來不及時，制作進行所能用的最終武器。為制作用語。

エキストラ (えきすとら)　　　　　人群

EXTRA　指人數眾多的群眾，如路人。

絵コンテ (えこんて)　　　　　　　分鏡

繪畫出畫面的動畫設計圖。分鏡可以說是能夠決定作品好壞的重要存在。
台詞、演技、音效、Layout、運鏡、特效、BGM 等，寫著幾乎所有資訊的動畫設計圖。從作畫到制作進行的全體製作成員都根據分鏡來進行作業。日文也可以寫做 [画コンテ]。

關於分鏡作業

　　使用繪圖板畫分鏡的演出變多了。軟體主流是 CLIP STUDIO+iPad。這是因為 iPad 的攜帶性十分便利，以及 Apple Pencil 的性能，到哪裡都可以很快的開始工作的緣故。

　　因為 iPad 的畫面較小，在家畫分鏡的人可以考慮使用 16 吋左右的液晶繪圖螢幕會比較方便。各公司也會提供數位分鏡的規格和資料檔，可以直接使用。各公司分鏡的解析度大約是 400dpi 左右，有時也會有明確的尺寸指示。輸出時以 PSD 檔為主。

【分鏡】

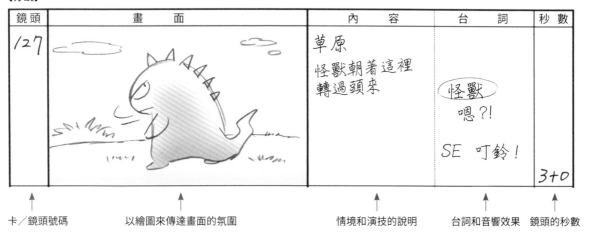

鏡頭	畫　面	內　容	台　詞	秒數
127		草原 怪獸朝著這裡 轉過頭來	怪獸 嗯?! SE　叮鈴！	3+0

卡／鏡頭號碼　　以繪圖來傳達畫面的氛圍　　情境和演技的說明　　台詞和音響效果　鏡頭的秒數

え

絵コンテ用紙 (えこんてようし)　　　分鏡用紙

現在分鏡用紙以 A4 Size 為主流，在本書的附錄中有收錄分鏡用紙，請放大影印為 A4 Size 來使用。

絵面 (えづら)　　　畫面

「從外觀感受到的畫的氛圍和感覺」或者是「Layout 的印象」的意思。原本日語中不存在的造語和口語詞彙。使用的情境會像是作畫監督指導原畫 Layout 時，一邊說著：「這樣的話，畫面不太好」一邊修正原畫的 Layout。

エピローグ (えぴろーぐ)　　　尾聲

EPILOGUE　結語、收場白、故事的結尾處。簡短描述故事之後情境的部分。

エフェクト (えふぇくと)　　　效果

EFFECT　光、爆炸、自然現象、效果線等特殊效果的總稱。

演出 (えんしゅつ)　　　演出

在動畫中將各集演出家（DIRECTOR）的職務稱作「演出」。指的是負責掌握整體作品的結構、角色的表演、統整該集作品方向的人或者職務。

└─ 效果

演出部門

導演
分鏡
演出
演出助理

這些職務都屬於演出部門的範疇。

お

演出打ち（えんしゅつうち） 演出會議

指作品的導演向各集的演出說明作品方向性的會議。導演、演出和制作進行都會出席。

演助（えんじょ） 演出助理

演出助理（演出助手／えんしゅつじょしゅ）的簡寫。指承接演出的指示，協助細部確認等事務的人／職務。

円定規（えんじょうぎ） 圓定規

能夠畫出正圓和橢圓等圖形的定規。也稱作（圓形）模板（テンプレート／ TEMPLATE）＊。＊ P.171

エンディング（えんでぃんぐ） 片尾

ENDING 簡寫做 ED。動畫本篇結束後，播放片尾曲的部分，會出現製作團隊和聲優的工作人員名單。

大判（おおばん） 大型用紙

尺寸比標準動畫紙大的用紙。上色部門所使用的掃描器到 A3 Size 的緣故，大型用紙最大以 A3 爲極限。日本動畫業界中，「大判」和「大版」這兩種日文漢字寫法都有，以広辞苑（日文辭典）說明爲準的話，本書日語漢字使用「大判」表示。相關詞：［長セル（長形賽璐珞／圖層）］＊。＊ P.178

大ラフ（おおらふ） 粗略草稿

指的是比［草稿（ラフ）］更大略的畫稿。爲［草稿（ラフ）］的強調詞，不太能畫草稿圖的新人恐怕經常會聽到這個詞。當被作畫監督指示畫「粗略草稿」的話，只需要掌握住大致上的動態，提出「差不多這樣吧？」的那種憑藉著筆勢畫出的圖稿就可以了。

お蔵入り（おくらいり） 束之高閣

指無論作品完成與否，始終未曾公開問世下，被送入倉庫深處存放的狀態。一旦作品陷入此種情況，重見天日的機會微乎其微。

【粗略草稿】

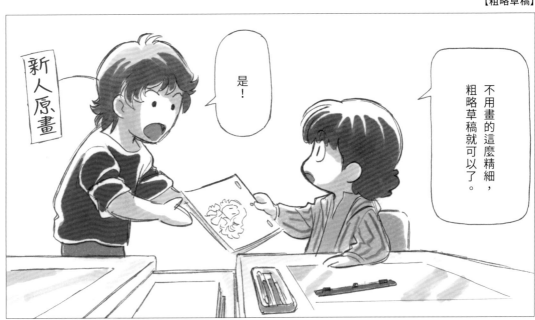

送り描き （おくりがき） 接續動作畫法

指繪製原畫的時候，從 1 開始依序畫出動態的畫法。英文爲 Straight Ahead。補充說明請參照 P.120。相關詞：Pose to Pose。

お

Straight Ahead

在花田中漫步的情境。角色並不是有著明確目的的動態的緣故，以接續動作畫法的方式（說不定）比較能夠傳達出演技和心情。

Pose to Pose

跳過斷崖逃走，這種有明確目的的情境。需要先決定起跳和落地的位置，之後再逐步加入中間和前後的原畫。

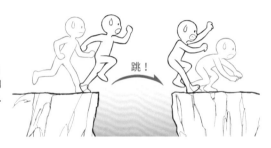

オーディション （おーでぃしょん） 試鏡會

遴選符合形象的人的選拔會。主要是在決定配音員與角色設計師時舉行。配音員在錄音間進行試配。角色設計師則是應要求試繪作品的角色。

オーバー （おーばー） 過曝

過度曝光的簡寫。指曝光時讓過多的光進入，整體偏白的畫面。用於表現照射強光的情境。經常與曝光不足（アンダー）搭配使用。日文也稱作［飛ばす］。反義詞是アンダー（曝光不足）＊。＊ P.109

オバケ （おばけ） 殘影

指動作快速到外形看不清楚的狀態，以及爲了表現速度的殘像效果般的畫面。

經典式的殘影表現

曝光不足

正常曝光

過度曝光

【接續動作畫法】

接續動作畫法（送り描き／おくりがき）

在原畫階段繪製動作的時候，由第一張開始依序推演延伸繪製的方法。（英文寫做 Straight Ahead）儘管什麼動態都可以使用這個方法來畫，只是說起來，因爲位置銜接上的控制比較少，適合使用在大動作的場面。這樣的方式對於動畫師來說，感覺比較趣味愉快，但是有時候也會出現動態失控無法收拾的情況。不過，竭力收拾殘局的部分，也別有一番趣味。

繪製動態的方法之中，除了這個「接續動作畫法」之外，還有另一種先決定重點動作後，隨後逐漸畫出重點動作之間的畫格的方法（英文寫做 Pose to Pose）。動畫師依據鏡頭內容選擇其中一種，或者是兩種畫法並用來繪製動態。

做爲重點動態的圖，稱作「關鍵畫格／キーフレーム／ Key Frame」。關 於［Straight Ahead］ 和［Pose to Pose］的畫法說明請參照 P.119。

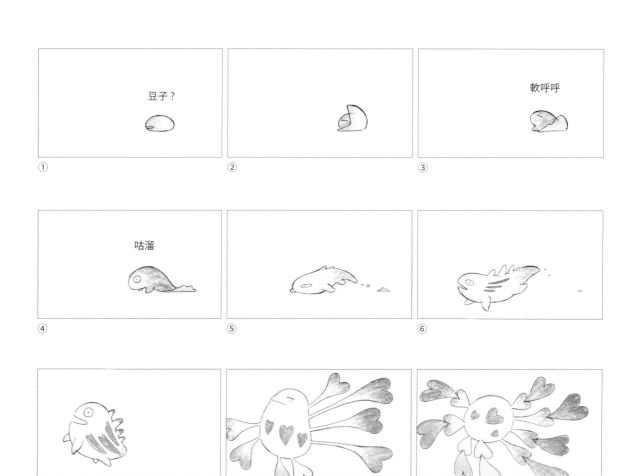

① 豆子？

②

③ 軟呼呼

④ 咕溜

⑤

⑥

⑦

⑧ 暴走！

⑨ 連自己也不知道自己在畫什麼了。

お

⑩ 接著該怎麼辦哪。

⑪ 想辦法控制。

⑫

⑬ 正當要收束住了。

⑭

⑮ 又再次暴走！

⑯ 這樣下去不行呀！

⑰

⑱

⑲

⑳

㉑

㉒ 這種時候就靠貓了。

㉓

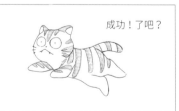

成功！了吧？

㉔ END

オープニング （おーぷにんぐ）　　　　片頭

OPENING　在作品一開始播映主題曲的段落。同時會顯示作品名稱、主要工作人員名單。簡寫做 [OP]。

お

オープンエンド （おーぷんえんど）　　　OPED

結合 [OPENING ／片頭] 與 [ENDING ／片尾] 的用語。由於片頭和片尾經常同時一起進行製作，往往被視作爲一組。

オールラッシュ （おーるらっしゅ）　　初剪輯

指剪輯作業結束後，串接成完成型的初剪版影片。以此爲素材進行配音作業。最後的修正提出（リテイク出し／りていくだし）也是依據初剪輯的檢視來決定哪些部分需要修正。相關詞：[棒つなぎ（毛片版）]＊。＊P.199

唯我 ANIME（アニメ／動畫）

　　也可以稱作「唯我原畫」。指的是其實只要老實照著分鏡指示繪製卽可的鏡頭，卻自行增加了許多額外的演技和激烈動態的原畫師類型。由於這些人大多也都無視角色設定的緣故，旁人只能勉強從「好像穿著類似的衣服」來辨認角色，角色幾乎完全變成別的角色。

　　會這樣做的動畫師雖然有幾種不同的類型，基本上當事人都會散發著「這樣絕對比較好！」的氣勢，全心全靈的投入眼前的原畫，竭盡全力追求品質的緣故，絕對不是隨便工作的心態，可說是一種狂熱的恍惚狀態吧。

　　由於不是理性狀態所繪製的原畫，對作品而言是不小的困擾，絕對不是值得推崇的行爲，不過某種意義來說這部分也與動畫師的本質有關，在電視版系列作中，對這樣的行爲寬容不深究的演出和作畫監督也不在少數。

　　此外，這樣的狂熱狀態彷彿會傳染似的，演出看到這樣的原畫也彷彿著了魔般地「哇喔！我喜歡！」、「沒關係，反正作監都會修正」，而逕自期待核准交送給作監。如果作監屬於理性同時也具有經驗的動畫師的話還沒關係，若是他自己也是狂熱系的就糟糕了。「這個原畫眞棒！角色雖然完全不像，反正演出那兒也 OK 了，乾脆就維持這樣過關吧！」這一連串失控般的結果就是最後電視上播放著彷彿是完全不同作品的畫面。

　　儘管存在著「唯我 ANIME（アニメ／動畫）」的失控案例，但是如果有稱作：把守最後作畫關口的「動畫檢查」負責檢查的話，出現的頻率就會大幅降低。畢竟謹慎仔細是擔任動畫檢查的動畫師其絕對條件。

狂熱狀態的氣場

音楽メニュー発注 （おんがくめにゅーはっちゅう） 音樂曲目 (業務) 委託

指的是作品專用樂曲的發包（BGM）。由音響監督、選曲、導演、製作人等商量決定音樂的曲目後，委託作曲家製作。電視版系列作的製作音樂約莫50~60首。隨著曲目愈多，愈能夠依照場面需求選曲，不過如果超過預算的話，製作人可是會喊停的。

音楽メニュー表 （おんがくめにゅーひょう） 音樂曲目表

專為作品所製作的音樂（BGM）一覽表，像是「主角的主題曲」、「戰鬥的樂曲」之外，也能夠清楚的看到音樂的內容、曲目編號等。導演、演出能夠一開始就掌握全部的曲目資訊，如果曲目和作品印象不搭的時候，就可以從音樂曲目表來提出合適的曲目。

音響監督 （おんきょうかんとく） 音響監督

指負責管理和指導配音、混音後製的人。同時也領導選曲和音效等工作人員。

音響效果 （おんきょうこうか） 音響效果

1) 指 [SE] *。* P.99
2) 指擔任 [SE] 的職務。

お

● 「小島日和－厝邊隔壁來逗陣」音樂曲目表

No.	主題	內容	長度	Memo
M-1	銀河聯邦軍的主題曲	銀河聯邦軍總部的感覺，在艦橋交談的時候。	1分30秒	
M-2	大和的主題曲	大和登場時，不過於強烈但是勇猛的形象。	1分30秒	
M-3	大尉的主題曲	知性沉著的成熟感，親切溫柔。	1分30秒	
M-4	少佐的主題曲	謎樣般的生物，滑稽卻又危險。	1分30秒	
M-5	恬靜的日常	南國風情的生活，寧靜豐富的一餐般的氛圍。	1分30秒	
M-6	懸疑	在暗處窺視著三人的藏鏡人。	1分30秒	
M-7	戰鬥	特效的風暴，閃光與無極限的壓倒性力量。	2分	
M-8	艦隊戰鬥	銀河帝國軍本隊主力艦隊登場。	2分	
M-9	趣味場面	少佐與大和的日常小戰爭。	1分	

か

海外出し (かいがいだし) 委託海外

除了中國、韓國之外,也有往台灣、越南、菲律賓等地的業務委託。

委託海外

指動畫和上色的作業流程主要仰賴外國代工完成的意思。這些流程據說「90% 以上委託海外」進而造成日本國內產業持續地空洞化到了危險的境地。目前日本國內的動畫職,上色職的職務幾乎快瀕臨消失了。而「動畫」正是能夠培育出接下來的原畫和作畫監督或者是導演等的動畫創作者的基礎教育職務,一旦日本國內動畫職務的工作萎縮了,就會導致失去培育年輕技術者的工作環境。

回收 (かいしゅう) 回收

指前去回收作業完成品。為制作進行用語

業界的二三事

＊譯註:日本年假一般是 12 ／ 29 日~新年的 1 ／ 3 日左右。這樣的情況意謂著年假期間也得工作了。

返し (かえし) 返回動作

指的是畫超出原畫動態範圍的中間張動畫,在原畫階段就必須規畫好動態的前提下,原畫師必須要加入粗略稿參考張來說明。把返回動作當成「返動張(揺り戻し)＊」相同的動態就可以了。＊ P.210

【返回動作】作畫範例

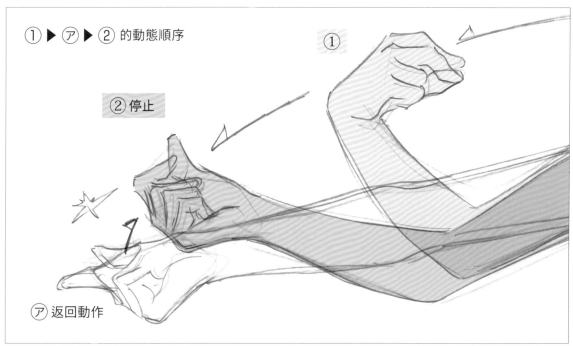

① ▶ ⑦ ▶ ② 的動態順序

② 停止

①

⑦ 返回動作

画角 (がかく)　　　　　　　　　　　　視角

指因使用的鏡頭種類的不同（標準鏡、廣角鏡、望遠鏡、魚眼鏡等）而改變的拍攝範圍。

例如：廣角鏡頭為 60~100 度，望遠鏡頭為 10~15 度，魚眼鏡頭為 180 度。作畫會議時並不會真的做出「這一卡的視角為 55 度」的詳細指示。所以動畫師只要掌握住大致上像是這樣視角的意象就可以了。不同鏡頭的畫面差異，可以多看攝影雜誌來加深印象。不過，最好的方法當然還是實際試著操作攝影鏡頭。

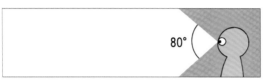

廣角：可拍攝寬廣的角度，透視感明顯。

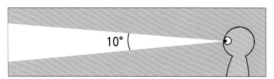

望遠：可拍攝的角度較窄，遠處的物體在畫面中顯得比較大。

描き込み (かきこみ)　　　　　　　　　書入

指原本畫在其他圖層的物件，在進行動作的途中，一起合併畫入另一個指定的圖層。

拡大作画 (かくだいさくが)　　　　　放大作畫

指當畫面中的角色等的圖的尺寸非常小，導致線條輪廓都模糊不清時，圖就需要以放大的尺寸來作畫，之後在攝影階段將圖縮小成實際畫面尺寸的手法。Layout 時先以繪圖指示角色在畫面中的尺寸和位置，隨後也將放大繪製後的原畫複印縮小後貼在 Layout 上指示的位置上的話，就會更容易理解了。這個時候攝影因為是依照 Layout 上的指示位置拍攝的，所以有沒有做出具體的縮小比率指示其實都可以。

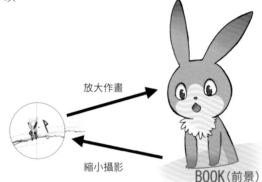

放大作畫

縮小攝影

BOOK（前景）

兔子 IN（入鏡）

像這樣的畫面裡，遠方兔子的圖過小，很難以 1：1 等比例作畫。

か

か

カゲ （かげ） 陰影

指人物等身上的陰影。通常使用色鉛筆作畫。

ガタる （がたる） 晃動

指放映時影像中的圖突然歪斜錯位，動態看起來不平順的樣子。這多半是由定位尺和掃描的位移歪斜所引起的。

合作 （がっさく） 合作

指與海外的公司合作共同製作作品。一般而言多半是承接自美國的委託代工。也會有與海外公司合資從企畫階段起就一起合作的情況。

カッティング （かってぃんぐ） 剪輯

Cutting　指剪裁膠捲決定影像長度的作業，剪接編輯的作業。相關詞：［編集（剪輯）］＊。＊ P.199

カット （かっと） 鏡頭／Cut

1）指區分場景的最小單位。
2）カット／ Cut 同時間也指的是剪接編輯的意思

カット内 O.L （かっとないおーえる） 鏡頭内 O.L（疊影）

指在一個鏡頭中，一部分或畫面整體 O.L（疊影）的意思。也可以稱作「中 O.L（鏡頭中 O.L）。」

カットナンバー （かっとなんばー） 鏡頭編號

繪製分鏡時，最一開始的場景爲鏡頭①，之後的鏡頭依序編列號碼。縮寫爲「C-」請參照第 86 頁「C-」一詞。

【陰影】

沒陰影

有陰影

關於陰影

　　描繪陰影的方式依據作品而不同，像是初代 GUNDAM 作品中，阿姆羅側邊的臉上總是籠罩著陰影，這其實是表現出「這個人是這樣的氛圍的角色」的特有陰影。「陰鬱陰影（ネクラカゲ）」是安彥良和先生所發明的劃時代動畫陰影之一。

　　用以表現角色的性格和感情，以及在圖中添加模擬立體感的陰影，可說是日本動畫的獨特表現。

陰鬱陰影→

カットバック （かっとばっく）　　　　交叉剪接

Cut back　交互銜接剪輯不同的場景的影像手法。經常使用在希望營造緊張感的時候。其實正確來說日文稱作クロスカッティング （Cross cutting） 會更精確。儘管稍微有些不一樣，不過一般動畫多半使用カットバック（Cut back）這個稱呼。
與フラッシュバック（倒述鏡頭）＊意思不同。＊ P.196

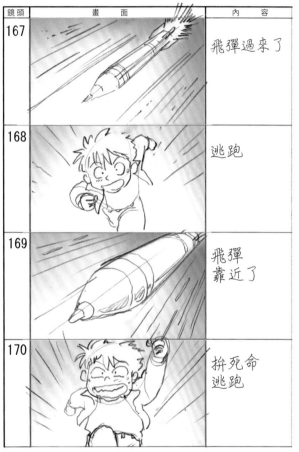

カット袋 （かっとぶくろ）　　　　鏡頭素材袋

指收納原畫、動畫、律表等作畫流程的紙本素材，所使用 B4 尺寸的各公司專用封套紙袋。
在紙袋正面寫著場景編號、鏡頭號碼、負責人員名字、作業進度情況等詳細的資訊。

日昇（サンライズ）公司的鏡頭素材袋

カット割り （かっとわり）　　　　鏡頭分配

1）指在作畫會議之前或者之後，指定鏡頭給各原畫師負責的分配行為。
2）指以鏡頭演出的角度，一個場景使用什麼樣的鏡頭畫面來組成以及展示的手法和理論。

カット表 （かっとひょう）　　　　鏡頭確認表

寫著各卡的作業進度狀況、負責人員等資訊的清單一覽表，由制作進行負責製作此表。

鏡頭	兼用	Layout		一原		二原		動畫		上色		背景	
		IN	UP	IN	UP	IN	UP	IN	UP	IN	UP	IN	UP
1		3/30	4/8	3/30	4/8	4/9	4/12	4/14	4/16	4/16	4/17	4/9	
2	6	3/30	4/8	3/30	4/8	4/9	4/13	4/14	4/16	4/16	4/17	4/9	
3		3/30	4/8	3/30	4/8	4/9	4/13	4/14				4/9	
4	10、12	3/30	4/11	3/30	4/11	4/11						4/11	
5		3/30	4/9	3/30	4/9	4/10						4/9	
6		3/30	4/10	3/30	4/10	4/10						4/9	
7		3/30	4/9	3/30	4/9	4/10						4/9	

角合わせ（かどあわせ）

（畫／鏡）框角對照法

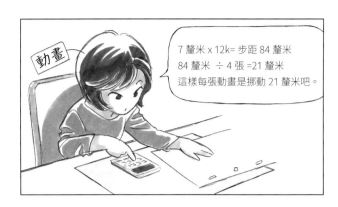

7 釐米 x 12k= 步距 84 釐米
84 釐米 ÷ 4 張 =21 釐米
這樣每張動畫是挪動 21 釐米吧。

1）指畫 Follow（跟隨拍攝）鏡頭時動畫手法。在畫／鏡框的右下角，畫出刻度標記，每張動畫依據每張框角的位置一邊調整位置來繪製中間張動畫的方法。Follow（跟隨拍攝）鏡頭的動畫，一定要經常使用這樣的方法來邊確認動態，進行中間張作業。對照的標準只要統一，使用哪一個畫／鏡框角都可以。

2）以前追焦 PAN（つけ PAN ／ Follow PAN）作畫也曾經稱作（畫／鏡）框角對照法（角合わせ），現在有時也有這樣的說法。

か

【Follow（跟隨拍攝）鏡頭時的動畫手法 ＝（畫／鏡）框角對照法（角合わせ）】

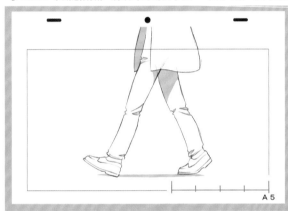
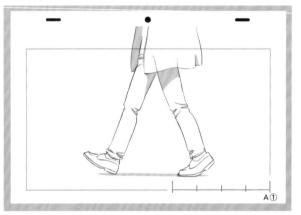

1）在 A ①和 A 5 之間的步距中標記出動畫張的刻度。在這張圖中是以鏡框的右下角來做為對準位置。

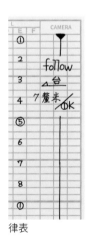

律表

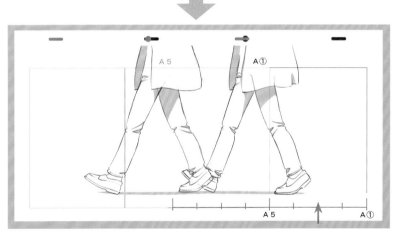

2）以間隔一步的距離將原畫 A ①、A 5 重疊。　3）動畫 A3 的鏡框右下角就對準這個位置來繪製中間張。

（畫／鏡）框角對照法（角合わせ／かどあわせ）

　[框角對照（角合わせ）] 這個用語，是由於日本在沒有動畫定位尺的第二次世界大戰之前，是以紙張的邊角做對照位置來進行作畫、攝影的緣故。只要使用的是日本製正確生產製造的動畫用紙，以用紙角落畫上標記的方式來畫也不會有問題的。

かぶせ （かぶせ） 覆蓋

當需要修正一部分的動態和補畫忘掉的小物件等時候使用覆蓋（手法）。

將修正補畫的部分畫在其他的圖層（紙張）上，覆蓋在需要修正的圖層（紙張）上來進行修正的手法。

動畫畢竟是人工作業，不時的還是會出現重大的失誤（像是……沒畫嘴巴!?），不過只要在毛片檢查（ラッシュチェック）時發現，就不會真的出現在正片的畫面裡（應該吧）。

動檢

這種時候，只需要畫出背鰭的部分然後……

覆蓋

紙タップ （かみたっぷ） 定位紙條

將動畫紙上方定位孔的部分裁下而成。可以使用草稿紙等已經不用或者使用過後的動畫紙來裁取製作。動畫師多半以自己慣用的寬幅來裁，替換動畫紙孔位*時使用。制作進行手邊也常有一整箱定位紙條，不過制作進行在意的是定位紙條的堅韌度*，紙條的寬幅什麼的完全沒在意的。

* 譯註 1：替換定位孔的位置，來移動紙本畫面的位置。
 譯註 2：畢竟是紙本，定位孔經常會有破損變形，制作進行便會用來補強紙本原稿裂開的動畫孔，避免畫面產生位移。

① 使用畫過的草稿等動畫用紙

② 把定位孔的部分切下來

定位紙條

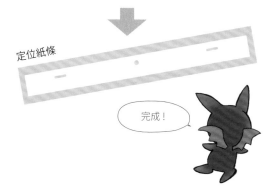

完成！

カメラワーク （かめらわーく） 運鏡

指攝影效果及操作鏡頭。請參照［攝影指定（攝影指定）］＊。＊ P.151

画面回転 （がめんかいてん） 畫面旋轉

旋轉畫面的運鏡，旋轉的刻度可以以鏡框來表示，如果只有角色旋轉的話也可以以圖解來說明。如果運鏡過於複雜的時候還請事先和攝影人員討論。

画面動（がめんどう） 　　　　　　畫面晃動

也稱作畫面搖晃（画ブレ／がぶれ），攝影機搖動（カメラシェイク）。地震晃動，就是以 5 釐米／1k 的程度，上下移動畫面的攝影效果。

根據攝影監督的說法，近距離 GUNDAM 著陸時，會在畫面添加較強的畫面晃動，遠處的 GUNDAM 的話，則是著地之後稍稍延遲一下才出現畫面晃動，以此來表現震動從著陸處傳達到攝影機處的感覺。

另外，小幅度的連續 T.U、T.B 有時也用來表現精神上的衝擊感。就像是：「GATYO~N ！*」那種時候（說不定這個說法現在已經沒人用了）。

想要指定震動幅度的時候，可以在律表上以波浪線條來標記，或者以簡單明瞭的方式傳達即可。

* 譯註：ガチョ～ン！是日本喜劇演員谷啓所發明的招牌搞笑動作，此處指的是搭配搞笑時所用的攝影效果。

① 做出普通的畫面

② 以每 1K 上下移動畫面位置進行攝影的話，看起來就會像是這樣。

画面分割（がめんぶんかつ） 　　　　　　畫面分割

希望將畫面切分成兩個以上、獨立的畫面時。只要在構圖上做出指示，攝影會在後製將畫面做切割，不需要遮色片。

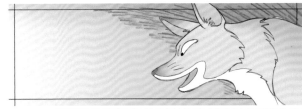

預留餘裕以稍大的尺寸分別做出素材。

攝影時再將素材組合起來。

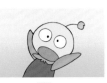

9 等分

同樣以稍大的尺寸做出素材進行裁切。

攝影階段組合成 9 等分分割畫面。

か

ガヤ（がや） 人群吵雜聲

衆多群衆演員的喧鬧吵嚷聲。

カラ（から） 中空／留白

空白的意思，在律表的影格上如果有 X 的符號，代表該影格沒有賽璐珞或者圖層內容。

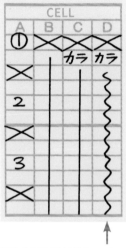

喜歡使用波狀線做指示也 OK，對攝影而言兩種寫法都可以（直線和波狀線），動畫職則依照公司的規定。

カラーチャート（からーちゃーと） 色彩表

COLOR CHART 指的是做為各作品色彩基準的色彩範本表。電視版動畫約 1000 色，劇場版動畫約 2000 色。BG90 和 CB0 等色彩號碼，是賽璐珞上色時代的動畫色彩編號。

BG90	BG80	BG70	BG60	BG50	BG40	BG20
CB0	CB90	CB80	CB60	CB50	CB40	CB20
V0	V1	V2	V3	V4	V5	V6
RR0	R90	R80	R60	R1	R10A	X14
S1	B1	B3	R70	B5	aA-2	B6
SFM	F30	F31	F32	F2	Y85	E2

カラーマネジメント（からーまねじめんと） 色彩管理

COLOR MANAGEMENT 同樣的圖像，在不同的顯示器和印表機上呈現的顏色可能會有差異，這裡指的就是調整校正這個誤差。

仮色（かりいろ） 暫定色

角色的顏色還沒有決定時，所暫時使用的暫定色，當用色需要與背景搭配，或者色彩指定還沒有確定時使用。

画力（がりょく） 畫力

在動畫業界裡代表著「作畫能力」的意思。表示的涵義有些廣泛，也可以理解作素描力*。字典裡也不存在的用語。

＊譯註：將立體空間的形狀、明暗，繪製在平面上的能力。

監督（かんとく） 導演

作品制作時在現場指揮和督促 STAFF，同時對作品的完成度擔負全部責任的人。也稱作 DIRECTOR（ディレクター）。

完パケ（かんぱけ） 完成品

是日文「完全パッケージ（PACKAGE）」的縮寫，指的是作品本身完成，只剩下商品化和放映而已的狀態。

企画（きかく）　　　　　　　　　　　**企畫**

1）規畫製作作品之時，一開始最先提出的提案。
2）負責企畫的職務、部門或者人員。

企画書（きかくしょ）　　　　　　　　**企畫書**

動畫作品製作時，最先製作的提案書，為的是向贊助商和製作相關人員傳達作品的整體概念和內容。

気絶（きぜつ）　　　　　　　　　　　**昏倒**

手中還握著鉛筆，彷彿一直到剛才，失去意識後倒臥在桌子上的狀態。當然只是睡著而已啦。

軌道（きどう）　　　　　　　　　　　**軌道**

指動態的軌跡，和［運動曲線］差不多相同意義。對動畫師而言是非常重要的動態基本原理。偶爾也會有人以英文的 Arc= 弧（アーク）來稱呼，請一起記起來。

キーフレーム（きーふれーむ）　　　　**關鍵畫格／原畫**

指的是一連串的動畫之中，動態關鍵張的圖。［接續動作畫法（送り描き／おくりがき）］*一詞中有針對此相關的說明。* P.119

決め込む（きめこむ）　　　　　　　　**定案**

做出明確的決定的意思。舉例來說，角色有數個髮型版本時，「因為戴不了安全帽，綁馬尾的造形不適用」，以這樣的方式縮小選擇範圍來決定，這樣的過程就稱作「定案中（決め込み）」。而保留數個候補提案版本的狀態則稱作「未定案」。

幾乎所有的動作都依著柔順的弧線軌道做動態。

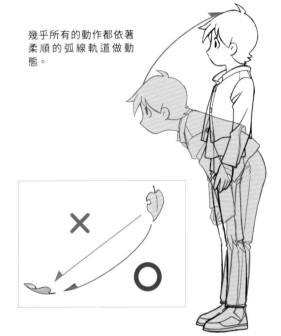

軌道　正確的例子

錯誤的例子

逆シート（ぎゃくしーと） （律表）往返

往返的動態中，使用相同動畫張模式的動畫的意思。如果律表上沒有寫著［（律表）往返］指示的話，則是從律表動態內容來判斷。

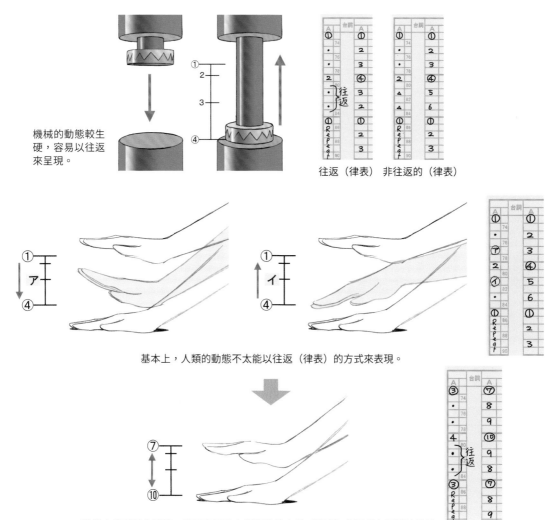

機械的動態較生硬，容易以往返來呈現。

往返（律表）　非往返的（律表）

基本上，人類的動態不太能以往返（律表）的方式來表現。

動態本身是較生硬時，使用定位孔中間張畫法來做（律表）往返就有不錯的效果。

逆パース（ぎゃくぱーす） 透視反轉

1) 此名詞，有人當作「（從）背面描線（ウラトレス）」或者「位置反轉（逆ポジ）」意思來使用，要特別留意。
2) 也有人當作「角色的位置不變，而背景美術以反轉的透視來繪製」的意思來使用的人。
3) 特意用與原來相反的透視來繪製的方式。例：扭曲四方型的箱子的透視來表現特殊場面的韻味。在業界意義仍然未被統一的專業名詞。

逆ポジ（ぎゃくぽじ） 位置反轉

這個用語的語源已經無法查證了。可能是源自：正片反轉（逆ポジフィルム）；相反位置（逆ポジション）的其中一個。
基本上動畫業界中兩者的意思都有人使用，請依照當時現場的氛圍來判斷。

1) 分鏡中如果只寫著［位置反轉（逆ポジ）］的話，表示該卡是將分鏡的圖水平翻轉後的構圖的意思。
2) 作畫會議時，如果被指示「角色，位置反轉（キャラ、逆ポジにして）」的話，指的是分鏡中角色 A、角色 B 互換現有位置的意思。

き

脚本 (きゃくほん) 　　　脚本

和［劇本（SCENARIO ／ シナリオ）］ *相同的意思。
* P.154

キャスティング (きゃすてぃんぐ) 　　　選角

指選出角色的聲優。

逆光カゲ (ぎゃっこうかげ) 　　　逆光陰影

逆光狀態下的陰影。除了實際因逆光產生的陰影外，
也會有完全不考慮光源，以氛圍決定使用逆光陰影
的時候。

キャパ (きゃぱ) 　　　處理能力

日文是英文 Capacity 的簡寫，可以理解成業務處理
能力或者是負載力，譬如說：「東映的處理能力（キャ
パ）可不是一般唷！」指的是東映公司有著優秀的動
畫業務處理能力，令人羨慕的意思。

キャラ打ち (きゃらうち) 　　　角色會議

針對角色設計的會議。導演、演出、角色設計師，
以及制作進行都會出席。有時電視台，以及贊助商
等也會一同出席會議。如果贊助商中有玩具公司的
話，有時也會出現「讓主角攜帶著可以商品化的袖珍
包包如何？」等雖然沒有惡意，卻無視整體服裝設計
概念的提案，這樣讓角色設計師不知道該如何是好
的意見。「戰鬥服會需要攜帶袖珍包包嗎……」

キャラくずれ (きゃらくずれ) 　　　角色崩壞

指角色的外形，讓人感受到不協調那種程度的崩壞
狀態。

キャラクター (きゃらくたー) 　　　角色

1）指作品中登場的人物。
2）指人物的性格和特徵。

キャラクター原案 (きゃらくたーげんあん) 　　　角色原案

企畫書中刊載的角色圖畫就是角色原案。「儘管還是
草案，我覺得這樣的角色說不定會適合你。」製作人
有時就會像是這樣子拿著企畫書的角色原案委託原
畫或者作畫監督的工作。不過如果角色設計師替換
人選等原因，最後所完成的角色設計定案有可能是
完全兩樣（KERORO 軍曹變成北斗神拳的差異），
因此如果是以看著角色原案的既有印象承接工作的
話，一定需要注意。

キャラデザイン (きゃらでざいん) 　　　角色設計

有時會簡寫爲角設、人設（キャラデ、キャラデザ）
等，不過都兼指職務內容，以及擔任此職務的人。
在 OPENING 開頭動畫看到工作人員名單的「角色設
計（キャラクターデザイン）」指的是創造角色的人。
在日本國內作品之中角色設計師（キャラクタデザイ
ナー）這項職務，基本上也可以說是動畫師的工作
之一。

キャラ表 (きゃらひょう) 　　　角色表

是日文キャラクター表的簡寫，與角色設定（キャラ
設定）的意思相同。是登場人物、機械、道具等基
本樣式圖的總稱。不過機械，另有機械設定，小道
具另外分作道具設定的情況比較多。

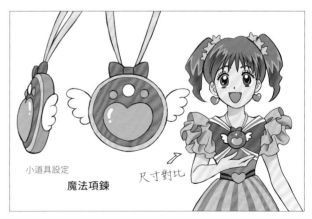

小道具設定
魔法項鍊
尺寸對比

角色表的小道具設定

キャラ練習（きゃられんしゅう）　　　　角色作畫練習

參與新作品之前，事先做角色模仿的練習。透過臨摹掌握作品獨特的表現和圖像的平衡感。

切り返し（きりかえし）　　　　　　　鏡頭翻轉

指鏡頭翻轉 180 度，和前一卡形成相對面的構圖。常用於角色面對面對話的場景。

仰角與俯瞰鏡頭翻轉

過位鏡頭翻轉

切り貼り（きりばり）　　　　　　　　剪貼

重新貼換動畫紙上方定位尺位置，或者重貼來移動下方圖畫位置的意思。

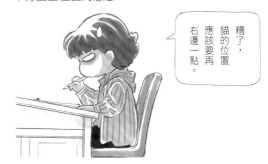

糟了，貓的位置應該要再右邊一點。

失敗：畫在正中間的貓

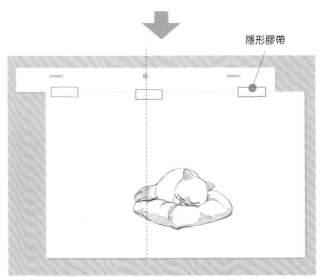

隱形膠帶

透過剪貼移動定位尺孔的位置，來將貓的畫面從中間換到右側的位置。

き

135

均等割 （きんとうわり）　　均等中割

指畫動畫張時不緊縮動畫間距，以同樣的距離加入中間張。

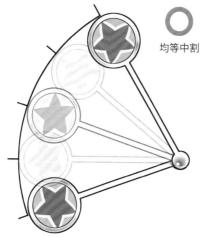

均等中割

常見的錯誤
單純只是無腦的定位孔中割（タップ割り）*的話，（半徑）長度會改變的關係，遇到有弧度的動態時一定要小心。* P.166

クイックチェッカー （くいっくちぇっかー）　Quick Checker

將原畫或者動畫以攝影機拍下，在 PC 上檢視動態的軟體。

クール （くーる）　　季度

cours（法文）　電視放映 13 週爲一季度（ワンクール），大約是三個月左右。4 季度（4 クール）的話，就是一年期契約。

空気感 （くうきかん）　　空氣感

指的是空氣的厚度、顏色的感覺。用顏料繪畫時經常會使用的說法。在動畫裡則是指攝影設法讓畫面呈現氣圍的地方。最近作品中，會將美術和角色的圖，一張一張全都加上空氣感的濾鏡。

口パク （くちぱく）　　口形

說台詞時嘴部的動態。

口セル （くちせる）　　口形賽璐珞／圖層剪貼

指爲了說台詞動態的口形，只繪製了嘴部的賽璐珞片／圖層。

【口形賽璐珞／圖層】

A① 圖層上　　　　　放上口形賽璐珞／圖層

【口形】

口形圖層①　　口形圖層②　　口形圖層③

閉口　　　　中口　　　　開口

クッション （くっしょん）　　緩和（運鏡、動作、時間）

1) 指的是鏡頭運鏡中［減阻／緩衝（Fairing／フェアリング）］的意思。
2) 作畫中有時也會稱作［緩衝（Cushion／クッション）］，與運鏡中的蓄積（ため）作相同的意思使用。像是「這個動作在這裡稍微做一下緩衝」這樣的指示。
3) 指的是做爲預留調節鏡頭用的秒數，或者影格。「之後會搭配音樂剪輯，全數鏡頭都會預留 6 格緩衝，這 6 格也都需要作畫。」像是 OP、ED 等需要搭配音樂來作畫的時候就會用到。

組〈くみ〉　　　　　　　　　　　　　　　　　組合

從建築物陰影處角色出現時，建築物與角色就會需
要做組合。
1）圖層組合（セル組）= 圖層與圖層的組合
2）BG 組合（BG 組）=BG 與圖層的組合。（也有
　　BOOK（前景）組合）

圖層組合

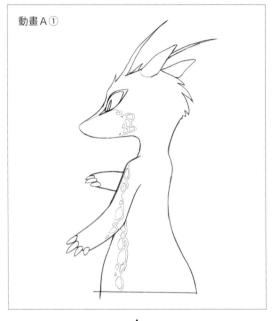

動畫A①

+

動畫B①

不用在正面畫出與 A 圖層的
組合線。

RETAS 會自動的在組合處封閉（填色到組合
線的位置）。
※RETAS（レタス）請參照 P.218 的說明。

組線〈くみせん〉　　　　　　　　　　　　　組合線

指的是在圖層與圖層、圖層與美術背景接合的邊界
線、組合線的意思。
依據不同作品，是由原畫、美術背景還是攝影決定
組合線可能會不同，需要事先確認。

關於組合線

組合的構成方式整體業界基本上是相同
的，組合線是由誰、在哪個階段、如何切
／畫，則依據每部作品的規定。不同的作
品各有適合的作法。進行動畫作業之前記
得要先確認［動畫注意事項］中關於組合
的部分。

【圖層／賽璐珞片組合】

圖層與圖層組合的情況，基本上動畫不在
動畫紙本的正面畫組合線，因爲軟體會自
動的將 B 圖層疊在 A 圖層之上並且組合起
來，只需要在紙本的背面畫出組合線的位
置即可。像是「這裡是組合線」的感覺，讓
上色能容易理解的方式。（某些作品只需
要在紙本背面稍微畫出標記的程度即可）。

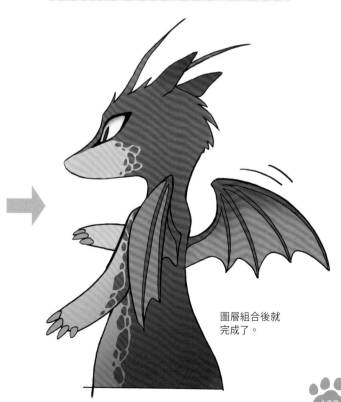

圖層組合後就
完成了。

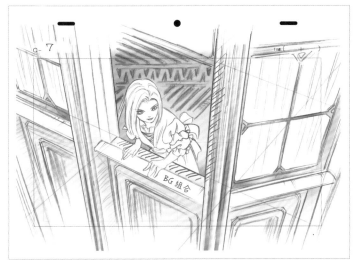

① Layout

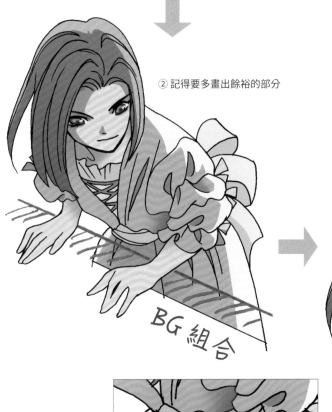

② 記得要多畫出餘裕的部分

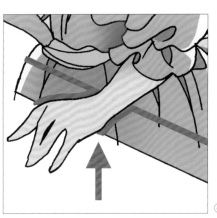

④ 攝影實際上做出的組合線

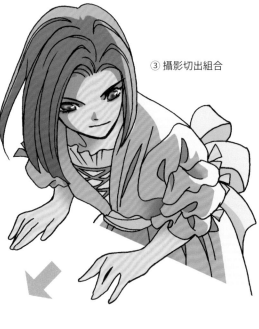

③ 攝影切出組合

【BG 組合】

　圖層與 BG 組合的情況，由於原畫階段所手繪出的 BG 組合線和美術背景完稿很容易會有細微的位置差異，會由攝影在攝影階段對照背景原圖和 BG 組合線製作出精準的組合線路徑，將圖層與美術背景重疊組合後，再將圖層多餘的部分裁掉的作法，才能夠眞正嚴絲合縫的將圖層與美術背景組合。

　不過像是範例圖的例子，手又放在組合之上的情況，需要由攝影將手腕處也一起裁切出來。手如果是靜止的可能還好，但如果是動態的話，就變得必須要一張一張裁切了。如果能夠以賽璐珞／圖層配置（セル分け）的方式預先將手設定做爲 BG 上的圖層就會方便許多。

グラデーション （ぐらでーしょん） 層次／漸層

大致上指的是顏色逐漸模糊的意思。圖層且是較簡單的物件的話，指定「這附近請加上這種感覺的漸層」的話，上色人員便會加上漸層。

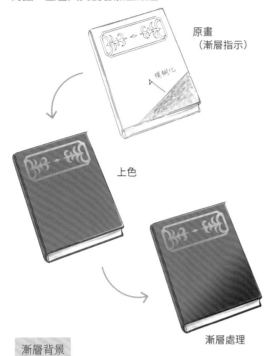

原畫
（漸層指示）

上色

漸層處理

漸層背景

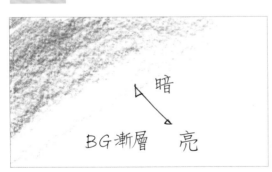

背景原圖的指示

完成背景

グラデーションぼけ （ぐらでーしょんぼけ） 漸層模糊

攝影術語。指的是用漸層遮色片在目標處添加高斯模糊效果的意思。如果是在美術背景上的話，營造出畫面前方到深處，漸漸焦點清晰的視覺效果也是可能的。

針對各卡，原畫可以逐一做出指示，不過有時候不需要特別說明，攝影人員也會確實的添加。

漸層模糊／ PC 處理

① After Effects 中製作漸層遮色片。

② 將遮色片套在清晰的背景上。

③ 隨著遮色片效果，變成左前方帶有漸層模糊的背景。

クリーンアップ （くりーんあっぷ） 清稿

CLEAN UP 指的是將草稿的圖，以漂亮的線條描繪整理的意思。日文也有省略成クリンナップ的簡寫，其實是日式英語。

くり返し （くりかえし） 重複

請參照「リピート（重複）＊」的說明。＊ P.213

クレジット （くれじっと） 製作人員名單

日文是クレジットタイトル（Credit Title）的簡寫。顯示在作品的 OP 或者 ED，列出所有與作品相關的製作人員、聲優等個人名與公司名的名單。

黑コマ／（くろこま） 黑格／
白コマ （しろこま） 白格

指黑色、白色的影格的意思。爆炸的畫面效果有時會使用，不過禁止在電視放映頻繁使用。針對此手法有詳細的使用規範，當想要使用這個手法時，請確認使用注意事項。

グロス出し（ぐろすだし） 整體委託

原承接作品制作的公司，將全部制作業務轉委託給其他公司的意思。
グロス（Gross）表示整體全部的意思。

クローズアップ（くろーずあっぷ） 近距離特寫

CLOSE UP　細節特寫。比起特寫（アップショット／Up Shot *）還要接近的畫面。* P.107

クロス透過光（くろすとうかこう） 十字透過光

呈現十字形的透明閃爍光。在 Layout 之中指示十字光的大小，也可做出 IN、OUT 和旋轉等動態。

クロッキー（くろっきー） 速寫

Croquis　指快速繪製出人物的概略素描。目的是為了繪畫的學習，所以其實不一定使用鉛筆也沒關係，簽字筆、DERMATOGRAPH 捲紙色鉛筆、或者粉彩筆也都可以。
就像畫家一樣，依照當時的心情選擇畫材即可。一個 POSE 的時間大約從 1 分鐘～ 20 分鐘左右。
速寫練習對於為了繪製動態而畫的動畫師來說相當具有效果，譬如說：「Dynamic Life Drawing for Animators」（動態速寫）這本書中所詳述的繪畫方法非常棒。此外，Croquis 語源是法語，以這個說法和英語圈的動畫師聊天時可能無法溝通（親身體驗），速寫在英語中稱作 Drawing 或者 Life Drawing。

劇場用（げきじょうよう） 電影版

在電影院上映的作品，也就是電影的意思。

【十字透過光】

圖例①

圖例②

閃亮！IN~OUT

閃亮！旋轉十字透過光

消し込み （けしこみ）　　　消去

用於走在雪地上的人物之後留下足跡的場景。這樣的狀況時，並不是逐漸增加足跡的方式來畫，而是事先畫出一張有所有足跡的圖，再搭配腳步順序，用遮色片只顯示必要的足跡部分的方式來攝影後製。消去（消し込み）這個說法是源自賽璐珞片時代，攝影人員會一邊將底片順序反過來拍攝（逆撮），一邊以手工的方式〔消去〕賽璐珞片上的圖的作法。

消去①

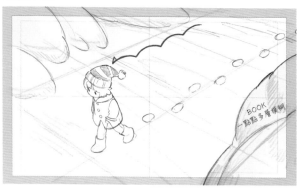

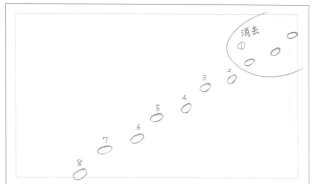

關於指定的方式，並沒有規定的方法，依據該卡的內容，使用容易瞭解的方式即可。

CELL			CAMERA
A	B	C	
①	①		①
	2		
	3		
	4		
	⑤		2
	6		
	7		
	8		
	⑨		3

足跡・消去

攝影指定

消去②

① 先畫出一張完成的素材

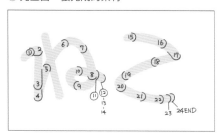

② 思考動作的順序，來指定消去的方向。

③ 只需要做出麥克筆部分的動態。

④ 完成畫面-1

⑤ 完成畫面-8

⑥ 完成畫面-21

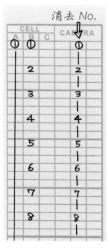

消去 No.

CELL			CAMERA
A	B	C	
①	①		①
	2		2
	3		3
	4		4
	5		5
	6		6
	7		7
	8		8

攝影指定

ゲタをはかせる （げたをはかせる） 　　墊高

指的是當畫面中有兩個身高差很明顯的角色，在看不見腳部的角色底下墊上一個箱子一樣，讓個子矮的角色顯得高一些的畫面調整手法。會說「要不要讓他墊高一點？」的感覺。這個手法常用在這樣調整後，角色可能會更容易表演，或者更出現漂亮的 Layout 的時候。不過需要小心，如果角色有走路等移動的演技時，容易出現不協調的感覺。

這個手法，在過去也稱作「せっしゅする*」。

＊譯註：源自日本昭和年代初期，在好萊塢電影中活躍的日本影星早川雪洲的名字發音。雪洲（SESSYU ー）／セッシュー／セッシュ等，引申爲這種攝影手法的稱呼。

畫面希望像是這樣有安定感的構圖……

因爲角色身高的原因，實際上變成這樣的畫面。

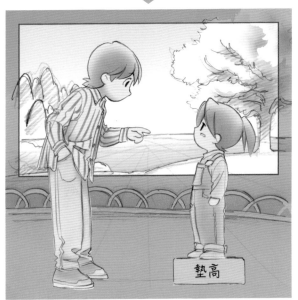

……這種時候就使用墊高的手法。

決定稿 （けっていこう） 　　決定稿

歷經多次修改與調整的最終完成原稿。［決定稿］基本上不會再變動的關係，可以依據決定稿進行後續的作業。劇本和角色設計也有［決定稿］的說法。

欠番 （けつばん） 　　缺號

CUT 號碼、動畫號碼等，原本該從①號開始延續下來的號碼中取消的號碼。爲了讓看的人能迅速理解，需要寫出像是［A-28 缺號］這樣的說明訊息。

原画 （げんが） 　　原畫

1) 指動態中關鍵動作的圖。
2) 指依據分鏡來設計畫面，並畫出演出要求的動態和演技的動畫師。

原畫的工作中，從畫面構成（Layout）、運鏡到特殊效果，從執行的方法到作業的效率等，對於創造畫面上的一切都必須仔細的計算，做出指示。

因此不只是繪畫而已，同時也必須要理解動畫制作現場的各項流程和分工，是一項非常要求才能和整體能力，高難度的工作。

原撮 (げんさつ) 原攝

原畫拍攝（原画撮り／げんがとり）、原畫攝影（原画撮影／げんがさつえい）。

指的是動畫制作到了配音階段，最終畫面卻還沒有完成的時候，只好使用原畫攝影的影像充作配音用的畫面的非常手段。

原図 (げんず) 原圖

日文是［背景原図／はいけいげんず（背景原圖）］的簡寫。

指背景美術繪製時所使用的底稿原圖。有時直接使用原畫師所繪製的 Layout，有時也會由美術監督依據 Layout 繪製新的底稿原圖。

原トレ (げんとれ) 原畫描線（稿）

爲日文［原画トレス（Trace）］的簡寫，意義和原畫 Clean Up 和原畫清稿相同。也指原畫清稿後的稿件。

兼用 (けんよう) 兼用

指某個 CUT 的動畫或者美術背景等素材，直接當作其他 CUT 的一部分來使用的作法。

効果音 (こうかおん) 效果音

請參照［SE］＊。＊ P.99

【原圖】

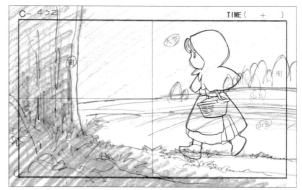

【原畫描線】

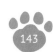

広角 (こうかく) 廣角

指以廣角鏡頭所拍攝的畫面。舉個典型的例子，旅館客房的照片中，普通的床看起來卻彷彿有 5 公尺長一樣的畫面，就是用廣角鏡頭所拍攝的。

在作畫會議中會做出像是：「這個鏡頭請以廣角加仰角來畫」。畫面來說，距離拉長、透視感強烈是廣角的特徵。實際畫面是什麼樣子，只要看攝影雜誌裡「望遠與廣角鏡頭」之類的文章就會了解了。

 標準鏡頭的畫面　狐狸背靠牆壁的狀態

手縮著貼牆的狀態

廣角鏡頭的畫面　同樣的距離，廣角鏡頭拍起來是這樣的畫面

手縮著貼牆的狀態

手向前伸出的狀態

手向前伸出的狀態

室內環境的條件下

採用標準鏡頭的畫面。側面的牆壁和天花板沒有入鏡。

採用廣角鏡頭的畫面。同樣的距離廣角鏡頭拍起來是這樣的畫面。被拍攝的範圍變廣，透視遠近感明顯。

合成 (ごうせい)　　　　　　　合成

指將固定不動的部分稱作〔合成親〕，動態部分稱作〔合
成子〕並畫於不同紙上繪製動畫，在上色階段時將〔合
成親〕與〔合成子〕合併在一張圖層上的畫法稱作合成
（ごうせい）。合成作法有面合成（覆蓋合成〔かぶ
せ合成〕*）、線合成等各種方式。但詳細合成方式
依據不同作品和動畫公司有可能不同，請仔細確認
該作品的 [動畫注意事項]。* P.129

A ⑦　　　　　　　　　　　　A3' END

こ

線合成

線合成後的畫面

合成傳票

合成傳票	C- 240	
合成・親 +	合成・子	＝賽璐珞／動畫號碼
A ⑦ +	A ①'	= A ①
〃 +	A 2'	= A 2
〃 +	A 3' END	= A 3 END

完成

A ①'　　　　　　　A2'

面合成

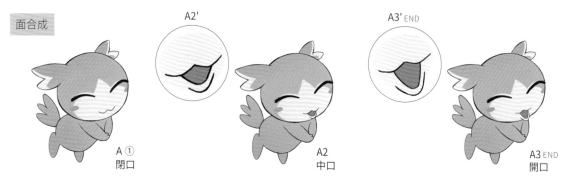

A2'　　　　　　　　A3' END

A ①　　　　　　　A2　　　　　　　A3 END
閉口　　　　　　　中口　　　　　　　開口

※ [面合成] 使用在口形（口パク*）時，會將本來應該當作另一個圖層做的口形做為合成物件，來減少使用的動畫張數。不過
在原畫階段，請還是當作另一個圖層來指定吧。* P.136

合成伝票 (ごうせいでんぴょう)　　　合成傳票

將合成的組合方式以指定的動畫號碼錶示的傳票。

合成傳票	C- 240	
合成·親 +	合成·子	＝賽璐珞／動畫號碼
A Ｔ +	A ①'	＝ A ①
" +	A 2'	＝ A 2
" +	A 3' END	＝ A 3 END
+		＝
+		＝
+		＝
+		＝
+		＝
+		＝
+		＝
+		＝
+		＝
+		＝

合成傳票（收錄於第 6 章附錄）

香盤表 (こうばんひょう)　　　角色出場表

標記角色在每個場景所穿的服飾、裝備、舞台場所，以及時間等的一覽表。

コスチューム (こすちゅーむ)　　　服裝

COSTUME　指人物穿著的服裝。

ゴースト (ごーすと)　　　GHOST

GHOST 是指當實際拍攝太陽等光源時，會在畫面上形成一直線的圓形或多角形的照射光。在動畫中會做出 GHOST 素材來表現盛夏的豔陽等情境。

コピー＆ペースト (こぴーあんどぺーすと)　　　複製與貼上

在作畫裡的解釋是爲了增加人群場景的人數，而將群衆人物複製貼上。只需少數的作畫張數卽可完成。人物增加的位置與大小必要時可以透過原畫來指定。如果大概就可以的話，也可以交給負責 CG 或攝影的人員來完成。

コピー原版 (こぴーげんばん)　　　影印用稿

分鏡、人物設定、美術設定在影印時，如果將原稿直接拿來反覆影印，有可能導致原稿受損。因此爲了防止這樣的情況發生，會保留狀態較好的影印版本，這個影印版本就稱爲影印用稿。平常都是使用影印用稿來印製分發用的複製稿。

【GHOST】

こぼす （こぼす）　　　　　　　　　　　　台詞延續／跨鏡頭

指一部分的台詞在這個鏡頭內沒有結束，跨至下一個鏡頭的演出手法。而［セリフ先行（台詞先行）］的情況則是相反。

鏡頭	畫　面	內　容	台　詞	秒數
248		陰暗的客廳　燭光	老闆娘：「是的……那是去年夏天　台詞延續／跨鏡頭	3+0
249	台 2釐米/①K	夜空　颱風般的天空　雲快速飄動	某一天深夜發生的」	3+12

コマ （こま）　　　　　　影格

原來指的是底片裡一個一個的畫格。1K=1 格 =1Frame（影格）。

コンテ （こんて）　　　　　分鏡

日文為［絵コンテ／えこんて］*的簡寫。* P.116

コンテ打ち （こんてうち）　　　　分鏡會議

也可稱作分鏡委託（コンテ出し／こんてだし）。指委託繪製分鏡時所進行的會議。導演會向負責分鏡的人員說明作品的世界觀，像是「這部作品會採用較多的仰角鏡頭」等具體要求。會議出席者有導演、各集分鏡負責人、制作進行等。

コンテ出し （こんてだし）　　　　分鏡委託

指委託各集分鏡給負責演出繪製。如不委託分鏡工作，就不會有分鏡→沒有分鏡，就無法進入作畫階段→制作的排程就會不順遂！因此制作進行會被要求盡快進行分鏡委託。

コマ落とし的 （こまおとしてき）　　　縮時攝影表現

低速度攝影的處理手法，能夠營造出像是快進般的動態。想要把收拾房間的過程等在 3 秒內播放時使用。

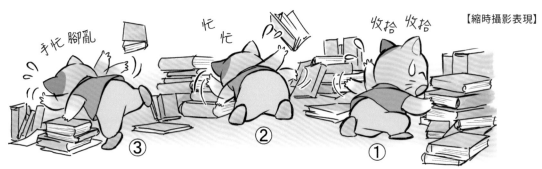

【縮時攝影表現】

こ

ゴンドラ（ごんどら）　　　　　多層攝影　GONDOLA

1) 使用多層式攝影台的拍攝方法。
2) 指的是攝影台時代，在攝影台下方處的多層拍攝
 台的意思。把靠近畫面前方的圖放置在此拍攝台
 上。
 　［ゴンドラ T.U］指的是把在畫面前方的圖，固定
 在攝影鏡頭等距的位置，鏡頭連同固定的圖層，
 一起向下層拍攝台上的圖層靠近的多層攝影手法。
 現今雖然已經不使用攝影台了，數位的攝影後製
 也依然用［ゴンドラ］來稱呼這樣的效果。

コンポジット（こんぽじっと）　　影像合成

1) COMPOSITE （Digital Composite）數位合成，
 也就是攝影。COMPOSITER= 攝影者。
2) 結合複數的素材（作畫、背景等）進行合成。

【關於多層攝影】

● 多層攝影的素材　　　　Layout 背景、A 圖層／賽璐珞片

Layout B 圖層／賽璐珞片

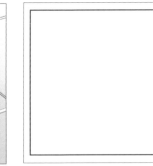

● 完成的畫面

↑ B 圖層的足球焦點模糊

球朝著角色迫近飛
去的畫面

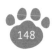

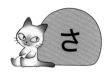

彩色 （さいしき）　　　　　　　　上色

在電腦裡為動畫稿上色的工作，或是指此種職種。
工作流程為：動畫（紙本手繪稿）→掃瞄（電腦數
據化）→二值化⇒上色（填色工具）。

彩度 （さいど）　　　　　　　　彩度

顏色鮮豔的純度或程度。

作打ち （さくうち）　　　　　　作畫會議

日文「作画打ち合わせ／さくがうちあわせ」的簡寫。
關於原畫作業內容的會議。導演或演出（副導演）
會向原畫師說明每個鏡頭的內容，所以是非常重要
的會議。演出、作畫監督、原畫師、制作進行都會
出席。根據作品的情況，動畫檢查與動畫師也會參
加。

作画 （さくが）　　　　　　　　作畫

指作畫監督、原畫、動畫等動畫師職種的總稱。

【彩度】

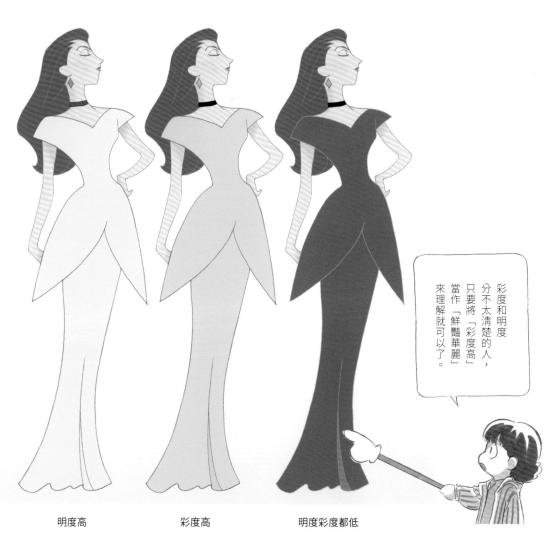

明度高　　　　　彩度高　　　　明度彩度都低

彩度和明度分不太清楚的人，只要將「彩度高」當作「鮮豔華麗」來理解就可以了。

作画監督 (さくがかんとく)　　　　作畫監督

也可以簡寫爲［作監］。擔任動畫作品或者負責集數的首席作畫，作監的工作主要是：負責修正原畫，提高動態和繪畫品質。以及統合角色外形。

- 總作畫監督　負責統合電視版系列動畫中，各集數作監的修正，還有劇場版作品中不同作監的修正的職務。
- 各集作監　電視版和 DVD 的系列作品中擔任各集的作畫監督。
- Layout 作監　針對畫面設計的作畫監督。也稱作 Layout Check。
- 機械（メカ）作監　只針對機械，或者負責機械與爆炸等的作畫監督。

主要是依據作業的效率和擅長的領域專業來分工的，所以設立什麼職位的作監其實並沒有規定。同時，作畫監督也並不是固定的職種，而是屬於動畫師工作的一部分。

【作畫監督】

在 A 作品中：擔任角色設計與作畫監督。

在 B 作品中：擔任原畫與作畫監督。

在 C 作品中：這次是參與原畫。

在 D 作品中：只負責幫忙構圖。

差し替え (さしかえ)　　　　替換

指的是將毛片中的線稿攝影替換成上色動畫，或者 Retake 卡替換成修正完成的內容，個別替換影像內容的意思。作品完成前的衝刺時期時，可以頻繁的聽到：「○○場景的替換結束了嗎？」「快了，還差一點點！」這樣的對話。

撮入れ (さついれ)　　　　交付攝影

將整理好的各 Cut 的檔案，交付攝影部門的意思。
交付檔案的同時，鏡頭素材袋也會一起送至攝影部門。這樣做的原因是：

- 儘管實際上不太會需要素材袋中的紙本素材，不過基於作業管理的便利和統一性，照流程做的「物件移送」是比較易於管理的。
- 考慮到可能會有的攝影指示疏漏，攝影作業時有確認原畫素材的必要性。
- 細部攝影指示有時候可能不一定會被掃描到。
 等原因。

交付攝影時，需要的檔案有：Layout 圖像、律表、上色的檔案、背景美術的檔案、Layout 會和賽璐珞／圖層相同使用 .tga 檔案。背景美術則是使用包含 BG、BOOK 等具有的複數圖層構造的 Photoshop 檔案。

相關詞：［撮出し（攝影前檢查）］ ＊。＊ P.151

撮影 (さつえい)　　　　攝影

將上色和美術背景完稿的檔案，依照律表來組成、添加效果、構成完成畫面的職務。

撮影打ち (さつえいうち)　　　　攝影會議

關於攝影後製的會議，出席的會有導演、演出、攝影監督、制作進行。

撮影監督 (さつえいかんとく)　　　　攝影監督

作品後製攝影部門的負責人。

結論就是，動畫師會隨著作品，有時擔任作監，有時只負責原畫或是只負責構圖等不同的職務內容。

撮影效果 (さつえいこうか)　　　　　　撮影效果

指攝影階段添加的特殊效果。多重曝光（WXP）、疊印（スーパー）、透過光、波紋（波ガラス）等等。

撮影指定 (さつえいしてい)　　　　　　撮影指定

1）指攝影效果、鏡頭操作指示。相關指示一般會寫在 Layout 和律表上，也稱作運鏡（Camera Work）例：T.B、T.U PAN、多層攝影（マルチ）、殘影（ストロボ）。
2）指圖示化攝影指示的那張紙。（這張紙也稱作運鏡／攝影指示〔カメラワーク／ Camera Work〕）。

作監 (さっかん)　　　　　　　　　　作監

日文［作画監督／さくがかんとく］*的簡寫。* P.150

作監補 (さっかんほ)　　　　　　　　作監輔

日文［作画監督補佐／さくがかんとくほさ］的簡寫。業務主要是依照作畫監督的指示，負責協助修正很花時間的原畫。

作監修正 (さっかんしゆうせい)　　　　作監修正

指作畫監督爲了提升作品繪畫、動態的水準與統合角色外形，在原畫之上另外墊一張紙上所繪製的修正圖。

撮出し (さつだし)　　　　　　　　攝影前檢查

爲日文［撮影出し／さつえいだし］的簡寫。指的是在將素材送交攝影部門之前，素材是否正確無誤備齊的確認作業。屬於賽璐珞片時代特有的作業，現在已經沒有了。不過若是對畫面處理有所堅持和講究的導演，對效果、材質指定等的指示也會鉅細靡遺的添附進來。
相關詞：［撮入れ（交付攝影）］*。* P.150

サブタイトル (さぶたいとる)　　　　　副標題

作品的次要標題。日文可以簡寫做［サブタイ］。
例＝星際大戰　　　帝國大反擊
主題／ Main title　　　副標題／ Subtitle

攝影的作業流程

・鏡頭素材袋送抵攝影手上。
・由公司的伺服器取得已經整理好的：Layout 圖像、律表、上色的檔案、背景美術檔等各 Cut 的檔案。
・輸入律表
・依照 Layout 構成畫面。
・組合圖層與美術 BG，添加光暈或者濾鏡等處理。
・Rendering 輸出

攝影資料檔的成品提交格式

　　HDCAM、Digital BETACAM 的錄影帶格式現在已經幾乎看不到了。取而代之的是成品提交大多以 QuickTime（QT data）爲主流。關於檔案格式則是依據影像公司而有所不同。因此其實還不存在統一的完成品提出規格。不只是成品的提交，就是攝影資料檔的傳送也是以 FTP（檔案傳輸協定）爲主流。

【作監修正】

【攝影指定】

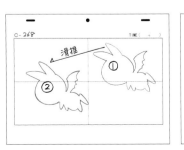
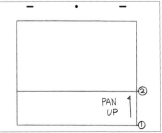

さ

サブリナ （さぶりな）　　　　　瞬閃

爲日文［サブリミナル（subliminal）］的簡寫。根據不同的手法，有的是以閃光的表現中，以一格（24之1秒）的速率將過度曝光的圖，重複安插入影片中播放的手法。姑且稱作「瞬閃」。

サブリミナル （さぶりみなる）　　潛意識的（信息）

SUBLIMINAL AD ／サブリミナル アド
潛意識廣告手法。是利用一格（24之1秒）的高速率將圖安插在畫面中循環播放，眼睛看不出來卻會讓觀者在無意識的狀態下受到影響的手法。
看了像是下方說明圖的畫面，不自覺就會想要吃蘋果，不過也有這樣的手法其實並沒有效果一說。※
注意：規範明令禁止，絕對不可以在商業作品中實驗這樣的手法。

【潛意識（信息）效果】

※ 識閾（しきいき）：心理學用語，意識運作的起始與無意識狀態之間的界限。所謂「在識閾之下認知」的意思是「不自覺的狀態下看見」。只要理解爲這樣的意識（大腦）的運作就可以了，也可以說是「無意識狀態下的認知」。

サムネイル （さむねいる）　　　　縮圖

THUMBNAIL　爲了設計動作所繪製的一連串小圖。和海外公司合作時，畫在律表中台詞欄等處的小圖就是這個。

サントラ （さんとら）　　　　　原聲帶

日文サウンドトラック的簡寫。把作品中使用的音樂製作成 CD 等形式的成品。

仕上 （しあげ）　　　　上色／色彩

以職務來描述上色的話，指的是以電腦進行上色的職種。
制作流程來說的話，色彩指定、掃描、上色、特殊效果、賽璐珞／色彩檢查爲止，總稱爲上色流程。連同色彩設定總稱爲上色部門。
動畫業界上色的日文漢字寫作「仕上」，念法則是「しあげ」，以日語來說有些不完全正確，但這是一直以來的既有稱呼。這點可能是因爲「仕上げ」的寫法比較麻煩的緣故吧。

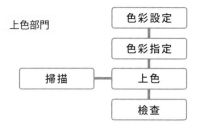

仕上檢查 （しあげけんさ）　　　上色檢查

指的是上色作業結束後，檢查完成的圖像職務是否有上錯色或者缺漏色的狀況。和擔任此職務的職種。也稱作［賽璐珞／色彩檢查］。

色彩設定 （しきさいせってい）　　色彩設定

根據不同場景，設計、配置賽璐珞部分顏色的工作，也稱作［色彩設計］。爲了和角色設定、美術設定等用語統一，此處也使用色彩設定的稱呼。相關詞：［色指定（色彩指定）］＊。＊P.114

【縮圖】

下書き (したがき)　　　　　　　　　　底圖

指的是清稿之前，有一定程度細節的底稿。

下タップ (したたっぷ)　　　　　　下方定位尺

定位尺孔位置在鏡框下方的作畫方式。日本動畫的
定位尺孔位置通常是在鏡框的上方。

実線 (じっせん)　　　　　　　　　　實線

動畫中以黑色鉛筆繪製的線條。掃描後會顯示爲主
線圖層。

シート (しーと)　　　　　　　　　　律表

爲日文タイムシート（Time sheet）的簡寫。日式稱
呼的話則是「攝影傳票」。1 秒鐘分爲 24 格。
賽璐珞／作畫圖層、運鏡、攝影特殊效果等指示都
會寫在律表上。動畫、上色以及攝影都依據律表指
示進行作業。律表的時間長度多半以 6 秒律表爲一
般，不過也會有使用 3 秒律表的時候。

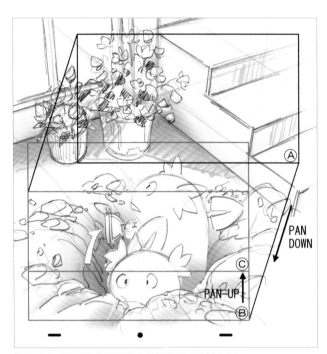

這樣的卡／鏡頭時使用下方定位尺的形式比較方便。

迪士尼基本上使用下方定位尺的形式。

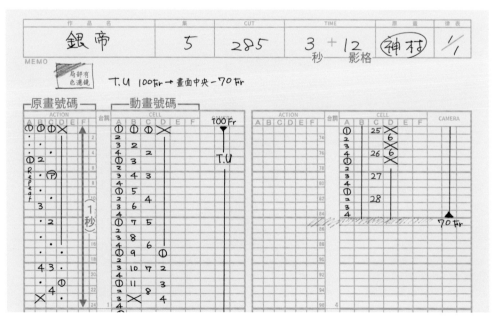

【律表】
（收錄於本書附錄中）

シナリオ (しなりお)　　　　劇本

SCENARIO　與［腳本］意思相同。簡潔的寫著故事的走向、場景的說明、登場人物的對白等作品構成的資訊。不像小說般地講究修辭語法、語感、文體，也不會過分深入描寫內心層面，是劇本獨特的構成形式。不過就像小說書寫方式沒有特定的規則一樣，劇本的寫作形式雖然有慣例，但是並沒有絕對的規則。

シナリオ会議 (しなりおかいぎ)　　劇本會議

指的是針對劇本討論的會議。電視版作品的劇本會議有時會在電視台舉行。出席的會有導演、劇本家、製作人，和電視台的作品負責人等。

シノプシス (しのぷしす)　　劇情提要

簡短的故事綱要的意思。差不多是：因為這樣，所以那樣，最後是這樣，這種程度的東西。並不是需要寫出故事全篇情節的小說節要。

〆／締め (しめ)　　　　期限

請款單的提出期限。

ジャギー (じゃぎー)　　鋸齒

指數位圖像中，線不平整鋸齒狀的部分。

尺 (しゃく)　　　　時間長度

指的是作品的長度。當被問到「OP 的尺是？」，指的是「OP 的時間長度是？」的意思。特別節目等在編列預算和排製作日程時，會聽見「尺（時間長度）不決定的話，其他的也無法決定啊～」的說法。

写真用接着剤 (しゃしんようせっちゃくざい)　　照片用黏著劑

作畫時接合作畫用紙的黏著劑。乾了紙張也不產生皺摺痕跡。最早是大塚康生先生在「未來少年科南」作品中開始使用。現今已經少有人使用接著劑了，改以隱形膠帶爲主。

ジャンプ SL (じゃんぷすらいど)　　跳躍滑推

也寫作［JUMP SL］。也稱作：「ジャンプ・タップ・スライド＊（跳躍定位孔滑推）」、「二歩ごとのスライド（兩步距滑推）」。
滑推步行的原畫作畫方式之一。通常會先做走兩步（例如：3K 中間張 3 合計 9 張）的動畫，之後將這兩步爲一組，滑推至下一組的兩步來攝影。
由於過往中間動畫師沒有滑推（以及 Follow）步行的知識的關係，因此產生了一大堆走路動態奇怪的動畫。於是就有苦惱於修正這些動畫的作業，快要累倒的原畫師發明了這樣的作畫方法來解決這樣情況。雖然畫原畫時會多些手續，但的確有相對應的效果。＊ P.160

有鋸齒

無鋸齒

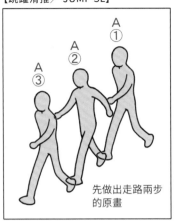

【跳躍滑推／JUMP SL】

先做出走路兩步的原畫

接著會以這三張原畫爲一組，做滑推／SL

集計表 （しゅうけいひょう）　　　　彙整表

彙整動畫作品、各集數的作業進行狀況的資料表。由制作進行使用公司的範本，以 Excel 軟體製作。可以清楚看到由誰負責什麼 CUT，動畫總張數大約多少張等資料。到了制作期緊迫的時候，導演和作監明明沒有要求卻還是每天會收到彙整表。制作進行應該就是想要透過這樣的方式，來給 STAFF 施加無形的壓力吧。

當制作進行開始發這張表的時候，就表示時間上逐漸沒什麼餘裕了。

修正集 （しゅうせいしゅう）　　　　修正集

指將原畫修正影印後，集合而成的資料集。追加的表情設定、姿勢設定等，還有當作品長期持續製作的情況時，就算是由相同動畫師來繪製，角色和初期的設定可能會有所改變，以此修正集當作最新版的角色參考來發給原畫。

修正用紙 （しゅうせいようし）　　　　修正用紙

作畫監督修正時的用紙。黃色、粉紅等色，厚度較薄的修正紙。演出也會使用修正用紙。

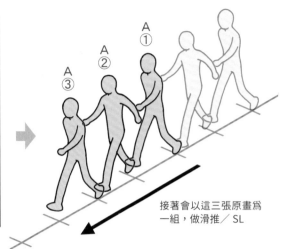

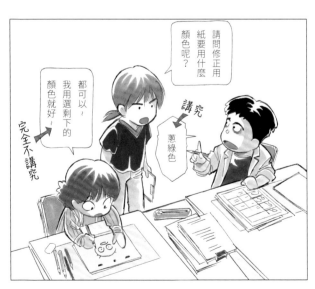

請問修正用紙要用什麼顏色呢？

都可以～我用選剩的顏色就好～

完全不講究

講究

蔥綠色

準組み (じゅんくみ)　　　　　　　　　　**準組合**

準組合指的是不用 [BG組合] 那麼精準正確的組合，大致的程度即可。另外還有更加大略的組合，稱作 [準準組合]。

し

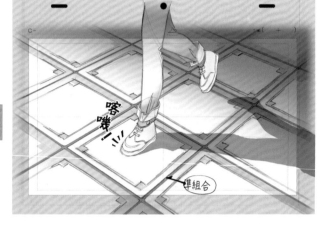

準備稿 (じゅんびこう)　　　　　　　　　**暫定稿**

顧名思義，指的是決定稿前一階段的原稿。預先設想導演可能會花一些時間檢查，在決定稿可能會延遲之前，先當作暫時參考發給 STAFF 們。

上下動 (じょうげどう)　　　　　　　　　**上下移動**

指走路和跑步的時候，角色頭部或者身體的位置上下移動的動態。不過會需要依照角色與演出內容，以及相對於畫面角色的尺寸等條件來調整角色上下動的幅度。

上下動指定 (じょうげどうしてい)　　　　**上下移動指定**

走路與跑步時的 Follow（跟隨拍攝）中常使用的便利技法。8 字形的軌道指示在胸上鏡頭的跑步經常使用。

跑步的 Follow（跟隨拍攝）中常用的 8 字形上下移動指定

走路時經常可以見到的上下移動指定

Follow（跟隨拍攝）跑步的上下移動指定

【上下移動指定】

消失点 (しょうしつてん)　消失點

透視圖法的用語。指圖中的線條會向一點集中。
英語是 Vanishing Point（バニシングポイント），
Layout 中寫的「VP」指的就是消失點。

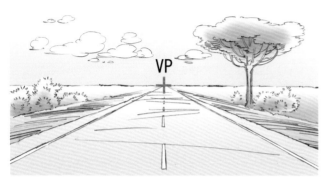

初号 (しょごう)　初號

完成的製品版。最一開始的第一份輸出拷貝。

ショット (しょっと)　鏡頭

1）在影像用語中，指的是將影像細分之後的單一畫面的定義（1Cut 之中，運鏡豐富的話，也能存在許多的鏡頭），由於動畫無法實際在現場拍攝鏡頭，因此動畫中指的並不是畫面的意思。
2）動畫之中的鏡頭（ショット／ Shot）則是依照角色在圖畫中尺寸的差異來區分。例如＝全身（遠景）鏡頭（ロングショット／ Longshot）、中景鏡頭（ミディアムショット／ Medium Shot）、特寫鏡頭（アップショット／ Up Shot）等。

白コマ／ (しろこま)　白格／
黑コマ　(くろこま)　黑格

請參照［黑コマ／白コマ（黑格／白格）］＊。＊P.140

白箱 (しろばこ)　白箱

指非販售版的完成版 DVD。作品完成時發送給 STAFF 表示「完成了！」的就是這個。在過去是放在「白色盒子裡的錄影帶」，現在則是光碟片的形式，外形也完全不是白箱的樣子了。

【鏡頭的種類】

特寫鏡頭

胸上鏡頭

中景鏡頭

全身鏡頭

シーン (しーん) 場景

SCENE 由複數的 Cut 所構築而成的場面。

白味 (しろみ) 一片空白

指作業進度趕不及，導致原先該有內容，而現在卻什麼也沒有，一片空白的畫面。

新作 (しんさく) 新繪畫稿

1）指 BANK，兼用 Cut 之中，補畫的新繪製的部分。
2）指非兼用，全新繪製的 Cut 的意思。

巣 (す) 巣

將生活用具（臉盆、鍋、曬衣架等）和睡袋（或者毛巾、棉被、枕頭等）帶到公司。將自己作畫桌周圍佈置成可以過夜的狀態，有時候會出現不知不覺中就演變成築巢狀態，在桌子底下睡覺的人。但絕不是被強制這樣做的，雖然這樣做的人似乎是抱持著露營合宿的心情，但是隨著生活道具不停的增加，實際上卻帶給周遭工作的人莫大的困擾。也有人以「住在公司」來指稱。

スキャナタップ (すきゃなたっぷ) 掃描（器）定位尺

用於掃描器不會妨礙掃描的薄型定位尺。固定用的定位尺柱很低，所以無法用於作畫，購買時需要注意。

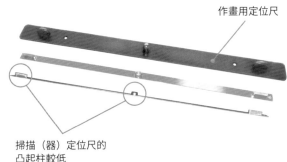

作畫用定位尺

掃描（器）定位尺的凸起柱較低

スキャン (すきゃん) 掃描

SCAN 指將動畫、Layout 以掃描器進行掃描的作業。一張動畫的掃描約在日幣 40 円左右。

スキャン解像度 (すきゃん かいぞうど) 掃描解析度

上色部門所使用的掃描解析度，電視版動畫的解析度多為 144dpi，劇場版則是 200dpi 左右。數位作畫也是相同的。儘管做為圖像解析度來說實在有些太低了，但這是考量到上色作業以及軟體性能的極限的結果。

スキャンフレーム (すきゃんふれーむ) 掃描框

指掃描器掃描讀取的範圍。動畫線稿為了安全起見，必須要多繪製超出掃描範圍的部分。
Layout 用紙上，有時會在 100Fr（框）的外側以點點虛線印刷做表示。

スケジュール表 (すけじゅーる ひょう) 時程表

指彙整整體工作流程的進度表。從各項會議開始到作業結束的一覽表。

スケッチ (すけっち) 素描

SKETCH 日文中意義上和速寫（クロッキー）＊相近，一般日本會習慣將寫生稱作為素描。其他的情境下，大致上勾勒外形的畫法，日語中會稱作「スケッチする（畫素描）」。＊ P.140

スタンダード （すたんだーど）　標準用紙

標準 SIZE 的動畫用紙。現在的電視版動畫使用的標準尺寸以 A4 尺寸爲多。

スチール （すちーる）　靜態畫

指的是宣傳用的靜態畫。和爲了作品宣傳，於放映前先製作的作品主題海報不同，多數會以重要有特徵的場景爲主。

ストップウォッチ （すとっぷうぉっち）　碼錶

在畫原畫時，用以測量演技和動態，以及台詞與間距時間所使用的計時器。由於日本產類比式 30 秒碼錶已經不再生產了，目前市面上只剩下一家德國製品牌而已。只是價格在 3 萬日圓左右，其實 1000 日圓程度的數位式碼錶也可以使用。工作工具詳細介紹請參閱「アニメーター Web ＊アニメーターの仕事道具」。＊ http://animatorweb.jp/

ストーリーボード （すとーりーぼーど）　分鏡

STORY BOARDS　在日本也有人以 STORY BOARD 來稱呼［IMAGE BOARD］。這似乎是用語傳入日本的時候混淆的，由於意義不同，使用時一定要注意。

ストップモーション （すとっぷもーしょん）　停格

STOP MOTION　靜止畫。指動作的途中令其停止的畫面。

ストレッチ＆スクワッシュ （すとれっち あんど すくわっしゅ）　伸展與壓縮

英文寫作 STRETCH & SQUASH。動畫中的基本表現，伸展與壓縮幅度比較大的話，屬於迪士尼風格的動態表現。在日本作品中如果以幅度較小，精確的手法來做的話也非常具有畫面效果。

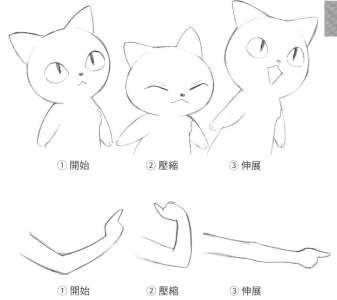

①開始　②壓縮　③伸展

①開始　②壓縮　③伸展

す

素撮り （すどり）　素攝影

攝影用語。指依照律表指示單純地攝影的狀態。沒有濾鏡或者漸層，不添加任何的效果，除非非常簡單樣素的作品之外，現在幾乎不使用素攝影的手法了。所以這樣的狀態如果出現的話，幾乎可以理解成會被攝影重製修正（Retake）。

【時程表】「小島日和－厝邊隔壁來逗陣」時程表

集數	播映日	分鏡	原畫UP	動畫UP	上色UP	背景UP	攝影UP	剪輯	AR・DB	完成・成品
1	4月5日	1/7	2/10	2/18	2/20	2/20	2/25	2/29	3/1	3/8
2	4月12日	1/14	2/17	2/25	2/27	2/27	3/3	3/7	3/8	3/15
3	4月19日	1/21	2/24	3/3	3/5	3/5	3/10	3/14	3/15	3/22
4	4月26日	1/28	3/2	3/10	3/12	3/12	3/17	3/21	3/22	3/29
5	5月3日	2/4	3/9	3/17	3/19	3/19	3/24	3/28	3/29	4/5
6	5月10日	2/11	3/16	3/24	3/26	3/26	3/31	4/4	4/5	4/12

＊ AR（配音）→ アフレコ P.108。DB（混音後製）→ ダビング P.166

ストロボ（すとろぼ） 殘影

STROBE　多重曝光攝影的一種。指的是將一連串的動畫，以短而連續的 O.L（疊影）銜接，使動態看起來像是拖曳著殘影的畫面。

多以 8 格爲常見，不過並不是絕對的。

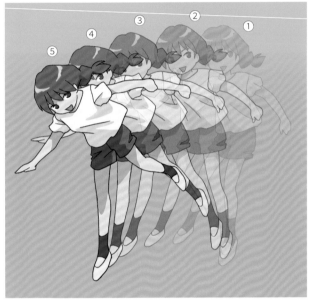

殘影看起來會像這種感覺（不過實際上並不會眞的表現成這樣的畫面）。

スーパー（すーぱー） 疊印

SUPER IMPOSE　日文是スーパーインポーズ的簡寫。
指的是多重或者是雙重曝光。在底片時代，映出光或者白色文字等的手法。這個稱呼就是從登場人物介紹等情境時所使用的白色文字稱作「スーパー」引申而來的。

スポッティング（すぽってぃんぐ） 音像校準

SPOTTING　以日語寫則是「音図／おんず」，在動畫中指的是音樂和圖／影像動態的搭配的意思。爲了制作出搭配聲音的畫面時，需要寫出節奏和聲音的特徵、聲音的大小等的表，就稱作スポッティングシート（音像校準表／ Spotting Sheet）。

スライド（すらいど） 滑推

指拉動賽璐珞／圖層和美術背景的手法。也就是［拖動］的意思。指示也寫做［SL］。

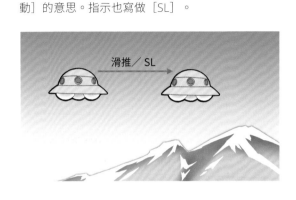

滑推／ SL

滑推（スライド）的指示方法

~ 請教攝影監督［滑推的指示方法］~

・在角色或者物件外形輪廓寫上①→②的指示。

此時作畫監督所煩惱的是：作畫監督修正後的圖改變了，滑推指示該怎麼辦？的這一點。關於這點，我們特別向攝影監督確認了。

①原畫中繪製的輪廓，因爲在理解上其實只是大致的位置參考，作監修正原畫有一些改變也是沒有問題的。

②但是如果原畫與修正後的外形有很大的差異的情況時，或者需要非常精密的對位要求時，滑推指示最好重新繪製填寫。

以上就是針對滑推指示所做的說明。

另外［滑推步行］等的時候，［釐米／ K］（ミリ／ K）的釐米指示，其實攝影不那麼好作業。因此，和滑推時相同的，繪製出外形輪廓的指示方式是最清楚的，只需要最一開始和最後的位置指示就可以，中間張的輪廓圖是不需要的。

基於作畫上的原因需要腳步著地位置的參考時，只畫出腳，同時在腳的位置上畫出標記刻度的作法，來達到節省作畫作業目的的作法我認爲也是可行的。

制作 (せいさく) 制作

1) 指擔任制作進行的人員。
2) 制作部門的總稱。製作人、制作主管、制作進行、設定進行、行政等職務。
3) 作品制作的意思。

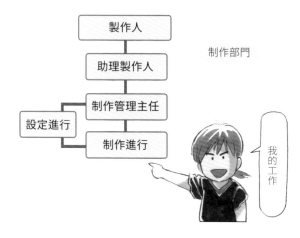

制作会社 (せいさくがいしゃ) 動畫制作公司

實際擔任動畫制作的公司，或者擔負其責任的公司。

製作会社 (せいさくがいしゃ) 製作管理公司

指關於作品製作，同時間擁有相關著作權，或者做為行使權利的責任公司的公司。

制作進行 (せいさくしんこう) 制作進行

也稱作［制作］或者［進行］。負責管理整部動畫作品，或者各集數的制作進程職務的人。是個為了讓各部門作業順利進行，盡一切努力的職務。

制作デスク (せいさくですく) 制作管理主任

指的是制作進行們的管理，統合各集數制作進行的資訊，調整整體作品制作進程的職務。

制作七つ道具 (せいさくななつどうぐ) 制作必備七道具

制作進行的工作必須的一整套道具，汽車駕照、鏡頭確認表、隨身沐浴用具等。第 3 章有詳細圖例說明。

声優 (せいゆう) 配音員

擔任角色聲音的演員、表演者。

セカンダリーアクション (せかんだりーあくしょん) 附屬動作

SECONDARY ACTION 接著主要動作之後開始的動作稱作附屬動作。譬如投擲物件時，多數人可能會以為是從手部先開始動作，不過實際上是先抬起手肘後，接著手部動作，於是投擲的動作才開始進行。小範圍來看，此時的手部動作就是所謂的附屬動作。以「具有意識的動作」來思考會比較容易理解。而無意識的，無機性地接續主要動作的動態稱作：跟隨動作（フォロースルー／Follow Through）＊對於動畫師來說是非常重要的動態之一。＊P.195

設定制作 (せっていせいさく) 設定制作

負責擔任設定的業務委託、管理、資料收集等職務的人員。常常在設定稿較多的作品與劇場版作品中會看到這個職務。多屬實習演出的工作內容。

セル (せる) 賽璐珞／圖層

CELL 指醋酸纖維素材製成的透明底片。不過由於最初使用的是賽璐珞樹脂製成的緣故，通稱為賽璐珞片（セル）。至今日本仍將商業動畫稱作［賽璐珞動畫］也是因為這個緣故。

セル入れ替え (せるいれかえ) 賽璐珞／圖層替換殘影

指在一個鏡頭中，因角色的位置關係等緣故，改換原有的賽璐珞／圖層順序。

セル重ね (せるがさね) 賽璐珞／圖層順序

賽璐珞（動畫／中間張）的順序。一般依照字母順序，從最下方起是 A 賽璐珞／圖層。

セル組 (せるくみ) 賽璐珞／圖層組合

指賽璐珞／圖層與另一賽璐珞／圖層的組合。請參照［組合線］＊的說明。＊P.137

せ

せ

セル検 （せるけん）
賽璐珞／色彩檢查

日文是［セル檢查（せるけんさ）］的簡寫。工作人員名單上儘管寫著的是［仕上檢查（しあげけんさ）］，不過制作現場口語多半還是習慣以［セル檢（せるけん）］來稱呼。也稱作色彩檢查、上色檢查。確認上色結束後的圖像，是否有塗錯或者遺漏的作業，也指這個職務。依據製作狀況，可能會單獨設立檢查職務，或者會由色彩指定兼任負責賽璐珞／色彩檢查的情況。

セルばれ （せるばれ）
賽璐珞／圖層缺漏

與［ヌリばれ（塗色缺漏）］相同。不過，數位上色已經不會出現「因不完整塗色形成缺漏」的狀況了。

セルレベル （せるれべる）
賽璐珞／圖層疊層

CELL LEVEL　指圖層順序的意思。
請參照［セル重ね
（賽璐珞／圖層順序）］
＊的說明。＊ P.161

セル分け （せるわけ）
賽璐珞／圖層配置

指將無法只在 A 圖層中處理的畫面內容，分配至 B 圖層，C 圖層等其他圖層的作法。

應該分（圖層）⋯⋯還是不分呢？實在令人苦惱的畫面。

圖層分開會不會好一些？

分的話會不會更容易混亂？

【賽璐珞／圖層缺漏】

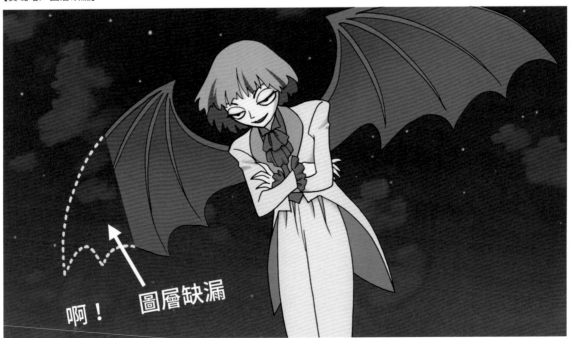

啊！　圖層缺漏

ゼロ号／０号 <small>（ぜろごう）</small>　　　　　零號

指在初號之前的 STAFF 內部試映影像版本。

全カゲ <small>（ぜんかげ）</small>　　　　　　全陰影

指角色或者物件整體爲陰影色的狀態。譬如「逐步進入陰影狀態，5 步左右之後全陰影」這樣來說明。

選曲 <small>（せんきょく）</small>　　　　　　選曲

指依據場景搭配音樂（BGM）的職務。

先行カット <small>（せんこうかっと）</small>　　　預告鏡頭

指預告優先鏡頭。因爲是預告篇使用的影像，優先作業的鏡頭內容。

前日納品 <small>（ぜんじつのうひん）</small>　　　前日交付

指直到放映日的前一天才提交完成影像底片（資料檔案）給電視台的情況。這種走鋼索般驚險的製作時程，眞的會讓制作進行得神經性胃炎。

せ

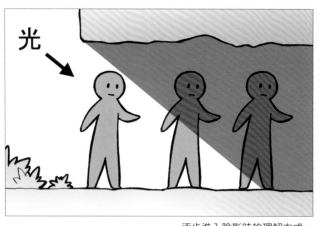

光

逐步進入陰影時的理解方式。

【全陰影】

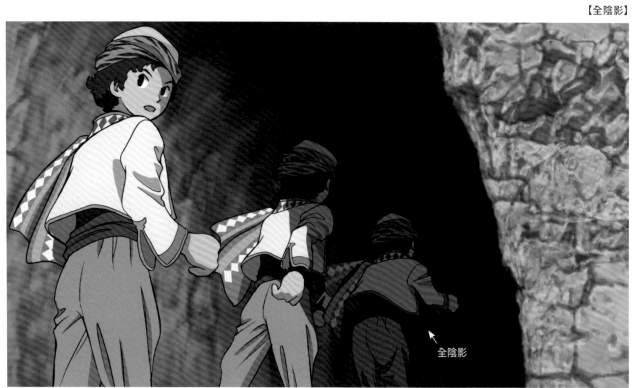

全陰影

センター 60 (せんたーろくじゅう)　　中央 60

中央 60 鏡框（Frame）的縮寫。畫面的中心稱作中央，「往中央 T.U 至 60Frame」指的是畫面中央不移動由 100Frame 往 60Frame 鏡框推近的意思。只要在律表的 Memo 欄中寫「中央 60Fr」，就是不特別另外寫攝影指示，攝影也能夠理解。當然中央 20、中央 75 等不同鏡框大小也 OK。

線撮 (せんさつ／せんどり)　　線攝影

也稱作動畫攝（動画撮り）、動畫攝影（動撮）、線攝影（ライン撮）。即使同公司、同一人有時也會有許多種稱呼，不過只要能傳達給對方最重要。可說是當最終畫面還沒有完成時，以拍攝動畫線稿影像來配音的非常態作法。

全面セル (ぜんめんせる)　　全賽璐珞／全圖層畫面

指賽璐珞／圖層佔滿全部畫面的畫面。角色靠近鏡頭佔滿畫面，或是作畫圖層中物件，面積填滿整個畫面的情形，稱作［全賽璐珞／全圖層畫面］。因此若是不需要美術背景時，在 Layout 上事先註明［全圖層畫面·不需背景］即可。

外回り (そとまわり)　　外巡

指外出去向合作的公司、工作室，或者個人遞送素材，回收成品稿件等的工作。新人制作進行最初的職務。制作用語。

【全賽璐珞／全圖層畫面】

全賽璐珞／全圖層畫面

台引き (だいひき)　　　　　　移動攝影台

雖然這是使用攝影台拍攝底片時代的專業用語，只是動畫師不明白的話，參與作畫等等會議會有困難，最好事先記起來。另外，當原畫在律表上的攝影台指示錯誤時，攝影人員多半會直接從 Layout 和原畫等素材的畫面來判斷攝影台的移動方向。
滑推（SL）的指示時，以畫出輪廓加上標記出 [A → B] 的指示方式是最容易理解的。

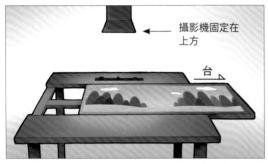

底片時代，如同字面所寫的實際移動攝影台的作法。

対比表 (たいひひょう)　　　　　　對比表

指將各角色身高、尺寸對比以圖畫表示的一覽圖，是角色設定中必備的。

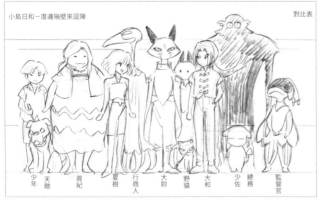

タイミング (たいみんぐ)　　　　　時間節奏

指動態的時間節奏，動作之間的間隔的意思。

タイムシート (たいむしーと)　　　　　律表

請參照 [シート（律表）] *一詞的說明。* P.153

タッチ (たっち)　　　　　　筆觸

筆觸處理指的是像是筆觸摩擦般的畫面表現。多用色鉛筆來繪製。

紅色部分就是筆觸表現。

タップ (たっぷ)　　　　　　定位尺

固定動畫紙的工具。長約 26 公分寬約 2 公分的金屬板上，有三個小型凸起。全世界通用的規格。

這是一支 50 年前特別訂製，由動畫師前輩代代相傳給後輩，有歷史的定位尺。

タップ穴 (たっぷあな)　　　　　定位尺孔

1）為了將動畫用紙固定在定位尺上所開的三個孔。
2）指為了補強定位尺孔，或者剪貼等目的，使用舊動畫紙裁下的定位尺孔的部分。請參照 [紙タップ（定位紙條）] *的說明。* P.129

タップ補強 (たっぷほきょう)　　　　　　　定位孔補強

指合成或者大判紙張作畫的作業，當定位尺孔的部分變形，作畫紙張有搖晃位移的危險時，將定位尺孔重疊貼合補強，或者使用補強貼紙來補強的手法。

タップ割り (たっぷわり)　　　　　　　定位孔中間張畫法

以動畫紙上定位尺孔的位置做為參考基準的中間張畫法。是能夠迅速正確地控制尺寸和輪廓的便利技法。但是在使用定位尺中間張畫法繪製之前，一定要自己先畫草稿打出位置。

ダビング (だびんぐ)　　　　　　　混音後製

對動畫師與演出來說，可以把這個階段想做配入聲音（配音效、配樂）的工作流程卽可。

ダブラシ (だぶらし)　　　　　　　多重曝光

請參照［WXP］＊。＊ P.102

ためし塗り (ためしぬり)　　　　　　　試塗

嘗試性的塗上各種顏色。色彩設計的準備工作。

チェック V（DVD） (ちぇっくびでお)　　　檢查 V

以前指的是檢查錄影帶（Video），現在雖然是檢查 DVD，但仍稱作檢查 V。
動畫師等 STAFF 只有在修正提出（會議）階段才會看到 DVD，而制作進行基本上只要內容有剪輯更換過就會拿到 DVD，反覆確認內容是否無誤。

つけ PAN (つけぱん)　　　　　　　追焦 PAN

指鏡頭跟隨角色（被攝體）動態的運鏡方式。BG 會根據運鏡使用大型用紙或是長形紙張。在 2D 動畫中，把追焦 PAN 和 Follow PAN 思考做相同的作畫方式基本上是 OK 的。
根據不同的公司或者人，對於追焦 PAN 與 Follow PAN 的定義可能會有所不同。不過其實不需要過度在意用詞的定義，只要能營造出分鏡所要求的畫面就好。

た

【追焦PAN】

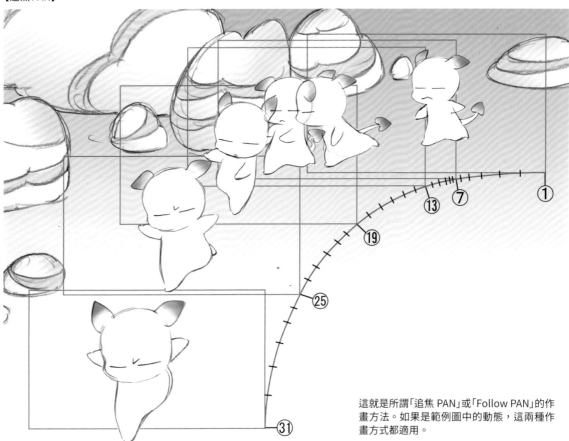

這就是所謂「追焦 PAN」或「Follow PAN」的作畫方法。如果是範例圖中的動態，這兩種作畫方式都適用。

【定位孔中間張畫法】

① 一般的定位孔中間張畫法

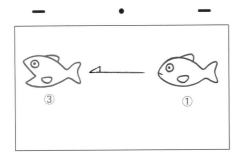

② 帶有透視的物體

②粗略畫稿

③ 曲線運動物體

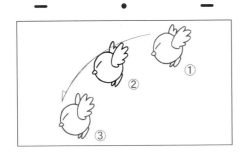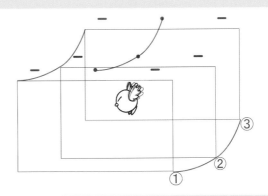

④ 弧狀動態

②粗略畫稿

Follow PAN 作畫範例

這樣的畫面（魔法少女變身、機械變形合體）會以 Follow PAN 的方式作畫

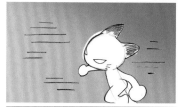

追焦 PAN 與 Follow PAN

關於［追焦 PAN］與［Follow PAN］的差異

① 請先在腦海中回想真人拍攝時的［PAN 運鏡］與［Follow 運鏡］。

② 拍攝正在移動的人時：

・PAN ＝攝影機底座固定不動。像是以視線掃視經過的人物般，僅水平（左右）移動鏡頭拍攝。

・Follow ＝攝影機不固定在地面上，而是與移動的人物保持一定距離，以跟拍的方式跟隨著人物一起移動。（像是手持攝影機拍攝的感覺）

③［追焦 PAN］與［Follow PAN］的差異也是如此。總而言之［追焦 PAN］就像是［PAN 運鏡］，而［Follow PAN］就像是［Follow 運鏡］。

只不過使用在 2D 動畫時，不管是［追焦 PAN］還是［Follow PAN］，背景都是使用長形或是大型用紙製作，標記鏡框刻度並進行作畫作業。［追焦 PAN］使用長形紙張會比較方便，視情況有時也會使用標準紙張，以移動定位尺的方式作畫。而［Follow PAN］基本上都是以標準紙張作畫，根據鏡頭內容使用長形紙張較容易作業的話也是可以的。

實際作業上，動畫師不需要刻意意識到該卡鏡頭究竟是［追焦 PAN］還是［Follow PAN］，也能畫出分鏡所要求的畫面，因此現今對於［追焦 PAN］與［Follow PAN］的定義已經不太在意了。

根據公司或是個人的情況不同，有的會以其中一種說法當作這兩者的統稱，所以不需要過度在意用詞的定義，只要能畫出分鏡要求的畫面就好。這邊先理解攝影機的運鏡方式就可以了。

追焦 PAN 作畫範例　這種要求人物與背景位置需要仔細配合的鏡頭，不使用追焦 PAN 的話幾乎無法做到。

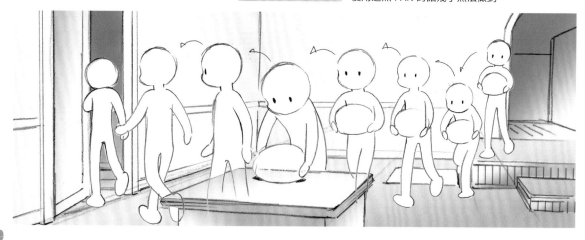

つめ／つめ指示／つめ指定 （つめ／つめしじ／つめしてい）　　　軌目／軌目指示／軌目指定

顯示原畫與原畫之間要以什麼樣的間隔加入動畫張的軌距。由原畫師指定。

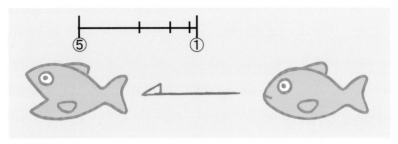

像這樣的軌目指示……

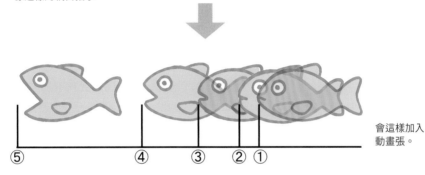

會這樣加入
動畫張。

【不同種類的軌目指示】

親切仔細的指示方式

2 等分

3 等分

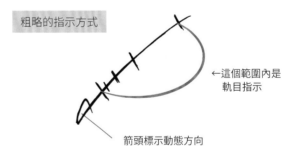

粗略的指示方式

←這個範圍內是
軌目指示

箭頭標示動態方向

て

テイク （ていく）　　　　　　　　　　TAKE

1）攝影用語：鏡頭拍攝。第一次拍攝稱作［TAKE
ONE］，第二次拍攝則稱作［TAKE TWO］。
2）作畫用語：作畫裡的 TAKE 是指「從接受動作到
反應動作，到最後動作靜止」這一連串的動態。
（引用自《動畫基礎技法》第 285 頁）。在本書［リ
アクション（反應）］ *一詞中也有相關說明。*
P.211

定尺 （ていじゃく）　　　　　　　　　決定長度

指規定的影像秒數（時間）。與［フォーマット
（FORMAT）］ *相同。* P.193

ディフュージョン （でぃふゅーじょん）　　　　柔焦

DIFFUSION　是柔焦濾鏡（ディフュージョンフィルタ
／ Diffusion Filter）的簡寫。指能讓畫面透出明亮
柔和效果的濾鏡。常用於美麗的事物，看起來像是
覆蓋上紗一般。也可簡寫做［DF］。

デスク（てすく） 制作管理主任

デスク是［制作デスク／せいさくですく（制作管理主任）］＊的簡寫。＊ P.161

手付け（てづけ） 手動作業

意思是人工手動作業的日語造語。

使用 After Effects 進行攝影的手動作業，指的是不使用程式等自動進行攝影作業。而以手動一格一格調整畫面。至於在 3DCG 動畫中的手動作業，指的是不使用動態捕捉，由動畫師手動製作動態。與日文［手付け金（保證金）］的「手付け」不同意思。

デッサン力（でっさんりょく） 素描力

「素描」一詞有線條畫或草稿底圖之類的意思，但是在動畫中，則單指「畫力」。動畫師不會特別去畫石膏像素描，是因爲比起形狀的正確性，更著重在畫出生動的動態表現。因此新人育成教育，會讓新進動畫師畫速寫而不是素描。

但是對於一些需要講求結構才能做出動態描繪的情況，這種針對外形準確性的素描訓練就會很有幫助。因此學起來不會白費工夫的。

手ブレ（てぶれ） 手持攝影

又稱爲手持攝影效果。是指以手持攝影機跟拍對象時的畫面晃動的運鏡方式。

攝影的製作方法，會以 5 釐米／ 1 影格的程度使畫面上下晃動，並且鏡頭的動態略比拍攝對象稍慢一點點，以這樣的運鏡方式一格一格手動作業處理。

出戻りファイター（でもどりふぁいたー） 回鍋戰士

指一度曾經辭職的制作進行再度以制作進行的身分重回公司現場的意思。

而暫時出調派遣到其他公司時則稱作［突擊戰士（突擊ファイター／とつげきふぁいたー）］。日昇（サンライズ）公司制作進行的內部用語。

テレコ（てれこ） 交替顛倒

其實正確應該是日文平假名「てれこ」的寫法。原意是交替，但在動畫業界中還有「顛倒」的意思。如果聽到有人說「把鏡頭②跟③顛倒一下」，則是指鏡頭順序爲①→③→②的意思。

交替顛倒後的順序

【交替顛倒】

鏡頭	畫　面	內　容
1		大和低頭看著星球
2		星球的背面突然出現一道閃光
3		大和向前一靠

交替顛倒

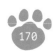

テレビフレーム （てれびふれーむ）　　　電視框

請參照［安全フレーム（安全框）］*一詞的說明。
* P.109

テロップ （てろっぷ）　　　字卡

TELOP　放在影像中的文字資訊。說明用的文字等也是歸在字卡的範疇內。

伝票 （でんぴょう）　　　傳票

意同［発注伝票（〔業務〕委託傳票）］*。* P.189

電送 （でんそう）　　　網路傳送

將動畫業務委託至國外時，會以掃描後的原畫檔案經由網路傳送。對方會將檔案列印出來之後加上定位紙條作畫，但是由於列印出的檔案會與原先的原畫產生些許的位移，因此無法保證完成的品質。此外也因爲掃描解析度低，印出後的原畫劣化程度，讓動畫師看見的話恐怕會驚訝到說不出話來。畫本身的傳達力也因此消失，變成就只是一張圖而已。對動畫檢查來說，後續的工作負擔會非常大。所以請將這種方式視爲實在無法趕上期限時的非常手段。只是……業務委託海外時，基本上都是網路傳送的作法。

テンプレート （てんぷれーと）　　　模板

TEMPLATE　和［円定規（圓定規）］*是相同的。
* P.118

動画 （どうが）　　　動畫

1）將原畫清稿，並在原畫與原畫之間加入中間張的作業內容。
2）指中間張的圖稿。
3）負責動畫作業的動畫師。

【動畫（中間張）】

關於動畫

　　動畫不是機械性的將原畫與原畫之間填上的作業而已，而是必須了解動態原理、物理原則等等，是以原畫爲基礎增添更富生命力的動態的工作。

　　這是一項需要業界經歷與專業技能的工作。但是現在優秀的中間張動畫師能發揮長才的機會愈來愈少的情況，成爲了日本動畫產業的隱憂。

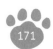

て

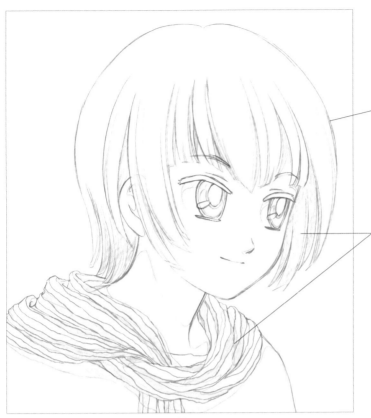

作畫（原畫・動畫）使用鉛筆
實線（黑）部分
使用 Pentel BLACK POLYMER 999 的 HB

有色描線部分
使用三菱色鉛筆 880 系列的各色鉛筆
使用三菱色鉛筆硬質 7700 系列的各色鉛筆

① 原畫

② 動畫（清稿）

③ 完成的賽璐珞（セル）畫面

と

動画検査 （どうがけんさ） 動畫檢查

負責檢查完成的動畫卡是否按照原畫指示或角色設定作畫，以及檢查動畫張是否齊全的職務。此外也檢查動畫張是否有無法上色或攝影的部分。動畫檢查可說是這部作品的首席動畫。簡寫做 [動檢] 。

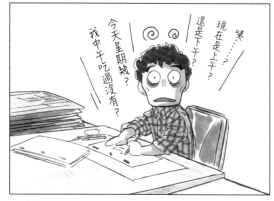

深夜被叫到公司，時間感變得混亂的動畫檢查。

「關於動畫檢查的工作」 「銀魂」動畫檢查：名和譽弘

動畫檢查的工作到底是什麼～～呢～～是什麼呢～～～是什麼呢～～～♪（←搭配背景音樂）

在動畫制作的部門中，我認為動畫檢查是個非常有趣的職務。就連名稱也有動畫檢查、動畫Check、動畫Checker、動畫作畫監督等等不同的稱呼，實在是很有趣。

那麼，工作的內容是什麼呢？嗯，當然就是「檢查動畫」囉。不過，具體要做些什麼呢？
●站在第三者（觀眾）的視點來看，檢視動態是否有奇怪的地方。
●確認是否有按演出與原畫的意圖指示來完成。
●妥善整理素材，不讓下個階段的上色人員感到困擾或抱怨。
坦白說，這就是動檢主要的工作。其他還有製作動畫注意事項、毛片檢查後需要修正的動畫重製修正等等。因應技術的提升，也會執行設定或版權圖的清稿等作業。

最棒的一點是可以看到所有的階段，Layout 構圖、原畫、作監修正、當然還有動畫。

此外，動檢與色彩檢查在業務上常需要像是玩兩人三腳般的密切配合，因此也可以看到上色的工作內容。如果有時間的話，也有機會向上色人員請教 RETAS 等軟體工具的使用方法。之後想從事原畫的人，如果先有動檢經驗的話肯定可以學到許多。所謂的動畫、動檢，可以說是實質繪圖上的「最後一道防線」，因此責任重大。

但是反過來說，一定程度上動畫、動檢可以照著自己的意思與風格來做……。只不過尺度要拿捏好，做得太過頭的話可是會被罵的。

接下來，不能只光講好的，這邊也舉幾個相對比較辛苦的例子。

動檢有一個叫作時間的大敵。就像是個大魔王無時無刻的站在身後盯著你一樣，夜晚才提交上來的動畫必須在早上之前檢查完成，像是這樣的情形經常是家常便飯。總而言之，擔任動檢這個職務會變得怎樣呢，就是生活方式會變得一團混亂呀。嗚～～！

此外，因為要在有限的時間內檢查完所有的動畫卡，所以當時間不夠的時候，必須要有勇氣放下對動畫的堅持。在這當中要將完成度提升到什麼程度，就是動檢展現實力的時候了，聽起來好像很帥氣，而這可不就是動檢工作的樂趣所在嘛。

因為收視對象是一般觀眾，並不是動畫相關人員，因此只要做出一般人能夠愉悅觀賞而感受不出不自然的內容（動態），動檢的任務就算完成了。

透過光 (とうかこう)　　　　　　　　透過光

讓車燈或雷射光等光線更具真實光感的表現方法。
簡寫［T 光］。

原畫

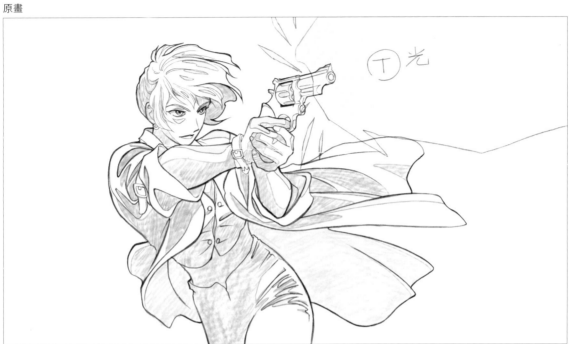

完成畫面

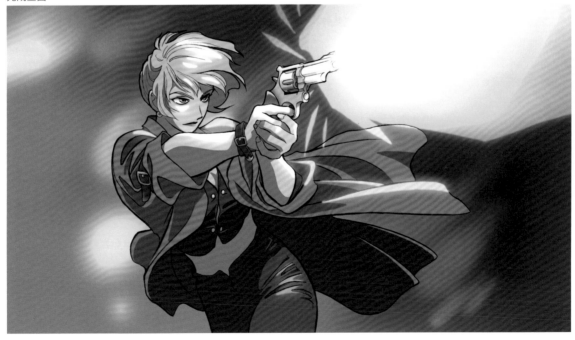

動画注意事項（どうがちゅういじこう）　　　**動畫注意事項**

內容包括使用鉛筆的種類、顏色、紙張的大小、合成的方式等說明書般的文件。每部作品都會製作注意事項。「頭髮穿透」或「頭髮不穿透」的資訊一定會註記清楚。而「作畫注意事項」則大多是原畫使用的。

頭髮穿透

頭髮不穿透

動画机（どうがづくえ）　　　**動畫桌**

不同於普通的書桌，桌面部分嵌入了霧面玻璃，並在桌內放入日光燈。由下往上照射光線，就能一邊透視多張畫，一邊畫出動態，是爲動畫師量身訂做的專用桌。

動画番号（どうがばんごう）　　　**動畫號碼**

替所有的動畫進行編號。編號方式會按作品或公司的規則而定，作業前請先詳讀［動畫注意事項］。作品沒有指定編號方式時，以所有人都能理解爲編號原則。

動画用紙（どうがようし）　　　**動畫用紙**

作畫用的紙。動畫務必要畫在紙的正面，有的原畫師會將原畫畫在紙的背面。

動検（どうけん）　　　**動檢**

動畫檢查的簡寫。請參照「動画検査（動畫檢查）」*一詞。＊ P.173

動撮（どうさつ）　　　**動畫攝影**

拍攝動畫線稿的意思。請參照［線撮（線攝影）］*一詞。＊ P.164

動仕（どうし）　　　**動仕**

結合［動畫］與［上色］這兩個作業流程的用語。現在［動仕］的工作據稱90％以上都仰賴國外製作，日本國內的［動畫］業務現況可說是呈現毀壞狀態。

と

同トレス （どうとれす）　　　　　　同位描線

使用透寫台，在另一張紙上描繪相同的畫。意同 [引き写し（複寫）] *。* P.192

同トレスブレ （どうとれすぶれ）　　　同位描線抖動

在疊著的另一張紙上描相同的圖，以大約不到鉛筆線一半寬的幅度的微小動態，來表現出細微震動的效果。可以當作是 [引き写しブレ（複寫動態）] 來理解，也有些動檢認爲「不對，這兩者還是有些許不同」的緣故，這種時候請按照被交付時的指示繪製卽可。

同ポ （どうぽ）　　　　　　　　　　同位

爲日文 [同ポジション] 的簡寫，可簡寫作「同ポジ」。相同位置（POSITION）的意思。也可簡寫爲 SP（SAME POSITION）。

指從相同位置，以同角度、同尺寸拍攝的畫面。但是在動畫中，如果說「C-25 同位置」的話，指的則是與 C-25 兼用相同背景圖的意思。

特効 （とっこう）　　　　　　　　　特效

雖然是特殊效果的簡寫，但是在動畫業界，如果不講 [特効／とっこう] 的話其他人會聽不懂。指在賽璐珞／圖層上添加上一般描線或上色之外的效果，像是筆觸、噴槍效果或是模糊效果等。

止め （とめ）　　　　　　　　　　　靜止

作畫部分靜止不動的鏡頭。卽使有運鏡，也一樣稱爲 [靜止]。

トレス （とれす）　　　　　　　　　描線

1) 作畫用語：將圖複描在另一張紙上。
2) 上色用語：將掃描後的動畫檔案 2 值化，轉換爲上色用的檔案。從掃描到上色的流程，有時會由一人負責，有時則會另外增設專門負責掃描的職務。

<div style="margin-left:2em; font-size:2em;">と</div>

C-25

C-40（C-25 同位置）

トレス台／<small>（とれすだい）</small>
トレース台 <small>（とれーすだい）</small>　　　　透寫台

沒有動畫桌時的代替品。厚約 1cm 的 LED 板。使用的話建議購買 A3 尺寸的。

トンボ <small>（とんぼ）</small>　　　　　十字標記

指（畫／鏡）框角對照*時，在畫框角落標註的十字標記。像是無法一次掃描的長形紙張，需要分成數張紙作畫時，會以十字標記做爲進電腦後連接各張圖的標記。必要時可以按照需求自由使用。* P.128

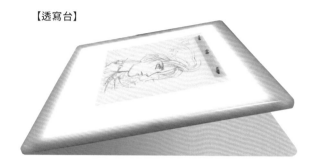

【透寫台】

不同透寫台之間的性能差異不大，網路購買也是可以的，美術用品店中一般也會有。壽命上 LED 也有一定的使用年限不需擔心，建議選購可以調整亮度和傾斜角度的機型。

【十字標記】爲了對照刻度標記，而加上十字標記的範例

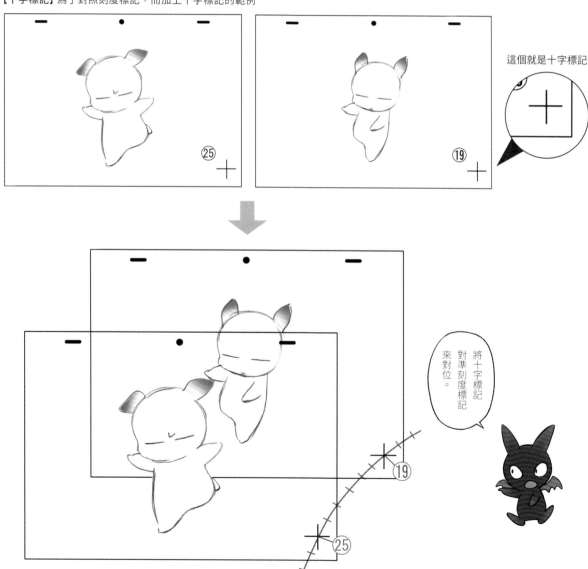

這個就是十字標記

⑲

將十字標記對準刻度標記來對位。

中 1〈數字的 1〉(なかいち) 　　　中 1

作畫用語。原畫與原畫之間加入 1 張動畫張的意思。

中一〈漢字的一〉(なかいち) 　　隔日交件

制作用語。指上色或動畫於兩天內完成的意思。
業務委託到國外時，海外受委託公司會在原畫卡／動畫卡抵達當天就開始作業，並且於隔日完成提交返還。

中 O.L (なかおーえる) 　　　　中 O.L

和〔カット內 O.L（鏡頭內 O.L〔疊影〕）〕*是相同的意思。* P.126

長セル (ながせる) 　　　　長形賽璐珞／圖層

長於標準尺寸的動畫用紙。
有縱向、橫向等多種類型用紙。紙本身最大到 A3 尺寸。

橫向 2 倍用紙

變形的縱向 2 倍用紙

中ゼリフ (なかぜりふ) 　　　動作中台詞

日文也可以寫做〔中セリフ〕，同時也有〔中口パク（動作中口形）〕的說法。一邊進行表演、一邊移動時所說的台詞。因爲是由動畫師在中間張中畫出口形，需要在原畫或律表上註明「A3~A8 動作中台詞」等。

中なし (なかなし) 　　　　　無中間張

作畫用語　原畫與原畫之間不加入中間張。

中なし (なかなし) 　　　　　當日交件

制作用語　指上色或動畫於當天完成的意思。
委託到國外時，海外受委託公司要在原畫卡／動畫卡抵達當天完成作業，並提交返還。

【長形賽璐珞／圖層】

【動作中台詞】

中割 (なかわり)　　　　　　　　　　　中間張

原畫與原畫之間加入動畫張的工作。在畫與畫之間，再加入畫稿的工作。

波ガラス (なみがらす)　　　　　　　　波紋

表現如晃動的海市蜃樓、或是水面波動的濾鏡。濾鏡並不是按個鈕就會套上效果，因此不只是波紋，攝影必須深入了解演出意圖後來製作。

なめ (なめ)　　　　　　　　　　　　過位

畫面前方會拍攝到角色或物體的一部分。「前方」與「局部」是過位的重點。

[過位] 的畫面

なめカゲ (なめかげ)　　　　　　　　過位陰影

位在前方的過位角色或是物體，以背光陰影般的方式加上陰影。這是爲了不使大範圍面積變得扁平所加入的簡易陰影，因此不管是不是背光，按照指定的方式處理。沒有特別的道理。

這個雖然是在「前方」，但因爲不是「局部」，所以不能說是「過位」。

不是「過位」

な

179

なりゆき作画 <small>(なりゆきさくが)</small> 依勢作畫

請參照〔秒なり（維持趨勢）〕＊。＊ P.193

二原 <small>(にげん)</small> 二原

1）第二原畫的簡寫。以草稿原畫（一原）爲基礎將原畫完成，類似原畫實習的職務。
2）負責清稿經過作監修正的一原的工作。類似一原實習的職務。現在原畫流程由一原＋二原的作業系統已經明確化了。一原負責 Layout 和草稿原畫，二原整理完稿完成原畫。由同一人從一原到二原完整擔任，對原畫品質的維持是比較好的。只是在制作時程緊湊的現況下，一原、二原分開擔任實在是不得不的手段。

入射光 <small>(にゅうしゃこう)</small> 入射光

指從畫面外射進鏡頭的透過光。

ヌキ（x 印） <small>(ぬき)</small> 透空／
x 記號

指不可以上色的部分。若是大範圍的話，可以直接以文字寫上〔ヌキ（透空）〕會比較容易了解。
如果是細小的地方，則會用〔x〕記號或是以塗色來區分指定。對於上色階段時容易出現有塗色難以辨識的部分，爲了避免填色出錯，由動畫師在動畫中間張上標記指示。

盗む <small>(ぬすむ)</small> 盗位

請參照圖例說明。

ヌリばれ <small>(ぬりばれ)</small> 塗色缺漏

指「畫面上出現塗色缺漏的部分」。
攝影鏡框的必要範圍內出現塗色不全，或是畫稿不足的部分曝露在畫面上。
與〔セルばれ（賽璐珞／圖層缺漏）〕＊、〔Fr. バレ／Fr. 缺漏）〕相同。＊ P.162

塗り分け <small>(ぬりわけ)</small> 分色

爲了防止上色時塗色錯誤，事先以色鉛筆塗色區分。動畫階段也會利用塗色區分來做爲上色的標記。

【盗位】盗位範例

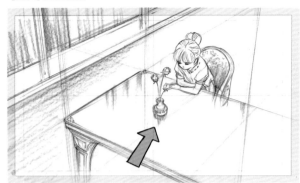

想從箭頭指示的方向拍攝……

但是前方的花擋住了角色的臉，當這種情形發生時……

將花以觀衆不至於察覺的程度來調整位置，這就叫做「盗位」。不僅是位置、時間、距離等也都能調整。

ネガポジ反転 (ねがぽじはんてん)　　　反轉負片

反轉畫面明暗,並將顏色轉換爲補色。

反轉負片

普通色

納品拒否 (のうひんきょひ)　　　拒絕成品

作品的品質太差的話,電視台就有可能會表示「無法接收這樣的作品」而退回,但這種情況是極爲少見的。若不是眞的很糟糕的話,電視台並不會拒收成品,由此可以想見,眞的被拒絕的話,那部作品應該是很有問題的。

残し (のこし)　　　延遲動作

指末端處比起動態開始的部分來得較緩慢。狗搖尾巴時,尾巴尖端的動態就屬於延遲動作。對動畫師來說,是非常重要的動態之一。

ノーマル (のーまる)　　　普通色

指做爲基準的顏色。角色的顏色是以白天的顏色當作基準色,再以這個基準色去變化出夜晚色或是黃昏色等等。

ノンモン (のんもん)　　　無調變

non modulation 的簡寫。指無聲音的部分。以電視動畫爲例,節目開始時及進入廣告前,會分別加入 12 格左右的〔無調變〕。這是因爲在畫面轉換的瞬間很難馬上就有聲音。

【延遲動作】
典型的延遲動作

○ 整個動作從開始到結束,手腕以上的動態會略略落後。

④　　③　　②　　①

✕ 如果沒有「延遲動作」的話,手部就只有單純移動而表現不出演技。

背景 (はいけい)　　　　　　　　背景

1) 指背景圖。角色後方出現的風景或室內景象等等的圖，稱爲背景圖。
2) 負責繪製背景圖的部門或職務。
 其他職務有的會稱背景人員爲「美術人員」，但是在背景部門，會明確區分出背景與美術，有能力畫美術背景樣板或美術設定的美術監督才會稱作美術。

背景合わせ (はいけいあわせ)　　　參照背景

作畫圖層（セル）的顏色會搭配背景圖的色調來決定。假設某場景的背景是帶有藍色調的世界觀，則作畫圖層（セル）的顏色也必須搭配背景圖加上藍色系，以融入背景圖的色調。

背景打ち (はいけいうち)　　　　背景會議

討論背景美術的會議。會由導演、演出、美術監督、背景、負責該作品的制作進行出席會議。

背景原図 (はいけいげんず)　　　背景原圖

請參照［BG 原図（背景原圖）］*的說明。* P.83

ハイコン (はいこん)　　　　　　高對比

日文的ハイコン是 ハイ・コントラスト／ High Contrast 的簡寫。指加強明暗對比的意思。

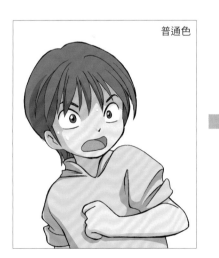

普通色

背動 (はいどう)　　　　　　　　背動

背景動畫的簡寫。一般來說，背景圖是由美術背景人員繪製，而背景動畫則是將背景畫的部分當作作畫圖層由動畫師負責繪製動態。

パイロットフィルム (ぱいろっとふぃるむ)　試作版／試播集

PILOT FILM　新節目企畫的試作短片。是爲了讓客戶瞭解節目內容與品質所製作的作品，長度約 4~5 分鐘左右。

パカ (ぱか)　　　　　　　　　　閃爍

觀看時感受到閃爍或跳動。畫面出現閃爍或跳動。
1) 色彩閃爍　畫面上突然出現圖層顏色改變。屬於上色流程的失誤。
2) 線條閃爍　因線條粗細不統一所產生的畫面閃爍。掃描時轉換解析度是造成閃爍的原因之一。

箱書き (はこがき)　　　　　　　章節摘要

寫腳本時，會在一開始將故事大略區分成幾個章節，並寫下每個章節要呈現的內容摘要。

バストショット (ばすとしょっと)　　胸上特寫

BUST SHOT　指角色的胸部以上取鏡的畫面，也稱作［バストサイズ（胸上鏡頭）］。標記可寫做［B.S.］。

【高對比】

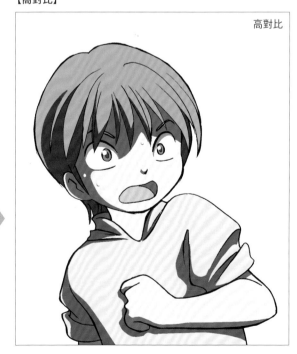

高對比

【背動的場景畫面】

● 動畫
A 圖層……高速道路
B 圖層……汽車

A 圖層背景動畫部分

B 圖層汽車

は

完成畫面

パース （ぱーす）　　　　　　　　　　　透視／遠近法

PERSPECTIVE　日文是パースペクティブ的簡寫。指的是遠近法或透視法。
是作畫工作必要的知識與技術。

一點透視

は

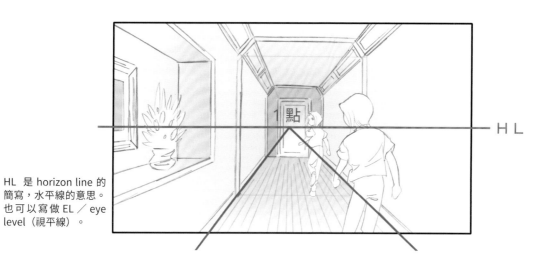

HL

HL 是 horizon line 的
簡寫，水平線的意思。
也可以寫做 EL ／ eye
level（視平線）。

二點透視

は

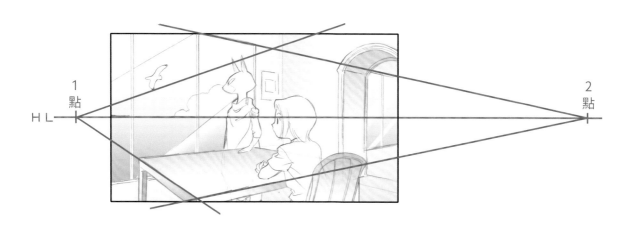

三點透視　仰角

は

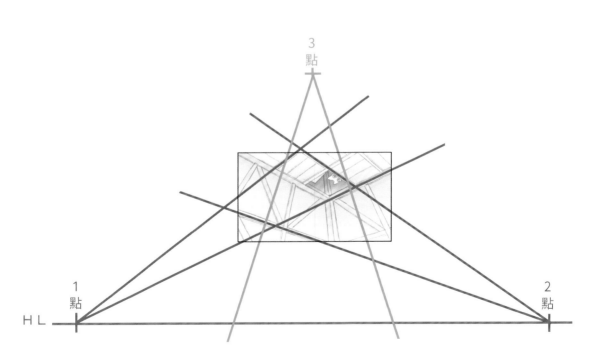

三點透視　俯瞰

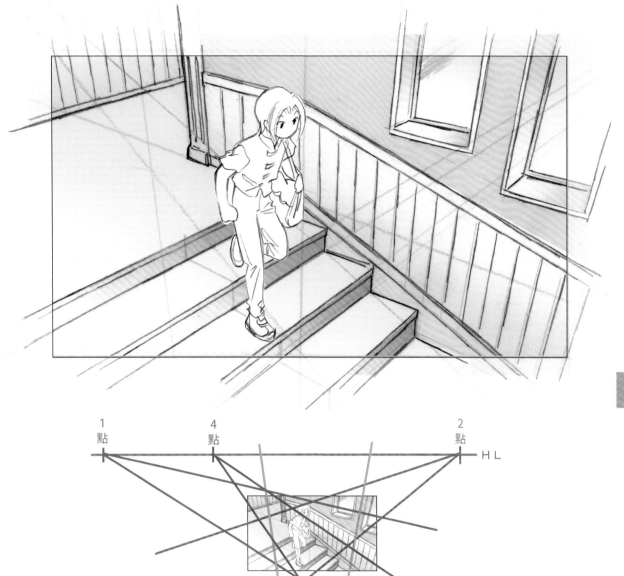

は

樓梯是第 4 點

パースマッピング (ぱーすまっぴんぐ) 透視映射／貼圖

在劇場版作品中，有時 2D 背景圖會需要因應場景需求，在 3DCG 上貼背景美術，以做出鏡頭旋轉或是透視變化的畫面。這種手法就稱為透視映射／貼圖或攝影機映射／貼圖。

パタパタ (ぱたぱた) 啪噠啪噠 (翻閱聲)

以 1、3、2 的順序由下往上擺放畫稿，再用手指夾著畫稿啪噠啪噠翻閱的話，就能夠看到以 1、2、3 順序出現的動態。如此一來，在畫 1 跟 3 中間的圖時，就可以一邊畫一邊確認動態。建議動畫學校能將這個方法列為必修科目。

【啪噠啪噠的手法】

1. 將動畫 ①②③……

①

②

③

2. 由下往上的順序依照 ① ③ ② 疊放。

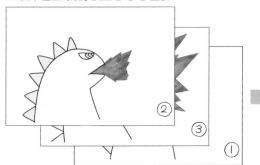

3. 像是這樣用手指夾住動畫紙。

4. 按照 ① → ② → ③ 的順序，啪噠啪噠地翻閱畫稿來確認動態。

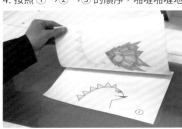
①

②

③

パタパタ／指パラ*／パラパラ／ローリング* (啪噠啪噠／手指啪啦／啪啦啪啦／輪翻)

　　這些用語就是同一間公司的人也有可能說法不同。我想這可能是因為當「像是這樣子確認動態喔」的教新人動畫師時，大家使用的用語不盡相同所導致的吧。而最後一個 [ローリング (輪翻)] 的說法在日本業界並不普及，不少動畫師甚至沒有聽過這個說法。不過目前並沒有需要統一用語的情境，只要能夠正確傳達溝通就沒問題了。* P.210
* P.219

発注伝票 (はっちゅうでんぴょう)　　（業務）委託傳票

委託傳票的外形看起來跟帳本很像，會由制作進行填寫。

跟一般的傳票一樣是採用複寫的形式，制作進行會寫上卡號後連同鏡頭素材袋一起交給對方。如果沒有附上委託傳票，之後要是執行中的卡不見的話，那麼可就怪不得別人了。因此委託傳票就像是「我確實把稿件交給你了喔」的證明，對制作進行來說，就算只是求個心安，委託傳票仍然有如護身符一般的存在。

【美術質感處理】

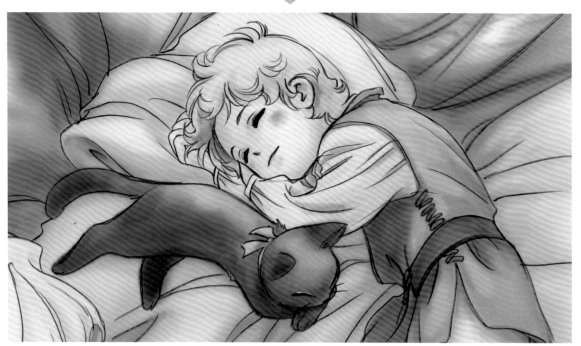

① 由作畫人員繪製線稿（一般不會畫出背景部分，但是要畫也可以）。

② 由背景人員上色。

ハーモニー (はーもにー)　　　　美術質感處理

實線部分由作畫人員繪製，顏色則是由背景人員繪製的畫面處理手法。

【（業務）委託傳票】

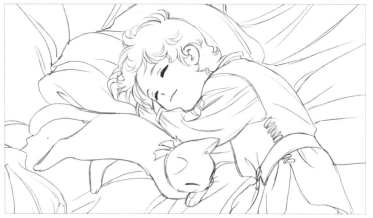

は

パラ／パラマルチ （ぱら／ぱらまるち）　　　　　　　　　　　　　　有色濾鏡

指畫面局部罩上有色濾鏡的手法。例如陰暗巷弄內再罩上一層陰影。
以前是裁切パラフィン紙（有色蠟紙／ paraffin）來製作，因此稱作 Para。作法是將蠟紙放在多層攝影台上，以失焦的方式拍攝。

賽璐珞／圖層　　　　　　　　　　　　　　　　　　　　　　　　　　蠟紙素材

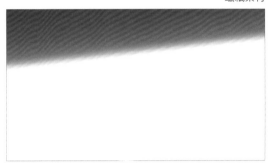

加入局部有色濾鏡的畫面

は

鏡頭	畫　　面
454	

上下都加入部分
陰影來凸顯
眼神的演出方法
也很常見。

張り込み (はりこみ)　　　　　埋伏

制作用語。制作進行開車到收稿對象的住家前等候，直到對方打開屋內的燈。

還有一招是，制作進行抵達收稿對象的所在地之後，打電話過去：「我接下來過去收稿了。」就在對方接到電話打算匆忙逃離現場的時候，制作進行正好上前逮個正著。像這種打算逃跑的動畫師完全可以直接開除掉的。

番宣 (ばんせん)　　　　　節目宣傳

在電視放映之前製作的宣傳影像或海報。除此之外，有時也會製作名爲 [スチール (still)] 宣傳用的周邊商品。

ハンドカメラ效果 (はんどかめらこうか)　手持攝影效果

和 [手ブレ (手持攝影)] *一詞相同。* P.170

ピーカン (ぴーかん)　　　　P 罐、碧藍

指晴朗萬里無雲的藍天。這個詞的日文說法極有可能來自 Peace 牌香菸罐上面的藍色。

手持攝影效果的作畫方法

- 先以普通鏡頭來畫動態。
- 在此時一口氣將動態需要的圖，完成至草稿的程度。不在這邊先大致畫清楚，之後會愈來愈混亂。
- 再拿著攝影機，一邊跑一邊拍攝畫面，來計算攝影機在什麼時間點、什麼方向、以什麼角度變化。
- 接著搭配著拍攝的影像，修正草稿圖的動向和透視，再一次繪製原畫。
- 攝影作業時，也是先正常的攝影一次後，再逐格做出畫面晃動的效果。不過不用特別詳細指示，只要委託負責攝影的人員便能夠順利完成。

【P 罐、碧藍】

ひ

碧藍的天空

Peace 牌香菸罐

光感 (ひかりかん) 　　　　光感

請參照 ［フレア（光量）］ * 的說明。* P.197

美監 (びかん) 　　　　美監

美術監督的簡寫。

引き (ひき) 　　　　拉動

和 ［スライド（滑推）］ * 是相同的意思。有拉動賽璐珞圖層、拉動美術背景等手法。* P.160

引き上げ (ひきあげ) 　　　　撤收

1）就原畫來說，是指將手邊的原畫卡還給制作進行的意思。明明已經到了原畫完成日，但是一個月前提出的 Layout 卻一直沒回來，這時原畫師就會向制作進行表示「下一個案子的時程已經都排好了，這卡你拿回去吧，我沒辦法再繼續進行下去」。

2）就制作來說，原畫師一直抱著原畫卡遲遲不交稿，制作進行判斷時程上會來不及，就會向原畫師拿回原畫卡。制作上，「引き上げ（撤收）」與「まき直し（重新委託）」* 會做爲一組來進行。* P.201

引き写し (ひきうつし) 　　　　複寫

和 ［同トレス（同位描線）］ * 相同的意思。* P.176

引きスピード (ひきすぴーど) 　　　　拉動速度

指移動 BG、BOOK 或圖層的速度。如果 1 格移動 5mm 的話，會寫 ［5 釐米（ミリ） / 1K］。因爲怕看不清楚，所以不用「cm」、「mm」。5mm → 5 釐米（ミリ），4cm → 40 釐米（ミリ）。不過，實際上 After Effects 中並沒有「移動攝影台幾釐米」這樣的攝影操作選項，所以從這裡到那裡要用幾影格來移動需要自己來計算。

被写界深度 (ひしゃかいしんど) 　　　　景深

攝影用語。指拍攝的景物前後可清楚呈現的範圍。

美術打ち (びじゅつうち) 　　　　背景美術會議

關於背景美術的會議。導演、演出（副導演）、美術監督、背景美術、制作進行都會出席。

美術設定 (びじゅつせってい) 　　　　美術設定

指出現在作品中的風景、建築物等設定圖，由美術監督負責繪製。簡寫爲 ［美設／びせつ］。

美術ボード (びじゅつぼーど) 　　　　美術背景樣板

指美術監督針對各場景所繪製的背景參考樣板。背景部門會依照這個樣板繪製背景圖。有時也會簡寫爲 ［ボード（樣板）］。

美設 (びせつ) 　　　　美設

［美術設定］ 的簡寫。

【拉動速度】

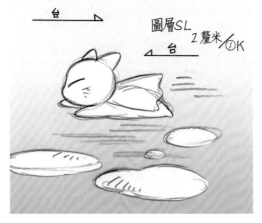

以　　天
（　格　空
每　5　拉
影　釐　動
格　米　，
的　的
速　速
度　度
實
在
是
很
快
呢
。

秒なり （びょうなり） 　　維持趨勢

指鏡頭最後的動態依照動作發展自然變化的原畫作畫方式。作畫會議時會聽到像是這樣的說法「最後，向那邊走過去 3 秒，可以 ［Fr.out］ ，也可以不用，看最後的維持趨勢，順其自然就好」。

重點是，走過去的這 3 秒，不管是否 ［Fr.out］ 都不會對畫面構成影響的情況下使用。這個作法也稱爲 ［なりゆき作画（依勢作畫）］ ＊。＊ P.180

ピン送り （ぴんおくり） 　　焦點移送

將對焦點由前景移至後景，或是由後景移至前景等，就稱爲焦點移送。

ピンホール 透過光 （ぴんほーるとうかこう） 　　針孔透過光

有如針孔一般，尺寸非常小的透過光。

フェアリング （ふぇありんぐ） 　　減阻／緩衝

FAIRING　這個詞主要用在運鏡。在攝影機開始動作與結束動作需要做出「蓄積（ため）」時，會有緩速移動的「蓄積（ため）」部分，這就叫做緩衝。與緩和（Cushion ／クッション）＊意思相同。＊ P.136

フェードイン／ （ふぇーどいん） 　　淡入／ フェードアウト （ふぇーどあうと） 　　淡出

請參照 ［F.I］ ＊ ［F.O］ ＊的說明。＊ P.87　＊ P.88

フォーカス （ふぉーかす） 　　焦點

FOCUS　焦點的意思。

フォーカス・アウト／ （ふぉーかす・あうと） 　　失焦／ フォーカス・イン （ふぉーかす・いん） 　　聚焦

失焦（FOCUS OUT）與聚焦（FOCUS IN）會做爲一組，使用在場景轉換的時候。例如：畫面 A 的焦點漸漸失焦（FOCUS OUT）直到畫面完全模糊。之後再慢慢聚焦（FOCUS IN），轉換成畫面 B。

フォーマット （ふぉーまっと） 　　FORMAT

決定長度（定尺）的意思。電視版動畫中，去掉廣告之後的「OP ＋副標題＋該集內容＋廣告前畫面＋預告＋ ED」這幾個項目的排序、個別長度以及總長度。

フォーマット表 （ふぉーまっとひょう） 　　FORMAT 一覽表

依據 FORMAT 的排程做成的長條圖表。

フォルム （ふぉるむ） 　　形狀

FORM　外形、形態的意思。

【FORMAT 一覽表】

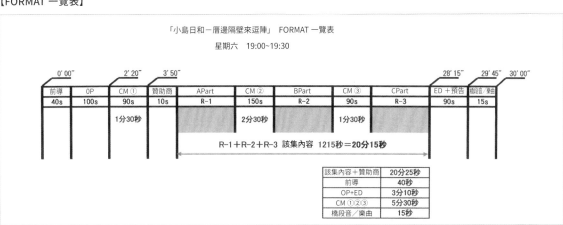

「小島日和－厝邊隔壁來逗陣」　FORMAT 一覽表

星期六　19:00~19:30

0'00"		2'20"		3'50"						28'15"	29'45"	30'00"
前導	OP	CM ①	贊助商	APart	CM ②	BPart	CM ③	CPart		ED ＋預告	橋段音／樂曲	
40s	100s	90s	10s	R-1	150s	R-2	90s	R-3		90s	15s	
		1分30秒			2分30秒		1分30秒					

R-1＋R-2＋R-3 該集內容 1215秒＝20分15秒

該集內容＋贊助商	20分25秒
前導	40秒
OP+ED	3分10秒
CM ①②③	5分30秒
橋段音／樂曲	15秒

【焦點移送】

對焦點從前方移送到後方的角色。

ふ

對焦在後方的角色上。

準確對焦。

焦點模糊。

フォロースルー <small>(ふぉろーするー)</small>　　跟隨動作

FOLLOW THROUGH　跟隨著主要動態而產生的附屬動態。不帶有意識的動態。其實就是指無機、無生命的動態。對動畫師來說是非常重要的動態之一。

【跟隨動作】

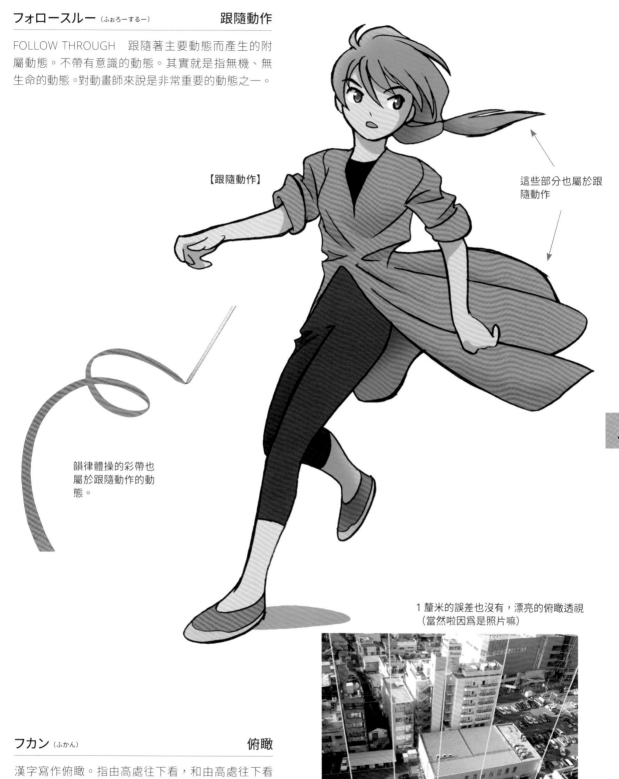

這些部分也屬於跟隨動作

韻律體操的彩帶也屬於跟隨動作的動態。

1 釐米的誤差也沒有，漂亮的俯瞰透視
（當然啦因為是照片嘛）

ふ

フカン <small>(ふかん)</small>　　俯瞰

漢字寫作俯瞰。指由高處往下看，和由高處往下看的鏡頭角度。
鳥瞰也是類義辭，彷彿鳥一樣，從高處俯視下方廣闊的空間。反義詞為仰角［アオリ］* P.105

ブラシ （ぶらし） 噴槍效果

BRUSH 在作畫或上色流程中，說到［ブラシ］指的就是［air brush］噴槍效果。

原先［ブラシ］指的是畫筆和筆刷毛的意思，但在日本商業動畫初期將［air brush］簡寫爲［ブラシ／Brush］的緣故，與現今 Photoshop 等的 Brush tool 筆刷工具的詞義其實是不相同的。

鏡頭	畫　面
485	暗　←噴槍效果

擷自分鏡

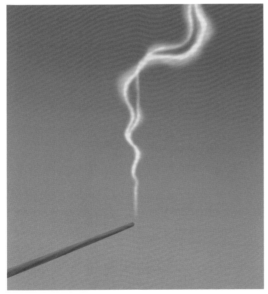

噴槍效果範例：煙的表現

ブラッシュアップ （ぶらっしゅあっぷ） 修整提升

Brush up 琢磨精進更加提升這樣的意思。「要將角色更修整一些喔」好像是「現在雖然不差，但可以更提升喔」的感覺。其實直說就是「要改一下」的意思。最近開始經常被使用的用語。儘管單純理解英語的字面意思是「更提高畫的完成度吧」。不過，並不是。

フラッシュ PAN （ふらっしゅぱん） Flash PAN

和［流 PAN（流線 PAN）］＊意思相同。＊ P.214

フラッシュバック （ふらっしゅばっく） 倒述鏡頭

FLASH BACK 將許多不同場景的鏡頭，以短格數堆疊而成的影像手法。

用在記憶彷彿走馬燈般甦醒起來的情境。

フリッカ （ふりっか） 晃動現象

FLICKER 使用長形動畫用紙繪製追焦鏡頭的作畫時，畫面呈現前前後後的搖晃感。是因爲對於原畫運鏡的知識不足所導致的失誤。不過最近攝影多半會默默主動修正的緣故，在毛片階段看到フリッカ的情況漸漸變少了。日文也可以寫作［フリッカー］。

フリッカシート （ふりっかしーと） 晃動現象律表

FLICKER SHEET 指做出フリッカ晃動現象的律表操作的意思。近年新發明的造語，只要是知道フリッカ現象的意思的話，「啊～~ 那種感覺的律表嘛」立刻就能夠理解的緣故而開始普及的。像是身體用力到抖動的仰臥起坐，又或者是一邊大笑著抬起臉來等的動態，透過律表上的設計簡單就能夠表現，畫面中可以看見動畫有著前進又後退的動態表現。

填寫出フリッカ晃動現象的律表的作法：
- 在 1~11 的動畫號碼之間，普通地加入向兩端堆疊的 9 張中間張。
- 動畫號碼普通是 1・2・3・4・5・6・7・8・9・10・11。
- 依據動態的喜好和必要秒數來調整律表的填寫。沒有絕對的規則。

不過，上述的作法僅是簡易的技法，原本對應動態的中間張，如果能逐張畫出倒退動作的話，動態更是自然漂亮的。

ブリッジ （ぶりっじ） 橋段音／樂曲

BRIDGE 音響用語。場景或者節目轉換的時候，讓人留下印象的短音或者音樂。橋段音／樂曲有時也會標注在 FORMAT 一覽表的最後。

プリプロ （ぶりぶろ）　　　　　　前製

PRE PRODUCTION　是日文プリプロダクション的簡寫。爲進入制作作品前的準備工作。

劇本、角色設計、分鏡、美術設定等。進入作畫作業之前的準備作業。依據當時的情況甚至包含預先錄音的作業。

フルアニメーション （ふるあにめーしょん）　全動畫

FULL ANIMATION　以每張動畫爲 1 影格或 2 影格爲基本的動畫製作方式。反義詞爲［有限動畫（リミテッドアニメーション）］＊。＊ P.214

フルショット （ふるしょっと）　　　全身鏡頭

FULL SHOT　指人物全身都在畫面內的鏡頭。也可簡寫作 FS。

ブレ （ぶれ）　　　　　　　　　　晃動

用於表現震動或者抖動的情況，數張相同的圖，但是每張以一根線條寬度的距離差異來描線繪製。比［同位描線抖動（同トレスブレ）］＊的抖動幅度更大一點。＊ P.176

フレア （ふれあ）　　　　　　　　光暈

1）透過光周邊的暈染。
2）爲了表現光的感覺，做出像是畫面上添加了明亮的有色濾鏡（パラ）般的攝影手法，在適合明亮畫面氛圍的萌系作品裡經常可以看見。

ブレス （ぶれす）　　　　　間隙／喘息

Breath　被用來指呼吸或者指間隔的意思。像是「在這裡的台詞之間預留出間隙」的指示。

【晃動現象律表】

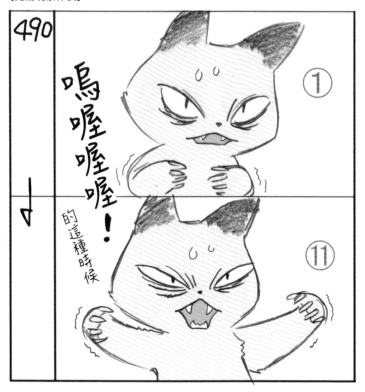

動畫的軌目指示

フレーム （Fr.） (ふれーむ)　　　鏡／畫框／影格

1) 畫面框，或者指畫著畫面框線的賽璐珞／圖層，
 或者紙張。
 各間公司所使用的鏡／畫框位置和尺寸都有差
 異，新制作公司或者頭一回參與的作品時向對方
 表示「請給我貴公司的フレーム」就可以拿到。
 標準用紙（Standard）做為100Fr，以每10~20Fr
 的間距刻度標示鏡／畫框的尺寸。
2) 數位攝影時，會把1（影）格說1Frame，因此
 建議以上下文的語意來判斷［フレーム］一詞的
 含意。

プレスコ （ぷれすこ）　　　預先錄音

PRE SCORING　プレスコアリング的省略。
爲了聲音和圖能夠準確搭配，預先錄製歌曲和台詞
後，才搭配繪製畫面的方式。反義詞是［アフレコ
（配音）］＊。＊ P.108

プロダクション （ぷろだくしょん）　　　製作

1) PRODUCTION　指作品的制作公司。
2) 也指稱作品制作的期間。如果是動畫制作的情況
 的話，則是到後製攝影結束爲止的期間。
 相關詞：［プリプロダクション（前製）］＊、［ポ
 ストプロダクション（後製）］＊。＊ P.197　＊
 P.200

プロット （ぷろっと）　　　情節

PLOT　撰寫劇本前所做的概要大綱，以條列式寫出
故事的構成要素等。
如同沒有絕對的劇本寫法一樣，情節也沒有固定的
寫作方法。

プロデューサー （ぷろでゅーさー）　　　製作人

負責從作品的企畫到完成爲止的總負責人。那麼總
負責到什麼程度呢，作品成功的話，說全是製作人
的功勞也不爲過，反之，失敗的話也必須要承擔全
部責任。也是負責選出主要制作 STAFF 和聲優的人。
業務面向較強。

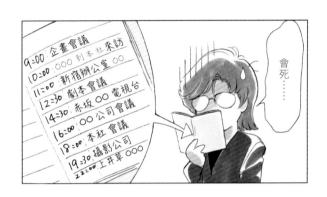

【鏡／畫框】A-1 Pictures 的鏡／畫框

1:1.78

ふ

プロポーション （ぷろぽーしょん）　　　均衡比例

指頭身比和角色全體的比例與平衡。

プロローグ （ぷろろーぐ）　　　序幕／章

PROLOGUE　指本篇之前的前導引言部分，序章。

ベタ （べた）　　　滿塗

沒有間隙遺漏的以相同顏色塗滿。

別セル （べつせる）　　　其他圖層

其他的圖層。同層（同セル）指的是相同一圖層的意思。

編集 （へんしゅう）　　　剪輯

接續或者裁剪鏡頭，將作品依照規定的長度彙整的作業，或者指那個職務名稱。

關於剪輯

　　眞人實拍電影的剪輯與動畫電影的剪輯，同樣稱作剪輯，實際卻完全不同。

　　實拍電影的剪輯是由拍攝素材剪輯構成一部電影，因此這裡的剪輯具有關鍵的影響。

　　而動畫製作在分鏡階段就已經有大致的剪輯編成，在檢查原畫的階段更是會做到至 1 影格程度的精細剪輯。因此最後階段的剪輯作業比重並不大。

望遠 （ぼうえん）　　　望遠

指使用望遠鏡頭所拍攝的畫面。在雙筒望遠鏡所看到的畫面，需要使用望遠透視來繪製。這時得畫出遠近感壓縮的畫面，但是對於經常需要意識著透視和空間的動畫師來說，要畫出壓縮沒有透視感的圖，手會出現不習慣的抵抗感，其實意外地不容易。這樣乍看有些獨特的畫面，可以一邊看著望遠鏡的景象，又或者參考望遠鏡頭拍攝的相片來嘗試繪製，也是個不錯的方法。

棒つなぎ （ぼうつなぎ）　　　毛片版

將全部的毛片（ラッシュ）＊單純依照鏡頭號碼串接的剪輯前毛片。會以這個狀態再次進行毛片檢查（ラッシュチェック）＊。相關詞：［オールラッシュ（初剪輯）］＊。＊ P.211　＊ P.211　＊.P122

ボケ背／ （ぼけはい）　　　模糊背景／
ボケ BG （ぼけびーじー）　　　模糊 BG

刻意讓輪廓外形保持不明確鮮明的背景。譬如說角色後方僅看得到些許單色的牆壁，或者不需要繪密精緻的背景美術，又或者背景中儘管有家具但進入畫面則顯得雜亂的時候，就會使用模糊背景的手法。相關詞：［BG ボケ（BG 模糊）］＊。＊ P.84

① 背景原圖：做出「模糊背景」的指示的話……

② 美術就會繪製出合適該場景的模糊背景

③ 完成畫面

ほ

ポストプロダクション（ぽすとぷろだくしょん）　後製

POST PRODUCTION　初剪輯（オールラッシュ）*
之後的作業流程。包含剪輯、音效音樂相關，與完
成後的成品商品化作業等。*.P122

ボード（ぼーど）　樣板

［美術ボード（美術背景樣板）］*的簡寫。* P.192

ボード合わせ（ぼーどあわせ）　參照美術背景樣板

當必要的場景需要參照背景（背景合わせ）來決定
上色的顏色時，因爲手邊還沒有正式美術背景的緣
故，暫時以美術背景樣板（美術ボード）替代來對照。

ボールド（ぼーるど）　場記板

BOLD　拍板。各卡的一開始預先寫著待塡入鏡頭號
碼、秒數等文字的模板。與實寫電影的拍板相同。

ほ

本（ほん）　（劇）本

指劇本。

本撮（ほんさつ）　正攝

正式攝影的簡寫。

ポン寄り（ぽんより）　推鏡

單純以相同鏡頭角度，將攝影機推近被攝物的畫
面。像是「前一卡之後的推鏡」等這樣的指示。關鍵
在於鏡頭靠近，絕不是 Zoom Up 放大的畫面。單
純只是前一卡畫面的放大作畫的話，畫面會因爲沒
有推近漸變的過程而看起來跳動。爲了避免這種情
況，需要繪製出彷彿是鏡頭推近被攝物的畫面。

步幅（ほはば）　步距

日本人日常在室外移動時，步距約在 1.5~2 個鞋子
長度左右。慢慢走的老年人步距約在 1 個鞋子長度
左右。不過身高高的外國人大步走路時，步距約有
4 個鞋子長度左右。因此長腿的動畫角色帥氣信步
往前時，步距就必須要有 2~3 個鞋子長度。

日本人日常的走路像是這種
感覺。（參考實際拍攝普通
走路的影像所繪製的，絲毫
沒有故作帥氣，是極度自然
的姿態。）

普通的移動＝1.5 個鞋子長度　　稍快的走路＝2 個鞋子長度　　普通的走路＝1.5 個鞋子長度

ま

まき直し （まきなおし） 　　　　重新委託

制作進行用語。指將從原畫處取回的卡，重新委託
給其他原畫的意思。

マスク （ますく） 　　　　遮色片

MASK　合成圖像時，認爲有必要就可以做遮色片。
只是數位攝影的作業環境下，已經不會需要在作畫
和上色階段做遮色片了。
關於想要營造畫面所需的必要素材，記得要先與攝
影人員商量。

マスターカット （ますたーかっと） 　　　　主鏡頭

MASTER CUT　做爲整個場景位置關係基準的卡。
爲構圖（Layout）的基本，鏡頭稍稍有一點距離能
夠看見場景整體的圖。順序上主鏡頭優先構圖後，
前後的卡再依據主鏡頭的資訊繪製提出。相反地，
在主鏡頭資訊還未確定前，卽使前後的卡提出了，
基於資訊可能不統一的原因，演出或者作監也無法
進行構圖檢查。這一點需要注意。

マスモニ （ますもに） 　　　　主顯示器

日文マスターモニター的簡寫。做爲顏色基準的高規
格螢幕。使用的頻率不高。

【遮色片】

素材 1：背景・人物

＋

素材 2：
BOOK 前景・拉麵

遮色片

ま

這樣就完成了。

好想吃拉麵啊

完成畫面

【主鏡頭】

這個場景中 C-73（第 73 卡）就是主鏡頭。

鏡頭	畫　面	內　容	台　詞	秒　數
73		客廳的沙發 少佐站在 地板上	間隙（1+0） 大和： 「自己 　一個人去 　的話呢？」	
↓		少佐 忽地浮了 起來		
↓		停在大和的 臉前 略略後靠的大和		4+0
74	背景深處模糊	眉頭逐漸皺起 大和角色視角 靜止	少佐： 「……」	2+0
75		（一如往常） 採取反抗姿 態的大和	大和： 「怎麼樣」	2+12

（8+12）

マルチ（まるち）　　多層攝影

指利用多層攝影機（Multiplane Camera）拍攝的畫
面效果。爲了做出鏡頭前和遠處的距離感，多數會
將鏡頭前的物件加入焦點模糊（ピンボケ）的攝影效
果。

將鏡頭前方角色以多層攝影方式處理的範例

畫面深處 BOOK 前景（樹）以複數多層攝影方式處理的範例。

BOOK 素材

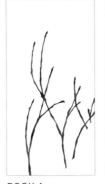

BOOK-A　　　　BOOK-B　　　　BOOK-C　　　　BOOK-D　　　　BOOK A+B+C+D

ま

回り込み （まわりこみ） 　　　　　　　　　環繞鏡頭／弧形運動攝影

運鏡的一種。角色不移動，在原地做表演。做出環繞著角色的鏡頭運鏡，同時拖動美術背景。

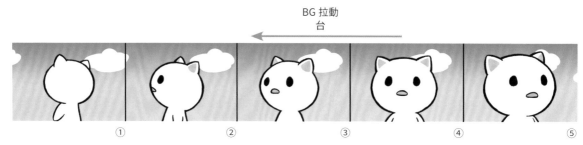

BG 拉動
台

① 　　② 　　③ 　　④ 　　⑤

見た目 （みため） 　　　　　　　　　角色視角

需要的是從角色視點看出去的畫面的時候，則指示「繪製 A 角色視角的圖」。

鏡頭	畫面
526	
527	
528	

C-528 的貓咪是 C-527 的少年角色視角看到的畫面。

明度低 　　　　　　　　　　　　　　　　明度高

【明度】轉換為灰階，愈接近白色的明度愈高。

密着 （みっちゃく） 　　　　　　　　　密著／複合滑推

密著多層攝影（密著マルチ）、密著滑推（密著スライド）的簡寫。
不需用手法較複雜且花時間的多層攝影鏡頭來拍攝，為了可以表現立體感所設計出的擬似多層次攝影手法。範例：BG 和角色圖層之外，另外設置 2 層 BOOK 前景。將 BOOK 向左右兩側滑推（スライド）同時鏡頭一邊向角色圖層 T.U，便可以呈現彷彿是沒有失焦物件的多層次攝影風的畫面。
數位後製攝影環境下，多層攝影鏡頭也好，密著也好，所需作業時間沒有太大的差別，只要採用合適的手法即可。

ミディアムショット （みでぃあむしょっと） 　　中景鏡頭

MEDIUM SHOT　或者稱ミディアムサイズ／ MEDIUM SIZE。
比起全身鏡更靠近的鏡頭。被攝物腰部以上左右的部分入鏡雖是一般的標準，不過，定義的範圍寬廣。沒有特定絕對的尺寸。有時也簡寫作［MS］。

ムービングホールド （むーびんぐほーるど） 　　抑制動作

指極細微動作的意思。Moving（動作） Hold（抑制）的意思。
1）大動態的動作結束時，做為餘韻般地細微動態。
2）像是動畫「睡美人」中大量採用的，接在女主角輕微動作之後，裙子因受到牽動般地產生的細微動態堆疊。角色本體多半也會有些微的動作。
3）為了避免畫面像是完全停滯般的感受時使用。

明度 （めいど） 　　　　　　　　　　　（明度）

顏色的明亮程度的尺度。愈接近白色，明度愈高。

み

メインキャラ （めいんきゃら）　　主要角色

為日文「メインキャラクター」的簡寫。指的就是主要
的出場角色。

メインスタッフ （めいんすたっふ）　主要工作人員

一般指導演、演出、角色設計師、作畫監督、美術
監督、攝影監督、色彩設定等工作人員。

メインタイトル （めいんたいとる）　　主標題

作品的主要標題。相關語為［サブタイトル（副標
題）］＊。＊ P.151

目線 （めせん）　　　　　　　　　　視線

這邊的用法是指「眼睛正在看的方向」。真人實拍的
情況下，當兩個人互看時，不可能會發生視線沒有
交會的情況，但是在動畫中，則必須用畫的畫出「看
似彼此望著對方」這樣的圖，這時候只要有一條線沒
畫對，就可能會出現視線沒對上的情形。在影像中，
視線可是非常重要的。

【視線】

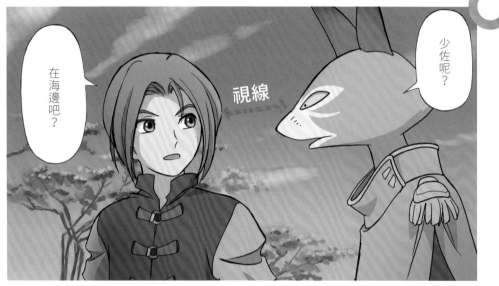

め

メタモルフォーゼ（めたもるふぉーぜ）　　變形

METAMORPHOSE　變化形態的意思。像是神燈精靈從神燈裡現身等等，以花俏的形式產生變化就稱作變形。

魔法少女的變身場面也包含在內。變形可以說是手繪動畫的奧妙之一。

變形看起來與［モーフィング（形變／MORPHING）］*有些相似，但是兩者在思維上是全然不同的。* P.208

目パチ (めぱち)　　　　　　　　眨眼

眨眼睛動的動作。

各種類型的眨眼

① 開眼

② 中間張
　 中間眼

③ 閉眼

目盛 PAN (めもりぱん)　　　　刻度指示 PAN

不同於一般的 PAN，在使用特殊運鏡的 PAN 時，會像這樣：「請以刻度指示 PAN 進行」的方式來指定。

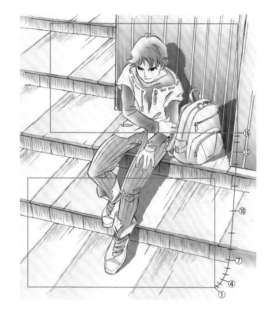

メンディングテープ (めんでぃんぐてーぷ)　隱形膠帶

MENDING TAPE　比起透明膠帶，隱形膠帶比較沒有彈性，因此貼在動畫紙上時，也就比較不會產生皺摺，此外，膠帶表面還可以使用鉛筆，非常的方便。不過缺點就是很容易裂開。

模写 (もしゃ)　　　　　　　　臨摹

爲了掌握他人繪圖的技法、構造或用意，而努力推測並嘗試逐步去理解的繪圖練習。重要。

モーションブラー (もーしょんぶらー)　動態模糊

MOTION BLUR

1）將畫面處理成像是以底片拍攝迅速動態時所產生的晃動感、流動感。

2）以相機來說明的話，就像是拍攝時快門速度過慢所產生的手震畫面。又或是拍攝對象動作過快所產生的畫面。

【動態模糊】

原來的圖

動態模糊。動作場景不時的會有這樣的圖出現。

も

モノクロ （ものくろ） 黑白

MONOCHROME　モノクローム的簡寫。指黑白（含灰色）的物體或畫面。

モノトーン （ものとーん） 單色調

使用單一顏色的深淺或明暗所做的表現或畫面。

黑白　　　單色調　　　彩色

モノローグ （ものろーぐ） 獨白

MONOLOGUE　指內心的口白。嘴形不動。在動畫中為了能讓觀眾了解這是獨白場景，大多會以看得到嘴巴的畫面當作開頭。會在分鏡與律表寫上［MO］來指定。與［OFF 台詞］*是不同的。* P.94

モーフィング （もーふぃんぐ） 形變

MORPHING　以電腦將圖像做自動形變的意思。用這樣的工具能夠以極為流暢的方式從狗形變到貓。不過，因為純粹是藉由中間影格做單純形狀銜接，形變中並沒有動態演技表現，或者特別的節奏。與手繪的［メタモルフォーゼ（變形）］*依據情境目的區別使用的話非常的便利。* P.206

モブシーン （もぶしーん） 群景

群衆場景。

も

【獨白】

……下一個動作該怎麼做來著……

山送り（やまおくり）　曲線遞送

指煙霧、旗幟、波浪等曲折起伏的動態，以合理的方式表現的手法。原畫上會做［リピート（重複）］*的指示。* P.213

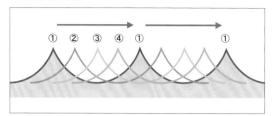

第一　海浪　原理就是這樣。簡單！

實際卻是像這樣，有點複雜。

第二　繚繞的煙

第三　爆炸的煙

將團塊狀的煙霧做曲線遞送。這裡的原理也是如此簡單！

實際是這樣，現實可沒那麼簡單！

や

指パラ（ゆびぱら）　手指翻閱／啪啦

使用像是啪啦啪啦手翻書般的方式來確認動態。這個手法和作業階段極為重要。希望動畫學校能將此列為必修科目。請參照［パタパタ（啪噠啪噠（翻閱聲））］*一詞的說明。* P.188

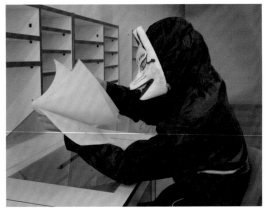

揺り戻し（ゆりもどし）　返動張

指畫在看得到的鏡／畫框範圍之外的動態的圖。動態較快的緣故，原畫先以草稿的形式描繪的話，由接著的中間張動畫來繪製完成也是可以的。

［返動張（揺り戻し）］這個用語目前在業界還不是全部都通用的說法，就算說了「要記得加入返動張喔」多半還是無法順利傳達意思。作畫監督希望請原畫加入這個動作的話，可以添加草稿來說明或者做「像是這種感覺的動態：稍微超過後返回，記得加入比較大的晃動」的指示。對動畫師來說是非常重要的動態之一。就算不知道這個用語，只要指示出「這種感覺的動態」，原畫師沒有不理解的。

横位置（よこいち）　橫向位置

單純角色橫列在其中的畫面。能夠構築出容易理解位置關係，和容易看的畫面。

不需要仰角、俯瞰或過位鏡頭等的畫面，當只要很普通的畫面時，指示「這個鏡頭使用橫向位置」即可。

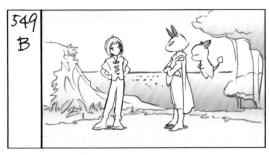

簡單明瞭清爽的橫向位置畫面。

予備動作（よびどうさ）　預備動作

做出目的動作之前的預備動作。也稱作預先動作。其實當年應該自海外直接引用這個稱呼叫アンチ（Antic〔Anticipation〕）的，只是已經晚了 50 年左右了。

跨步飛奔之前一瞬間身體重心會略為下沉的動作就是預備動作。大動作之前，會有大的預備動作，小幅動作之前，預備動作則小。對動畫師來說，是非常重要的動態之一。

請參照［リアクション（反應）］*的相關說明。* P.211

【典型的預備動作的例子】

③　② 這裡是預備動作　①

關於返動張

返動張（揺り戻し）在動畫《白蛇傳》中大量地使用。法海和尚在空中與白蛇精戰鬥等段落之中，法海的手激烈的劈下之時，手的動態稍微超過一點後返回，到最後完全停止之前，使用了三張一格拍攝的動畫。表現了具有「啪！」的衝擊性停止效果。

摘錄自大塚康生先生的談話

よ

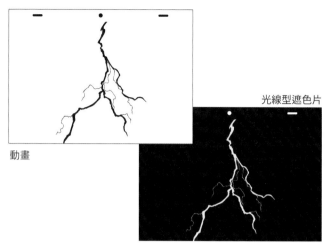

光線型遮色片

動畫

ラッシュ（らっしゅ）　　　　　　　毛片

為ラッシュフィルム（Rush Film）的簡寫。將攝影結束後的卡，無關卡號順序，單純接在一起的影像版本。一開始的場記板畫面（ボールド）還留著，也還沒有配音配樂。

ラッシュチェック（らっしゅちえっく）　毛片檢查

RUSH CHECK　指檢視毛片的畫面，是否有錯誤和問題。
長篇系列等作業時間長的作品，會在每週固定一天設置毛片檢查的時間，依序確認每週完成份量的影像。毛片檢查原則上現場全員都會參加，各自確認負責的部分。相關詞：［オールラッシュ（初剪輯）］＊［棒つなぎ（毛片版）］＊［リテイク出し（修正提出［會議]）］＊。＊P..122　＊P.199　＊P.211

ラフ（らふ）　　　　　　　　　　　草稿

可以與［アタリ（粗略畫稿）］＊一詞做相同理解。草稿雖然也有下書き（底圖）＊的涵義。但對動畫師而言，比起底圖，草稿是更大概粗略的圖的感覺。＊P.106　＊P.153

ラフ原（らふげん）　　　　　　　草稿原畫

以簡略的線條繪製大概的動態走向程度的原畫。

ランダムブレ（らんだむぶれ）　　　隨機晃動

隨機性晃動的動態繪圖的意思，雖說是隨機，但是有其方式。請先確認被要求的是哪一種隨機晃動後，再進行作業。

リアクション（りあくしょん）　　　　反應

REACTION　反作用、反動的意思。212 頁中有詳細說明。

リスマスク透過光（りすますくとうかこう）　光線型透過光

像是細線般地透過光。例＝遠方的閃電。
日文語源是由於攝影台時代是以リスフィルム（Lith film）來做這種細線遮色片。不單是光線型遮色片，遮色片外形由作畫繪製，由上色部門完成是基本作法。通常電視系列動畫的攝影作業日程只有三天左右，因此請務必將素材整理好後再交付給攝影人員。

リップシンク（りっぷしんぐ）　　　口形配合

LIP SYNCH　指配合已經錄好的對白口形，繪製唇部口形的動態的方式。日本動畫作品中的歌曲場景多使用這種方式。

リップシンクロ（りっぷしんくろ）　　口形同步

LIP SYNCHRON　與口形配合（リップシンク）做為相同意義使用。

リテイク（りていく）　　　　　　重製修正

RETAKE　也可寫做リテーク。指重新製作，重新繪製的意思。

重修！

哎呀啊！

↑ 的感覺

リテイク出し（りていくだし）　修正提出（會議）

指觀看毛片（ラッシュ）檢視畫面有沒有問題（的會議）。
出席此會議的會有：作監、原畫、動畫、上色、背景美術、攝影等各專業負責者。
不在制作公司的動畫師不太有機會參加這樣的會議，不過主動表示希望參與的話，是有機會可以參加的，無論如何也應該要想辦法親身參與幾回。沒有參與過修正提出會議的話，可以說是不會理解在影像產業製作影像是怎麼一回事的。

ら

リテイク表 （りていくひょう） 　　　　　重製表

指列著需修正鏡頭的一覽表。對制作進行而言，是否能夠在早期階段彙整出重製表意味著製作整體的勝敗。因為如果一不小心慢慢吞吞疏於掌握需要重製鏡頭的情況的話，很可能會趕不上最終的完成品交件期限。

リテイク指示票 （りていくしじひょう） 　　　修正指示票

指貼在鏡頭素材袋（カット袋）上，並寫著修正資訊內容的傳票。

小島日和－厝邊隔壁來逗陣　　6 話

c-176

®原因 Ａ圖層服裝花紋模樣不同➡動畫檢查

動畫完畢 Ａ①〜 A16 END 全新作

【修正指示票】

關於反應（リアクション／ REACTION）的誤用

反應的意涵指的是對於作用或者什麼原因的回應和反作用。

搞笑節目中藝人所說的「這什麼奇怪的反應啊」的反應就是這個。

若是將此做為［預備動作］和［壓縮（つぶし）］的意義來使用的話，明顯的就是誤用了。

據大塚康生先生所說，這樣的誤用在東映長篇動畫時代時其實並不存在。

但是現在許多動畫師將［反應（リアクション）］當作［壓縮（つぶし）］的意義在理解和使用。可以想見很可能是在某個時刻，由某個人開始了這樣的誤用後而擴大的。為什麼會出現那樣的誤用呢，就是個謎了。

那麼，我們就來考證一下現今被動畫師們誤用的反應（リアクション）一詞，原來應該是什麼定義呢。

誤用實例 1：［壓縮（SQUASH ／スクワッシュ）］

像是「咦，怎麼了？」的感覺而轉身的時候，多半會在轉身的動態中，加入輕微壓縮變形的圖。將此壓縮變形的圖，在部分情形下說成是一種反應雖然是有可能的，但精確來說的話，是比較接近［伸展與壓縮（ストレッチ＆スクワッシュ）］中的壓縮（SQUASH ／スクワッシュ）。日語稱作：［つぶし］。

因此，這種類型的表現比較適合稱作［壓縮（つぶし）］，而不是反應（リアクション）。

誤用實例 2：［TAKE（テイク）］

以全身表現出嚇一跳般的大動作的話，會在大幅向上伸展身體之前，先加入沉墜般的曲體或者蹲低的動作圖。雖然部分情況下將此蹲低曲體的圖稱作反應（リアクション）的情形。不過這一串連續的動作，其實有其名稱，叫做：TAKE（テイク）。這個詞在現在的日本完全不被使用的緣故，以下為引用「動畫基礎技法 285 頁」*的說明。

TAKE 是指從預先動作起到重點動作（啊！般被嚇到的姿態），到最後動作靜止的一連串動態。

1‧驚訝前的圖

2‧將向下沉墜般的圖稱作［DOWN ／ダウン］，預先動作。

3‧大吃一驚，整體最大限度向上延伸的圖稱作［UP ／アップ］，這個則是此連續動作的重點（ACCENT ／アクセント）。

4‧靜止動作的圖。（引用到此為止）

TAKE（テイク）的基本模式如上面所寫的那樣。日本在這種情況下有時會將沉墜般的圖的這一張稱作為反應（リアクション），但其實應該稱作為TAKE（テイク），雖說如此，日本業界也很難從現在起重新將這裡的表現稱作 TAKE（テイク）。

然而，至少在此這種形式的表現，希望能以沉墜圖（沈み込んだ絵）來稱呼。

誤用實例 3：［Antic（Anticpation）アンチ］

最被廣泛誤用的應該是這個例子，也就是預備動作。有目的的動作前準備性的動作。也稱作預先動作。

奔跑之前身體一瞬間會蹲低沉墜的動態，指的就是這個。其實可以直接稱此為［預備動作］

り

リピート（りぴーと） 重複

REPEAT 指重複相同動態的意思。相關詞：［山送り／（曲線遞送）］＊。＊P.209

水滴的重複

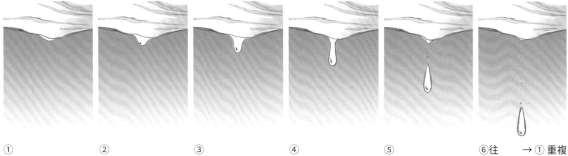

① ② ③ ④ ⑤ ⑥往 →① 重複

り

リマスター版（りますたーばん） 數位修復版

指將底片時代的作品重新數位化後的藍光等版本。
- 底片因年代久遠造成的褪色，回復爲拍攝當時鮮豔的顏色。
- 修復底片的傷痕和雜訊，重現清晰的畫面。
- 消除賽璐珞上的雜質與髒污。（手工作業無可避免都會出現的情況）
等的數位修復方式。

リミテッド アニメーション （りみてっどあにめーしょん）　　有限動畫

LIMITED（有限的）ANIMATION
指第二次世界大戰後美國以其發達的動畫技術爲基礎，電視版動畫爲目的，藉由各種動畫技法進而減少總張數的動畫作品。也包含指腳和身體，臉部位分別繪製的這樣製作方式。反義詞［フルアニメーション（全動畫）］＊。＊ P.197

流 PAN （りゅうぱん）　　流線 PAN

將流線 BG 做 Follow（跟隨拍攝）的畫面的意思。也可稱作［Flash PAN（フラッシュ PAN）］。

レイアウト （れいあうと）　　構圖

Layout。也寫做［Ｌ／Ｏ］。指以分鏡爲基礎所繪製的畫面設計圖。計算和設計做爲舞台的美術背景、角色的走位、運鏡等。也多兼做爲背景原圖。

レイアウト撮 （れいあうとさつ）　　構圖攝影

在要進入配音（アフレコ）階段時，最終畫面還沒有完成的情況，只好先使用構圖攝影（レイアウト撮）做爲畫面進行配音的非常手段。

【流線 PAN】

【Layout】

り

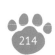

レイアウト用紙 (れいあうとようし) Layout 用紙

爲設計畫面，上面印刷著標準畫／鏡框的專用紙。
各間公司都有專屬的 Layout 用紙。在本書的附錄中
有收錄 Layout 用紙，請放大影印爲 A4 Size 來使用。

レイヤー (れいやー) 圖層

LAYER 「層」的意思。類比製作的環境則是賽璐珞
片圖層。BG 和 BOOK 前景都各別計算作一個圖層。

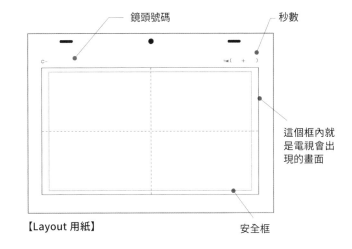

鏡頭號碼 秒數

這個框內就是電視會出現的畫面

【Layout 用紙】 安全框

【圖層】

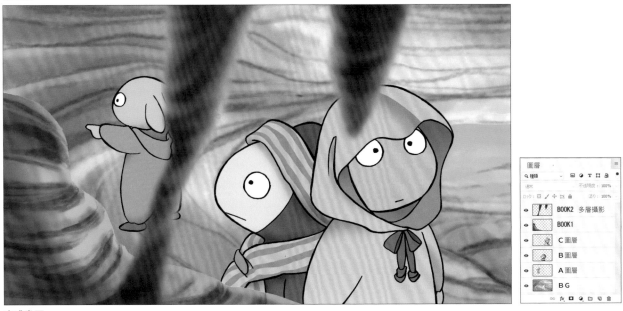

完成畫面

BOOK2 多層攝影
BOOK1
C 圖層
B 圖層
A 圖層
BG

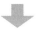

實際上，是由個別不同的圖層所構成的畫面。

れ

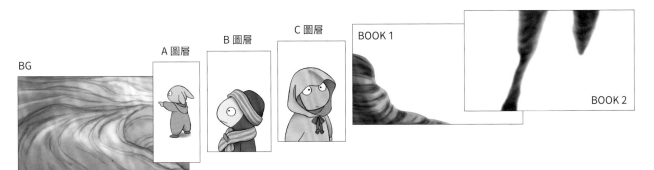

BG
A 圖層
B 圖層
C 圖層
BOOK 1
BOOK 2

レイヤー T.U ／ (れいやーてぃーゆー)　圖層 T.U ／
レイヤー T.B ／ (れいやーてぃーびー)　圖層 T.B

不是畫面整體，而是個別圖層（賽璐珞片）做 T.U 的緣故，稱作「圖層 T.U」

含括範圍很廣的原因，在此舉幾個例子來說明：
1）光學處理（オプチカル）般，只將特定的圖層（背景、各圖層）做 T.U 作業。
2）圖層（賽璐珞片）和背景，各圖層都施以不同的 T.U。
3）譬如背景一邊 T.B，角色一邊 Zoom Up 等，在攝影台無法進行的處理。

律表中明確寫出哪個圖層（レイヤー）［圖層（賽璐珞／セル）、背景］做 T.U 作業。

圖層（レイヤー）T.U 作畫的例子
1）飛行車飛到面前的鏡頭的情況。先畫一張飛行車的單張靜止圖，指定畫面內的尺寸（開始位置和最終位置）和攝影後製處理。
2）角色飛奔到畫面前的鏡頭的情況。先畫出原地跑步的作畫（與 Follow 同樣的畫法），同樣地以攝影處理讓角色看起來像是往前飛奔而來。

有效地使用的話，可以省下時間和預算。但是，汽車等有長度深度的物件，以此方法將車子在畫面中拉近到畫面前的話，車子外形的透視和深度完全不會改變的緣故，會出現很強烈的不協調感這點需要注意。

【圖層 T.U】

> 圖層 T.U 驗證的作畫例子 ①

開至近前的汽車（實際以固定式攝影機，拍攝開至近前的汽車的照片）

①

②

③

車子有其長度的緣故，隨著距離開到近前時，車體的透視感也會變得強烈。

圖層 T.U（圖①的車子複製放大）的話，不符合畫面的透視。

れ

圖層 T.U 驗證的作畫例子 ②

往鏡頭飛奔而來的人的話呢？（以固定式攝影機，拍攝一邊舞蹈一邊近前來的眞人）

①　②

因爲人類身體深度厚度不明顯，所以沒有顯著的透視變化。

圖層 T.U（圖①的眞人複製放大）後，可看出著地腳和地面的陰影與畫面透視不搭。但除此以外，沒有非常明顯的違和感。

圖層 T.U 驗證的作畫例子 ③

人形角色的圖層 T.U，在電視版作品中，對動畫製作的省力化是很有效的。（看不到地面的鏡頭的話，則更加安全）

れ

レタス (れたす) RETAS

RETAS STUDIO 的簡寫。在 2008 年 12 月發售的賽璐珞（2D）動畫製作軟體。當提到［レタス］時多半會理解爲［上色（仕上）軟體］，儘管沒有什麼問題，不過實際上這套套裝軟體之中也包含了名爲［STYLOS］的作畫軟體。

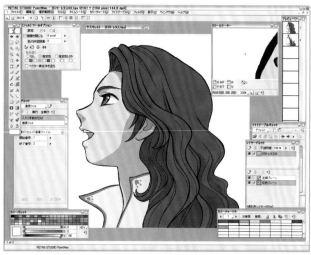

RETAS STUDIO 的畫面

レンダリング (れんだりんぐ) 輸出／算圖／渲染

RENDERING 將最終稿、最終圖像完成的意思。

一般在後製攝影提到的 RENDERING 則是「輸出」的意思。攝影後使用其他電腦進行 RENDERING 輸出，一邊則使用另一台電腦同時進行下一卡的攝影作業。

RENDERING 輸出所花的時間全仰賴電腦的效能的緣故，攝影公司會將攝影部門所有的電腦以 LAN 區域網路連結，將目前沒在作業的電腦和算圖專用機總動員起來進行 RENDERING 輸出作業。

ロケハン (ろけはん) 勘景

LOCATION HUNTING 日文爲ロケーション・ハンティング的縮寫。

在動畫製作來說，是指到可能會出現在動畫美術中的現地去取景和收集資料。

【勘景】

露光／露出 (ろこう／ろしゅつ) 曝光

CAMERA（攝影）用語。

ローテーション表 (ろーてーしょんひょう) 輪班表

電視系列動畫一般會有 5~7 個班的原畫班，每班以一週的間隔時間差進入制作。

如此完成每週 30 分鐘一集的動畫節目內容。然而，如果突然被電視局要求「我們做個上下篇各一小時的暑假特別節目吧」的話，輪班表就會逐漸崩壞化的緣故，制作進行就頭大了。

れ

【輪班表】

●「小島日和－厝邊隔壁來逗陣」輪班表

集數	劇本	分鏡	演出	作監	作曲	動檢	上色	背景	制作進行
1	一橋	青山	青山	神村	高円寺動畫	鈴木	SAKANA	武藏	笹山
2	一橋	青山	青山	神村	中野製作	谷	SAKANA	武藏	高橋
3	一橋	里中	岸	神村	Free班A	鈴木	SAKANA	所澤	大野
4	中木	渡辺	渡辺	高峰	大阪動畫	谷	大阪動畫	所澤	佐竹
5	南	大海	青山	保村	社內班	鈴木	社內班	武藏	鳥羽
6	坂本	岸	三田	神村	Free班B	谷	SAKANA	武藏	笹山
7	坂本	里中	里中	保村	高円寺動畫	鈴木	SAKANA	所澤	高橋
8	一橋	岸	岸	佐佐木	中野製作	谷	SAKANA	武藏	大野

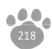

ロトスコープ（ろとすこーぷ）　　　眞人轉描

ROTOSCOPE　指將人的動作以實拍方式攝影下來再轉描的手法來繪製動態。有時會使用完全依照角色扮相的演員所演出的片段直接轉繪線稿的手法，也有只截取關鍵動作，再自行創作延伸，讓人幾乎看不出來有使用轉描的作法。

ローリング（ろーりんぐ）　　　捲動／輪翻

ROLLING
1) 以（賽璐珞）圖層做滑推（スライド）來表現幅度較小或者較窄的反覆運動。
　　例如：機器人在滯空狀態時，就使用這樣的運鏡。
2) 單手用手指在每個指縫間輕輕夾住一張動畫紙，共 4 張。
　　第 1 張放在最下方，從最下方的畫稿開始，依順序向下翻動來確認畫稿動態的方法。熟練的話，兩手可以流暢地輪翻（ローリング）8 張畫稿。能熟練使用這個手法的多數是動畫檢查，不過卻不一定知道［輪翻（ローリング）］這個稱呼。

ロングショット（ろんぐしょっと）　　　遠景

LONG SHOT　指與被攝物以較遠的距離拍攝的鏡頭。被拍攝的人物在畫面中顯得較小。

【捲動（輪翻）】①

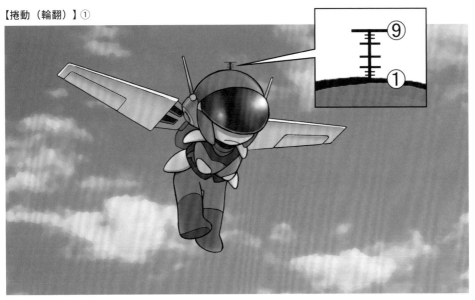

機器人滯空狀態

【輪翻（捲動）】②

ワイプ（わいぶ）　　　　　　　　劃接

WIPE　轉換場景的手法。下一個畫面以插入現在的畫面的形式來轉換畫面。

和圈出（アイリスアウト）*或圈入（アイリスイン）的差異在於，圈出或圈入轉場會轉換成全單色畫面。

* P.104

割り振り表（わりふりひょう）　　　分配表

指將哪些原畫分配給哪些人負責的一覽表。

【劃接】

わ

第6章

附錄

●實用資料集

影印出來就能直接使用的業界標準範本

・律表

・分鏡用紙

・Layout 用紙

・合成傳票

・修正指示票

●英語動畫合作用語集

實用資料集

無版權限制
影印出來就能直接使用的業界標準範本

● 律表　　　　　　　　　　　　　　　　　　　　　　將律表放大至 A3 或 B4 使用

作　品　名	集	CUT	TIME	原　畫	律　表
			＋		／

MEMO

影印時約放大 154%（現爲原尺寸的 65%）

● **分鏡用紙**　　　　　　　　　　　　　　　　　　　　　　將分鏡用紙放大至 A4 使用

NO. _____

鏡 頭	畫　　　面	內　容	台　詞	秒 數

（　　　　　　　）

影印時約放大 142%（現爲原尺寸的 70%）

● **Layout 用紙** 　　　　　　　　　　　　　　　　將 Layout 用紙放大至 A4 使用

影印時約放大 142%（現爲原尺寸的 70%）

● **合成傳票**

合成傳票　C—			
合成・親　＋	合成・子	＝	動畫號碼
＋		＝	
＋		＝	
＋		＝	
＋		＝	
＋		＝	
＋		＝	
＋		＝	
＋		＝	
＋		＝	
＋		＝	
＋		＝	
＋		＝	
＋		＝	
＋		＝	
＋		＝	

影印時約放大 200%
（現爲原尺寸的 50%）

● **修正指示票**

影印時約放大 134%（現爲原尺寸的 75%）

英語動畫合作用語集

● 這個用語集是爲了讓已經瞭解動畫用語的人，可以在與海外的公司合作時方便查詢對應的英文。因此，除了非常必要的用語之外，其他會如下列的範例所示，不會特別說明用語所代表的意思。

英文用語	日本動畫業界的說法（與用語說明）
X-DISS	日詞 O.L　中詞 疊影

● 這個用語集是專爲動畫師製作，因此沒有收錄其他職業的專門用語。
● 作畫以手繪爲主，後續作業以電腦來處理的制作流程爲基本，不過現在仍然會使用底片時期的用語也會列出。
● 動畫用語的解釋上以動畫制作現場的定義來說明。此外，同一個用語在不同職業時的意義和名詞源由的說明等，請恕在此省略。
● 因不同公司和作品出現不同定義，則會統整各論點後一併列入。
● 日文以日本國內動畫制作現場實際使用的日文稱呼爲主，「日文說明」中的出現英文沒有其英文規則性。

英文用語	日本動畫業界的說法（與用語說明）
1x's	日詞 1 コマ打ち　中詞 逐格拍攝 →實際上會使用 on 1x's。
Accent（ACC）	日詞 アクセント →感情或台詞的強調。
ACT	日詞 アクト　中詞 幕 →像是第一幕或是第二幕這樣的用法，與日本的 A part、B part 意思相同。
Action	→分鏡的演出說明（演技）。
Action Cut	日詞 アクションカット　中詞 接續動作鏡頭 →與 Hook up 意思相同。
Action（Act）	日詞 アクション　中詞 動作
AD（Animation Director）	日詞 作画監督　中詞 作畫監督
Adaptation	日詞 アダプテーション　中詞 改編、改寫 →活用既有的原作內容。
Adlib	日詞 アドリブ　中詞 即興
ADR	→①台詞錄製時程表上若有註明「ADR」，指錄製追加對白的意思。additional dialogue recording。 →② 日詞 アフレコ　中詞 配音。英文不常聽到 After Recording 這樣的說法。
ADS（Angled downward shot）	日詞 フカン　中詞 俯瞰
Aerial view	→從空中往下看的俯瞰畫面。
Air brush／Air Brush Effects	日詞 ブラシ　中詞 噴槍效果
Airing footage	日詞 放送尺数　中詞 播放長度
Angle	日詞 アングル　中詞 視角
Angle shot	→以極端（特殊）角度拍攝的畫面。
Anim. Reference	日詞 アニメーション参考　中詞 動畫參考 （anim. 是 animation 的簡寫）
Animate	日詞 作画する　中詞 作畫
Animation	日詞 アニメーション　中詞 動畫
Animation BG	日詞 背景動画　中詞 背景動畫
Animation Cycle	日詞 リピート、くり返し　中詞 重複
Animation Director	日詞 作画監督　中詞 作畫監督
Animation Level	→① 日詞 セル重ねの層　中詞 賽璐珞／圖層順序 →② 日詞 アニメーションの水準　中詞 動畫的水準

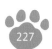

英文用語	日本動畫業界的說法（與用語說明）
Animation(,Key)	日詞 原画　中詞 原畫
Animator	日詞 アニメーター　中詞 動畫師
Answer Print	日詞 ゼロ号／０号　中詞 零號
Antic back	→向後的預備動作。
Antic into 〜	→從預備動作到〜的動作。
Antic（Anticipation）	日詞 予備動作　中詞 預備動作
Arc	日詞 弧／アーク　中詞 動態的軌道
Art Director	日詞 美術監督　中詞 美術監督
Art Review	日詞 デザインチェック　中詞 設計檢查
As Panel	→參照分鏡圖。
Back Light	日詞 透過光　中詞 透過光
Background Music	→ BGM、背景音樂。
Background（BG）	日詞 BG、背景　中詞 美術背景、背景
Backward Take	日詞 逆撮、消し込み　中詞 逆拍攝、消去
Beat	→① 日詞 節拍子　中詞 節拍 →② 日詞 （ほんの少しの）間　中詞 （短暫的）間隔
Beginning of Sc.	日詞 カット頭　中詞 鏡頭的一開頭
BG	日詞 背景　中詞 背景
BG Key	→① 製作時實際使用的實物背景原圖。 →② 日詞 美術ボード　中詞 美術背景樣板 「製作背景時做為依據的圖」或是「範例」的意思，統稱 「美術背景樣板」就可以了。
BG soft focus	→背景略微失焦。
BG Supervisor	日詞 背景監修　中詞 美術監督＝ Art director
Black Lines	日詞 実線　中詞 實線
Blank	日詞 カラセル　中詞 空圖層
Blink（BLKS）	日詞 目パチ　中詞 眨眼
Blur	日詞 モーションブラー、ぼやけ　中詞 動態模糊、朦朧不清楚
Board	日詞 絵コンテ　中詞 分鏡 → Storyboard 簡寫的 board 指的是分鏡。
Bottom Light	日詞 透過光　中詞 透過光
Bottom Peg	日詞 下タップ　中詞 下方定位尺

英文用語	日本動畫業界的說法（與用語說明）
Bounce truck in	日詞 ポン寄り　中詞 推鏡
Break Down	日詞 中割　中詞 中間張
Bridge	日詞 ブリッジ　中詞 橋段音／樂曲 →場景轉換時使用的短音樂。或是指口形的連接方式。
Buckground（BG）	日詞 BG、背景　中詞 美術背景、背景
Bug Eyes	→驚訝到眼睛都凸出來。
Bust Shot（B.S.）	日詞 バストショット　中詞 胸上特寫 →日本使用的攝影用語，英語沒有這個說法。
Camera Angle	日詞 カメラアングル　中詞 拍攝角度
Camera follows ～	日詞 フォロー　中詞 跟隨拍攝 →攝影機跟著～一起移動，也就是日文用語裡的「Follow」， 　可參照本書 p.89 裡解說的「Follow」。
Camera shake	日詞 画面動　中詞 畫面晃動
Camera work	日詞 カメラワーク　中詞 運鏡
Cartoon	→①日本在「動畫」（animation）成為普遍的用語之前，一段時期曾經使用「漫畫」（manga）這個說法。在國外的話，「卡通」（Cartoon）一詞也是相同的，對一般人而言，比起「動畫」這個詞，「卡通」其實更親切。現在會使用「Cartoony」（卡通化、像是卡通一般的）這個說法來指（即使在漫畫中）［漫畫風格的（動畫）］，［漫畫風格的（表現）］的意思。 →②Cartoon 本來是「漫畫」（manga）的意思，「動畫」（animation）也習慣稱作為「卡通」（Cartoon）了。不限定指漫畫風格的事物，相對於實際拍攝，指由繪畫圖像構成的物件，像是反意詞般地意涵被廣泛曖昧的使用著。舉例來說 Cartoon Character 指的是漫畫的角色外，也同時指動畫的角色。
Cast	日詞 配役　中詞 決定角色
CCW（Counter Clockwise）	日詞 反時計回り　中詞 逆時針
Cel edge visible	日詞 セルばれ　中詞 賽璐珞／圖層缺漏
Cel Level	日詞 セル重ね　中詞 賽璐珞／圖層順序
Cel（Cells）	日詞 セル　中詞 賽璐珞／圖層
Center	日詞 中心　中詞 中央
Character	日詞 キャラクター　中詞 角色
Character Model	日詞 キャラ設定　中詞 角色設定
Character turnaround	日詞 キャラ展開図、三面図　中詞 角色展開圖、三面圖

英文用語	日本動畫業界的說法（與用語說明）
Cine Expand	→底片為錄影帶用，增至每１秒３０影格。
Clean Up	日詞 クリーンアップ　　中詞 清稿
Close	日詞 アップ　　中詞 特寫
Closing	日詞 エンディング　　中詞 片尾
Color Comp.	日詞 カラーチャート　　中詞 色彩表
Color Key	日詞 色指定　　中詞 色彩指定
Color Pop	日詞 色パカ　　中詞 色彩閃爍
Color Styling	日詞 色彩設定　　中詞 色彩設定
Color Stylist	日詞 色彩設定する人　　中詞 色彩設定（職務）
Color(ation) Chart	日詞 カラーチャート　　中詞 色彩表
Commercial Slug	→商業廣告播放時段。
Conceptual sketch／art	→①傳達作品內容的草稿概念圖。 →②並非正式制作使用，而是概念開發階段的美術素材。 　　日本業界的話則稱作：イメージボード（概念美術樣板） →③角色的話，則是指概念素描、發想素描等的感覺。
CONT.／Cont'd（continued）	日詞 続く　　中詞 繼續、持續
Continuity	日詞 つながり　　中詞 接續、連結
Costume	日詞 コスチューム　　中詞 服裝
Credit	日詞 クレジット　　中詞 製作人員名單
Cross Dissolve	日詞 O.L　　中詞 疊影
Cush／Cushion	日詞 クッション　　中詞 緩和（運鏡、動作、時間） →①從某個動作緩慢移往下一個動作的動態（タメ［蓄積］）。 →②動作結束後有餘韻的緩動。
Cut	→①日語中的「編集（剪輯）」、「カット（鏡頭／卡）」和這裡的「Cut」 　　並不通用。 →②動作途中 Cut，往什麼接的時候在分鏡的註釋上使用。 　　場景轉換的一種，不依照動態的段落就往其他場景轉接的手法。
Cut to ～	→指突然往～切換的感覺。
Cutting	→如同上述說明的「Cut」，這裡 Cut 的意義和日本業界的「編集（剪 　　輯）」的意義是不通用的。 　　英語中的剪輯多半使用 Editing 指稱。
CW（Clockwise）	日詞 時計回り　　中詞 順時針
Cycle	日詞 リピート、くり返し　　中詞 重複
Daily Film	日詞 ラッシュ　　中詞 毛片

英文用語	日本動畫業界的說法（與用語說明）
Detail	日詞 ディテール　中詞 細節
DIAG（NAL）PAN	日詞 ななめパン　中詞 斜向 PAN（搖鏡）
Dial ／ Dialogue	日詞 セリフ　中詞 台詞
Dialogue Line	日詞 セリフ　中詞 台詞 → Line 經常做為意指台詞的說法，Dialogue Line 一詞儘管略有重複兩次的感覺，不過應該沒有錯。
Diff ／ Diffusion	日詞 ディフュージョン　中詞 柔焦 →像是覆上一層紗般的濾鏡。
Director	日詞 監督　中詞 導演
Diss. ／ Disslve ／ Dissolve to ～	日詞 O.L　中詞 疊影 →依據做疊影效果的手法，也包含 F.I（淡入）和 F.O（淡出）以及 W.I（白色淡入）和 W.O（白色淡出）等類型。
Dissipate	日詞 ディシペイト　中詞 消散
Double Exposure（DX）	日詞 ダブラシ、二重露出　中詞 多重曝光、雙重曝光
Down Shot	日詞 フカン　中詞 俯瞰
Dry Brush	日詞 筆タッチ　中詞 毛筆筆觸 →與噴槍效果（ブラシ）是不同的東西。
Dubbing	日詞 ダビング　中詞 混音後製 →日本和美國意義不同的用語。日本是意指「混音作業」、「配音作業」時使用，在美國一般則是指拷貝帶子。
Dupe	→指由原始正片（Master Positive Film ／ MP），複製負片（Duplication Negative Film ／ DN）的製作。
DX（Double Exposure）	日詞 ダブラシ、二重露出　中詞 多重曝光、雙重曝光
ECU（Extreme close up）	日詞 超クローズアップ　中詞 大特寫
ED（Episode Director）	日詞 各話演出　中詞 各集演出 →系列作中負責各集演出的人，並非整部作品的導演。
Edit(or)	日詞 編集　中詞 剪輯
Effect ／ Effects ／ EFX.	日詞 エフェクト　中詞 效果 → EFX 僅指視覺效果，聲音效果指的是 SFX。
End of Sc.	日詞 カット尻　中詞 鏡頭結尾
Ending	日詞 エンディング　中詞 片尾
Epilogue	日詞 エピローグ　中詞 結語
Episode Director	日詞 各話演出　中詞 各集演出

231

英文用語	日本動畫業界的說法（與用語說明）
Episodic character	日詞 ゲストキャラクター、各話キャラ　　中詞 客串角色、個別集數角色
Establishing Shot	日詞 全景　　中詞 定場鏡頭、全景
EXH. ／ Exhale	日詞 エクスヘイル　　中詞 呼氣、吐息
Exposure	日詞 露光する　　中詞 曝光 → EX-Sheet ／ EX シート（律表）和底片包裝上的 24EX（拍攝 24 張）就是由此而來的。
Exposure Sheet ／ X-SHEET ／ EX-SHEET	日詞 タイムシート　　中詞 律表
EXT. ／ Exterior	日詞 屋外、外観　　中詞 室外、外觀
Extreme close up	日詞 ECU ／超クローズアップ　　中詞 大特寫
Fade in	日詞 F.I ／フェードイン　　中詞 淡入 →也稱 Frame in ／フレームイン（入鏡）。
Fade out	日詞 F.O ／フェードアウト　　中詞 淡出 →也稱 Frame out ／フレームアウト（出鏡）。
Fade to (black or white)	日詞 （黒または白に）フェードアウト　　中詞 淡出為（黑色或白色）
Fairy Dust	→①小飛俠彼得潘中的小仙子 - 叮噹（Tinkle Bell）：以叮噹在非特寫時閃爍的透過光的表現為代表。 →②不限於透過光，閃亮粉末的形態，比起 Fairy Dust，普遍會使用 Pixie dust 這個說法。
FI	日詞 Fade in ／フェードイン　　中詞 淡入 →也稱：Frame in ／フレームイン（入鏡）。
Field	日詞 フレーム（Fr.）　　中詞 鏡／畫框／影格
Fielding	→決定攝影機拍攝範圍。
Final	日詞 決定稿、最終決定　　中詞 決定稿、最終決定稿
Final Track	→最終決定版的台詞音軌。
FLD	日詞 フレーム（Fr.）　　中詞 鏡／畫框／影格
Flicker	日詞 フリッカー　　中詞 晃動現象
Floor Plan	→俯瞰所見的位置關係。
Flow Chart	→表示作業的流程圖，或者組織圖。
FO	日詞 Fade out ／フェードアウト　　中詞 淡出 →也稱 Frame out ／フレームアウト（出鏡）。
Focus	日詞 ピント、焦点　　中詞 焦點
Focus, go out of	日詞 フォーカス・アウト　　中詞 失焦

英文用語	日本動畫業界的說法（與用語說明）
Follow through	日詞 フォロースルー　中詞 跟隨動作
Following	日詞 Follow　中詞 跟隨拍攝 →指鏡頭緊追在什麼之後，或者以鏡頭捕捉之意。英語中並沒有「Follow」的專業用語。
Footage	日詞 尺　中詞 時間長度
Foreground（F.G.）	→前景、在前景的物件。不僅只有 BG，指「位於前景的物件」。 一般畫面會將希望呈現的置於中景。
Format	日詞 フォーマット　中詞 FORMAT
Fr. ／ Frame	→① 日詞 コマ　中詞 影格 →② 日詞 画面　中詞 畫面
Frame in	日詞 フレームイン　中詞 入鏡
Frame out	日詞 フレームアウト　中詞 出鏡
Freeze	日詞 静止状態　中詞 靜止狀態
FS ／ Full body shot ／ Full shot	日詞 フルショット　中詞 全身鏡頭
FX	日詞 エフェクト　中詞 效果
FYI（For your information）	日詞 参考　中詞 參考
Gain through Sc.	→往畫面內前進的畫面。
Gain to O.S.	→鏡頭追上被攝物，超過後被攝物出畫面。
Gallop	日詞 ギャロップ　中詞 奔馳
Glow	日詞 グロウ　中詞 白熱光
Hand out Meeting	→作畫或分鏡等會議。 「將已成形和具體構想傳達給下一個制作流程」的感覺的會議。 與「從零開始創作」的會議是不同的。
Hold	日詞 止め　中詞 靜止
Hook Up（H ／ U）	日詞 カットつなぎ／アクションカット　中詞 接續動作鏡頭
HU（HooK Up）	日詞 カットつなぎ／アクションカット　中詞 接續動作鏡頭
Image	日詞 映像　中詞 影像
in frame	→在畫面之中。
Inbetween	日詞 動画　中詞 動畫
Incidental Character	日詞 ゲストキャラ　中詞 客串角色
INH ／ Inhale	日詞 インヘイル　中詞 吸氣、吸入氣體
Ink	日詞 線、仕上のトレス　中詞 線條或上色描線

英文用語	日本動畫業界的說法（與用語說明）
Ink & Paint	日詞 トレスペイント、仕上　中詞 清稿和上色、上色／色彩
Inking	日詞 仕上げのトレス作業　中詞 上色的清稿
Insert Cut	日詞 インサートカット　中詞 插入鏡頭
INT.／Interior	日詞 屋内、内観　中詞 室內、內景
Iris	日詞 アイリス　中詞 光圈
Iris in	日詞 アイリスイン　中詞 圈入
Iris out	日詞 アイリスアウト　中詞 圈出
Jitter	→也稱作 Jittering。指角色的線與 BG 組合線等呈現不規則抖動，讓人看不下去的狀態。
Jittering	→意同 Jitter。
Jump	日詞 ガタ　中詞 （畫面或畫面中的物件）跳動
Key Animation	日詞 原画　中詞 原畫
Key Animator	日詞 原画を描くアニメーター　中詞 原畫師
Laboratory	日詞 現像所／ラボ　中詞 沖印廠
Layout	日詞 レイアウト　中詞 構圖
Layout Sketch	日詞 ラフレイアウト　中詞 草稿構圖
Leaning	→①傾斜。 →②也會做爲動作的指示：「將身體向前傾」的感覺來使用。
Length	日詞 尺数　中詞 長度
Lens	日詞 レンズ　中詞 攝影機鏡頭
Level／Levels	日詞 セル重ね　中詞 賽璐珞／圖層順序
Light Box	日詞 動画机、透写台　中詞 動畫桌、透寫台
Line	日詞 セリフ　中詞 台詞
Line Test	日詞 ラインテスト（＝ペンシルテスト／ Pencil Test） 中詞 線攝影、鉛筆測試
Lip Sync	日詞 リップシンク　中詞 口形配合＝ Lip Synchronization
Live action	日詞 ライブアクション　中詞 眞人動態（轉繪）
Long Shot／LS	日詞 ロングショット　中詞 遠景
Mag track	→磁性音軌（Magnetic sound track）。廣播節目等仍在使用磁帶。
Mask	日詞 マスク　中詞 遮色片

英文用語	日本動畫業界的說法（與用語說明）
Master Negative or Positive	→指マスターネガ／ Master Negative Film（原始負片）或マスターポジ／ Master Positive Film（原始正片）。劇場版作品仍在使用的素材。
Match cut	→指前後鏡頭的動態和姿勢為一連串銜接的鏡頭。攝影機鏡頭也可採不同的角度。
Match dissolve	→①結束的前一卡與後一卡開頭的畫面完全重疊般的特殊 O.L（疊影），彷彿是一鏡處理的感覺。 →②指在前後鏡頭中，以鏡頭中具有視覺特色的剪影來進行 O.L（疊影）的手法。 舉例子來說：Cut-1 畫面正中間的滿月與 Cut-2 俯瞰角度的桌上的盤子。以滿月與盤子的影像搭配尺寸後進行 O.L（疊影），看起來就會像月亮是往盤子變形（メタモルフォーゼ）般轉換。不過這個手法並不是由攝影處理，而是在作畫階段就必須要設計的 O.L（疊影）。如果將顏色轉換的元素也一起思考進去的話則呈現的效果更好。
Match Line	日詞 組線　中詞 組合線 →同 reg.（registration 的簡寫）。
MCU（Medium close up）	日詞 ミディアムクローズアップ　中詞 中特寫
Medium Shot	日詞 ミディアムショット　中詞 中景鏡頭
MI.（Move in）	→靠近或 T.U（前推鏡頭）的意思。
Mix	→如果是動詞的話，指的是「混音」的動作。名詞的話，則是混音後的成品。 指以錄音作業錄製的對白、音樂、音效所彙整完成的聲音素材來進行的作業。或者指的是完成後的聲音素材。
MO.（Move out）	日詞 T.B　中詞 後拉鏡頭
Model	日詞 設定　中詞 設定
Model Sheet	日詞 キャラ設定　中詞 角色設定
Monologue	日詞 MO ／モノローグ　中詞 獨白
Mouth Chart	日詞 口パク一覧表　中詞 口形一覽表
Mouth Expression	日詞 口パク　中詞 口形
Mouth Movement	日詞 口パク　中詞 口形
MS.	日詞 ミディアムショット　中詞 中景鏡頭
Multiplane	日詞 マルチプレーン　中詞 多層攝影
Network	日詞 ネットワーク　中詞 網路

英文用語	日本動畫業界的說法（與用語說明）
NG	日詞 不可　中詞 不行
Not FINAL	→暫定稿或非決定稿的意思。
Note	→具有筆記、注意事項、附註、意見、感想、指示等各種意思。
OFF MODEL	→與角色不合、和角色不像、角色崩壞。
Off Register	日詞 組線ズレ　中詞 組合線位移
Off Screen（OS）	日詞 画面外　中詞 出景、畫面外
Off Stage	日詞 画面外　中詞 出景、畫面外
OL.	日詞 BOOK　中詞 前景
On Stage	日詞 画面内　中詞 畫面內
Ones（1's）	日詞 １コマ打ち　中詞 單格／逐格拍攝
Opening	日詞 オープニング　中詞 片頭
Optical work／Opticals	日詞 オプチカル　中詞 光學處理
OS（Off Screen）	日詞 画面外　中詞 出景、畫面外
OTS（Over the shoulder）	日詞 肩なめ、肩越しの画面　中詞 過肩鏡頭
Out of focus	日詞 ピンぼけ　中詞 焦點模糊
Out of order	日詞 順番違い　中詞 順序錯誤
Over Lay	日詞 BOOK　中詞 前景
Over shoot	日詞 オーバーシュート　中詞 超過 →比起最終目標位置超過或者過頭的感覺。
Over the shoulder	日詞 肩なめ、肩越しの画面　中詞 過肩鏡頭
Overlap	→①國際合作作品無法使用的用語。O.L（オーバー・ラップ／疊影）、カット内 O.L（鏡頭內 O.L［疊影]）都不通用。國際合作的分鏡或者現場中則使用「X-Dissolve」一詞。 →②也有重疊、雙重的意思。 →③舉例來說：有時做為動詞來形容絲帶鬆脫飄落時的跟隨動作（フォロースルー）的表現。只是這個說詞的用法，一般的翻譯網站上的解釋相當難以理解。如果翻譯能確實的話其實對動畫師而言並不是什麼困難的用語。
Paint	日詞 仕上　中詞 上色
Pan	日詞 PAN　中詞 搖鏡
Pan down	日詞 PAN DOWN　中詞 向下搖鏡
Pan up	日詞 PAN UP　中詞 向上搖鏡

英文用語	日本動畫業界的說法（與用語說明）
Pan w/action	日詞 Pan with action ／つけ PAN　　中詞 追焦 PAN →跟隨著動作 PAN（搖鏡）。
Panel	日詞 パネル　　中詞 畫板 →分鏡的圖的部分。
Pause	日詞 一時停止　　中詞 暫停
PD.	日詞 PAN DOWN　　中詞 向下搖鏡
Peg	日詞 タップ　　中詞 定位尺
Peg Bar	日詞 タップ　　中詞 定位尺
Pencil Test	日詞 ペンシルテスト　　中詞 線攝影，鉛筆測試
Perspective	日詞 パース　　中詞 透視
Pick up Line	日詞 追加セリフ　　中詞 追加台詞
Pilot Print	日詞 パイロットフィルム　　中詞 試作版／試播集
Pixie dust	→①小飛俠彼得潘中的小仙子 - 叮噹（Tinkle Bell）：以叮噹在非特 　　寫時閃爍的透過光的表現爲代表。 →②不限於透過光，閃亮粉末的形態。 與 Fairy Dust 意思相同，Pixie dust 這個說法較爲普遍。
Plot	日詞 プロット、箱書き　　中詞 情節、章節摘要
Pop	日詞 パカ　　中詞 閃爍
Pose	→（人物採取的）姿勢、態度或姿態。
Positive Film	日詞 ポジフィルム　　中詞 正片
POV.（Point of view）	日詞 見た目　　中詞 角色視角
Pre Recording	日詞 プレスコ　　中詞 預先錄音
Print	日詞 プリント　　中詞 拷貝 →也有最終成品的意思。
Priority	日詞 優先順　　中詞 優先順序
Production BG	→實際用於動畫製作的 BG（美術背景）。
Production Number	日詞 制作話數　　中詞 製作集數
Prologue	日詞 プロローグ　　中詞 序幕／章
Prop	日詞 プロップ　　中詞 道具
Proportion	日詞 プロポーション　　中詞 均衡比例 →可以視作與日文的「頭身（頭身比）」相同的意思。
PU.	日詞 PAN UP　　中詞 向上搖鏡

237

英文用語	日本動畫業界的說法（與用語說明）
Pull Back	→①想要展現全景的時候使用。 →②將鏡頭後拉，但是不一定會拉到鏡框的極限。感受上來說，只要將鏡頭稍微往後拉的話，就可以呈現強烈的速度感或是氣勢，但是有些人會將 Pull Back 當作 T.B（後拉鏡頭）來使用。
Pupils	日詞 瞳／ひとみ　中詞 瞳
Push in	→比起一般的 T.U（前推鏡頭）更能感受到「瞬間靠近」的力道。像是從屋外向窗戶拉近，再進到室內等等。
Rack focus to ～	日詞 ～にピン送り　中詞 向～焦點移送
React	→大多是「啊！」嚇了一跳的反應。
Rear View	→背影、從後方拍攝的鏡頭。
Recording Script	日詞 アフレコ台本　中詞 配音腳本
Reel	日詞 リール　中詞 卷軸
Reflection／Reflections	日詞 リフレクション　中詞 倒映、反照、反射的意思
Reframe	日詞 フレーム修正　中詞 鏡／畫框／影格 修正
reg.	日詞 組み　中詞 組合 → registration 的簡寫。
Register Line	日詞 組線　中詞 組合線
Registration	→角色與背景、道具的精確位置對位。
Retake	日詞 リテイク、やりなおし　中詞 重製修正、重新制作
Retake Reason	日詞 リテイク理由　中詞 重製修正的原因
REV.（Revised）	日詞 リバイズ　中詞 修正版 →指各種修正、修訂版。角色設定修訂版、腳本局部變更、分鏡畫面變更等等。與 Revised 一詞相同。
Reverse	日詞 切り返し　中詞 鏡頭翻轉
Reverse Angle	日詞 切り返しのアングル　中詞 鏡頭翻轉的角度 →另外也指分鏡的「ウラトレス（背面描線）」。
Revised	日詞 リバイズ　中詞 修正版 →指各種修正、修訂版。角色設定修訂版、腳本局部變更、分鏡畫面變更等等。與 REV. 一詞相同。
Rim Lite	日詞 リムライト　中詞 由於背光光源照射使得輪廓發亮的狀態
Ripple	日詞 波ガラス　中詞 波紋
Ripple X dissolve	日詞 波ガラス O.L　中詞 波紋疊影
Ripple Glass	日詞 波ガラス　中詞 波紋 → Ripple 是漣漪的意思。

英文用語	日本動畫業界的說法（與用語說明）
Rotate	日詞 回転　中詞 旋轉
Rotoscope	日詞 ロトスコープ　中詞 眞人轉描
Rough Animation	日詞 ラフアニメーション　中詞 未經清稿的作畫
Rough Cut	日詞 粗編集　中詞 粗略剪輯
Rough Sketch	日詞 ラフスケッチ　中詞 草圖
Rushes	日詞 ラッシュフィルム　中詞 毛片
S/A（Same As）	日詞 兼用　中詞 兼用
SB.	日詞 絵コンテ　中詞 分鏡
Sc. ／ Scene	日詞 カット　中詞 鏡頭／卡 * →例如：在日本的話會說第 25 場景的第 7 卡。 　　* 譯註：其實 Scene 翻譯爲シーン和場景。由於日本動畫制作環境中較少使用 　　　シーン，而是使用カット、Cut 來管理及編號。因此作者此處寫的是日本環境 　　　中的用語，並不是英文原來的邏輯和規則。
Scene is out	日詞 カットが欠番になること *　中詞 鏡頭缺號 　　* 同上譯註。
Scene List	→① 日詞 香盤表＋尺数表　中詞 角色出場表＋作品時間長度表 　　指註明了每一個鏡頭（場景）的時間長度與角色出場內容的清 　　單。 →② 日詞 カット表　中詞 鏡頭確認表
Screen Play	日詞 シナリオ　中詞 劇本
Script ／ Scripts	日詞 シナリオ、脚本　中詞 劇本、腳本
Secondary Action	日詞 セカンダリーアクション　中詞 附屬動作
Secondary Character	日詞 脇役　中詞 配角
Self Color (line)	日詞 色トレス　中詞 有色描線
Semitransparent	日詞 半透明　中詞 半透明
Sequence	日詞 シークェンス　中詞 段落
(BG)Setup	→ BG 設定（背景美術設定）。英文裡沒有能夠妥善傳達日文「BG 設定」一詞的說法，因此使用「(BG)Setup」這個詞。「(BG)Setup」 只會用於指背景美術，不會用在角色等其他方面上。
Shadow line	日詞 影線　中詞 陰影線
Shooting	日詞 撮影　中詞 攝影
Shot	日詞 ショット、画面　中詞 鏡頭、畫面
Show Print	日詞 最終仕上がりプリント　中詞 最終完成版的影片拷貝

英文用語	日本動畫業界的說法（與用語說明）
Single Frame	日詞 フィルムの一コマ　中詞 底片上的一影格
Size Comparison	日詞 サイズ比　中詞 尺寸比例 →角色的比例對照。
Size Relationship	日詞 サイズ比　中詞 尺寸比例
Slate	日詞 ボールド　中詞 場記板 →與實拍電影的カチンコ（拍板）相同。
Sliding Peg	日詞 移動タップ　中詞 滑動式定位尺
Slow In ／ Slow Out	→使用在動作或是運鏡上。指平穩流暢的移入（Slow In）或移出（Slow Out），而不是突然且劇烈的動態。
Slug	→①寫上預先錄音時計算的台詞秒數，來決定分鏡裡每一格所需要製作的長度。 →②為了製作律表，會在分鏡裡寫上演技表現的時間點。
Soft Focus	日詞 ソフトフォーカス　中詞 柔焦
Sound Negative Film	→經由光學處理過的聲音負片。
Sound Track	日詞 音響トラック　中詞 音軌
Speed Lines	日詞 流 PAN　中詞 流線 PAN
Splice together in Order	日詞 棒つなぎ　中詞 毛片版
Squash	日詞 スクワッシュ　中詞 壓縮 →「伸展與壓縮」的壓縮（請參照「ストレッチ＆スクワッシュ［伸展與壓縮］」一詞的說明）。
Staging	→可以視作與「レイアウト（構圖）」相同的意思。日本動畫業界的「構圖」涵蓋了攝影機視角、大致的演技安排、舞台（地點）、氣氛（燈光）等。
Steps	日詞 歩き（ステップ）　中詞 走路（腳步） →使用在指定走路的時間點。指定走一步會需要幾格。 例如：16 × Steps，就是指 1 步會走 16 格的意思。指定跑步時的 1 步，也是使用 Step 這個說法。
Story Board	日詞 絵コンテ　中詞 分鏡
Storyboard Footage	日詞 絵コンテ秒数、コンテ尺　中詞 分鏡秒數、分鏡時間長度
Stretch	日詞 ストレッチ　中詞 伸展 →「伸展與壓縮」的伸展（請參照「ストレッチ＆スクワッシュ［伸展與壓縮］」一詞的說明）。
Strobing	→看起來「パカ（閃爍）」的樣子。
Strobing	日詞 ストロボ　中詞 殘影

英文用語	日本動畫業界的說法（與用語說明）
Subtitle	日詞 サブタイトル、字幕　中詞 副標題、字幕
Superimpose	日詞 スーパー　中詞 疊印
Synchronization	日詞 シンクロナイゼーション　中詞 同步影像和聲音的時間點
Synchronize	日詞 シンクロナイズ　中詞 同步化
Synopsis	日詞 シノプシス　中詞 劇情提要
Take	→①攝影後的影像、錄音後的音源。 　　Take 是能夠使用在攝影、錄音、作畫等各種工作內容上的用語。例如在錄音時說「Take 3」，就是指第三次錄音的版本。 →② Take 是指從預先動作起到重點動作（啊！般被嚇到的姿態），到最後動作靜止的一連串動態（引用「動畫基礎技法 P.285」的說明）。
Take Board	日詞 ボールド、カチンコ　中詞 場記板、拍板
TC（Time code）	日詞 タイムコード　中詞 時間碼 →指出現在影片上方或下方，顯示影片已播放了多少時間的數字碼。
Teaser	日詞 ティーザー　中詞 前導、精采片段、預告、作品的簡介等
Telecine	日詞 テレシネ　中詞 膠（片）轉磁（帶）
Thumb Nail	日詞 サムネイル、縮小ラフ画　中詞 縮圖、小的草稿 →指利用小的草稿安排演技表現。
TI.	日詞 T.U　中詞 前推鏡頭
Tight	→緊湊、靠近的意思。例如：「畫面再 Tight（緊湊）一點」指的就是「再更靠近畫面一點」的意思。
Tilt	→鏡頭以仰角、俯角擺動拍攝的意思。重點在於以俯仰方式來改變對拍攝對象的角度。Tilt 後面加上 Up 或 Down，就是指往上仰視或是往下俯視。Tilt 不只有一個方向，而是有上與下兩個方向（因此在 Tilt 後面加上 Up 或 Down，可以讓指示更加明確）。一般，對於（二次元）的動畫來說，Tilt 是不容易表現的手法，但是在寫實電影裡則經常可以看到。
Timing	日詞 タイミング　中詞 時間節奏
Title	→①タイトル（名稱）、題名（標題）。 →②也會用來指「作品」的意思。
TO.	日詞 T.B　中詞 後拉鏡頭
Top Peg	日詞 上タップ　中詞 上方定位尺
Tracking（也可拼作 Trucking）	→架設軌道讓攝影機在上面移動就叫做 Tracking。根據被拍攝物、軌道與攝影機之間的關係，也可以變成是 Follow、T.U 或 T.B。鏡頭推近被拍攝物時稱爲「truck in」（也就是 T.U），將鏡頭拉遠則是「truck out」（也就是 T.B）。

英文用語	日本動畫業界的說法（與用語說明）
Treatment	日詞 箱書き 中詞 章節摘要
Truck in	日詞 T.U 中詞 前推鏡頭
Truck out	日詞 T.B 中詞 後拉鏡頭
Turnaround	日詞 キャラ展開図、三面図 中詞 角色展開圖、三面圖
TV cut off line	日詞 TV 安全フレーム 中詞 TV 安全框
TV cut off safe	日詞 TV 安全フレーム 中詞 TV 安全框
Twos(2's)	日詞 2 コマ打ち 中詞 兩格拍攝
UL.	→置於角色下方的 Book（前景）。
Under Exposure	日詞 アンダー 中詞 曝光不足
Under Lay	→置於角色下方的 Book（前景）。
Up Shot	日詞 アオリ 中詞 仰角
VO ／ Voice off	日詞 OFF 台詞 中詞 OFF 台詞
Voice on	→畫面內台詞。
Voice over	→ OFF（畫面外）台詞。
Voice Track	→作畫時：指錄製了台詞的帶子。錄音時：指錄製台詞的聲道。
Walk Cycle	日詞 ウォークサイクル 中詞 走路循環 →比方說先踏出右腳，接著踏出左腳，然後再踏出右腳接續回到第一格的一連串動畫。只要反覆循環就能製作成任何步數的基本組合。也就是走路的重複。在美國，似乎一定會製作出走路循環來做爲角色的動態基本設定，因此委託海外公司製作時，會將走路循環放入前製素材裡一起提供。
Walla	日詞 ガヤ 中詞 人群吵雜聲 →電影用語。
Whites out	日詞 W.O ／ホワイトアウト 中詞 白色淡出
Wide	日詞 ワイド 中詞 寬、廣
Wider	日詞 よりワイドで 中詞 更寬、更廣
Wipe	日詞 ワイプ 中詞 劃接
Work Book	→指彙整了各場景使用的背景、小道具、角色、台詞、時間長度、構圖、運鏡、場景分鏡、色彩資訊、風格設定等各項資訊的工作手冊。
Work Print	日詞 ラッシュフィルム 中詞 毛片
WS.	日詞 全景、引きの画面 中詞 全景、拉遠的畫面

英文用語	日本動畫業界的說法（與用語說明）
WXP	日詞 ダブラシ、二重露出　中詞 多重曝光、雙重曝光
X-DISS	日詞 O.L　中詞 疊影
X-Sheet	日詞 タイムシート　中詞 律表
Zip Pan	日詞 流 PAN　中詞 流線 PAN
Zoom in	日詞 T.U　中詞 前推鏡頭 →指攝影機固定不動，只有伸縮鏡頭向畫面推近。
Zoom out	日詞 T.B　中詞 後拉鏡頭 →指攝影機固定不動，只有伸縮鏡頭由畫面後拉。

關於日本動畫業界用語「T.U（前推鏡頭）」與「T.B（後拉鏡頭）」的說明（統整各論點）：

日語：T.U（Truck Up）、T.B（Truck Back）

英語：T.I（Truck In）、T.O（Truck Out）

→①本來「Truck Back」是指將攝影機從被拍攝物處拉遠，讓畫面內的被拍攝物變小。在寫實電影中，
　　則是鋪設軌道，在軌道上放置台車（truck）架上攝影機移動，才會有「Truck Back」的說法。

→②在英文中「T.U」與「T.B」的用法不成立。

　　首先，UP 與 BACK 並不是反義詞。

　　T.U（Truck Up）的「Up」有向上的意思，因此在定義上是說不通的。

　　而 T.B（Truck Back）的「Back」有「返回」「後退」的意思，因此這個用法也是不準確。

→③雖然最常使用的是 T.I（Truck In）與 T.O（Truck Out），但有時也會看到使用 T.U 與 T.B 的情況。

　　以用語來說 T.U 與 T.B 是存在的，因此不能說這個用法不成立。

後記

　　日本商業動畫業界曾經很長一段時間沒有一本能夠用來讓新人動畫師學習的專業用語集，這是我在擔任華特·迪士尼動畫 JAPAN 藝術教育負責人的時候深刻體會到的。無論哪個業界都需要能做為基準的專業用語集，也因為在當時日本動畫業界還沒能有這樣的一本書，於是我思考著既然沒有就只能自己動手寫了。沒想到召集了動畫業界的夥伴一起籌辦的動畫研習會，卻意外成為了日後這本書誕生的契機。

　　我們將動畫研習會的成果，彙整後的動畫用語集以 PDF 的形式無償的公開在アニメーター Web（動畫師網站。正式名稱是：4 年制大學即戰力動畫師教育研習會）之上。只是，由影像所構成的動畫，在使用文字來說明影像用語的時候依然有其極限。許多的用語沒有圖例做進一步解釋的話，閱讀的人很難真正的理解。之後我決心親手一一繪製所有需要的插圖，耗費了一年的時間終於完成了這本《動畫製作基礎知識大百科》。

　　關於專業用語，我徵詢採訪了動檢、上色、背景、攝影等諸多專門職務人員，盡可能的務求詳盡與正確。改訂了隨著年代已經不再使用或改變了的用語，並且也新增了全新的基準用語。

　　自出版以來，本書幾乎被所有動畫制作公司、工作室，以及大學動畫科系和專門學校廣泛採用，正是對出自專業、力求實務與正確性的本書最好評價。

　　希望這本書能夠對在動畫製作的現場、大學和專門學校的您有所助益。

神村幸子

■ 作者介紹　**神村幸子**　Kamimura Sachiko

曾任職於東京電影株式會社，現爲自由動畫師。
並且兼任插畫家、小說家、神戶藝術工科大學教授、文化廳委員等社會活動參與。

個人網站：「屋根裏部屋へようこそ（歡迎來到閣樓小屋）」http://yaneura2015.web.fc2.com/
主辦網站：4 年制大學卽戰力動畫師教育研習會「アニメーター Web（動畫師網站）」。http://animatorweb.jp/

● 動畫　機動戰士 GUNDAM ZZ　作畫監督／風與木之詩　角色設計　作畫監督／城市獵人　角色設計　作畫監督／媽媽是小學四年級生　角色設計／亞爾斯蘭戰記　角色設計／爆裂戰士戰藍寶　角色設計　總作畫監督／名偵探柯南　分鏡　道具小物設計／人生交叉點　角色設計／怪醫黑傑克　角色設計　總作畫監督

● 插畫　《月刊 Neo ファンタジー》封面連載／《亞爾斯蘭戰記》／《豹頭王傳說讀物》／《中世遊楽団アウラ・ペンナ》／《カルパチア綺想曲 (ラプソディ)》／《銀河英雄傳說》／《緋色の館　猫曼魔》／《竜戦姫ティロッタ》／《幻想水滸伝カラベル》

● 漫畫　《たべものにはいつも感謝のココロ》／《アイシテル物語》

● GAME　ブレインロード／デッドフォース／ミスティックドラグーン

● 小說　《ネオ·マイス》／《次元城 TOKYO》／《ソロモンの封印》

● 畫集　《ガーディアン》／《ミスティックドラグーン・マテリアルズ》

● 動畫師教育經歷
　華特·迪士尼動畫 JAPAN　藝術教育負責人
　神戶市主辦動畫神戶　WORKSHOP 講師
　衛星廣播「動畫講座」數位動畫講座　特別講師
　多媒體藝術學園　特別講師
　4 年制大學卽戰力動畫師教育研習會　主辦人
　株式会社テレコム・アニメーションフィルム　透視講座講師
　京都精華大學漫畫學部　兼任講師
　神戶電子專門學校　特別講師
　神戶藝術工科大學先端藝術學部媒體表現學科漫畫·動畫專攻　教授
　大阪傳達藝術專門學校　特別講師
　東京工藝大學特別講師
　文化廳　藝術家海外研修制度　特別派遣研修員　倫敦留學
　神戶デザインクリエイティブ株式会社　動畫師遴選及教育負責人
　ゴンゾ株式会社　動畫師教育講座講師
　開志專門職大學　動漫學院院長、教授

● 社會活動經歷
　洛杉磯　安那翰　動畫博覽會演講
　文化廳媒體藝術祭　動畫部門審查委員
　厚生勞動省　技能奧運　競技委員
　經濟產業省　一般社團法人日本動畫協會委託事業（動畫產業核心人才發掘·育成事業）籌劃委員會委員、指導講座講師
　經濟產業省委託事業　財團法人數位內容協會　專員
　巴黎　JAPAN 博覽會演講
　一般社團法人日本動畫師·演出協會　副理事長
　獨立行政法人　日本藝術文化振興會　藝術文化振興基金營運委員
　動畫電影專門委員會　專門委員
　文化廳　藝術文化振興費補助金審查委員會審查委員
　關東經濟產業局　動畫師育成計畫實證實驗　課程規畫、主任講師
　文化廳藝術選獎推薦委員
　經濟產業省委託事業　財團法人數位內容協會「適性職業指引」講師
　文化廳　國立媒體藝術綜合中心設立準備委員會委員
　文化廳　新人動畫師等育成事業　專案經理人、育成檢討委員會主審查
　文化廳　媒體藝術資訊據點　協會組織事業委員
　練馬區　動畫人材育成事業推進檢討會議委員
　東武カルチュア株式会社「LINE 貼圖講座」講師

藝術叢書 FI1058

全彩圖解！
動畫製作基礎知識大百科
元老級動畫師親自作畫講解，制作流程、數位作畫到
專業用語全方位入行攻略

アニメーションの基礎知識大百科 增補改訂版

原 著 作 者　神村幸子
譯　　　者　孫家隆
責 任 編 輯　陳雨柔
設 計 統 籌　SAFE HOUSE T studio
　　　　　　黃慎慈、鄭婋婋
內 頁 排 版　傅婉琪
行 銷 企 劃　陳彩玉、楊凱雯、陳紫晴
發 行 人　涂玉雲
總 經 理　陳逸瑛
編 輯 總 監　劉麗真
出　　　版　臉譜出版
　　　　　　城邦文化事業股份有限公司
　　　　　　台北市民生東路二段 141 號 5 樓
　　　　　　電話：886-2-25007696　傳真：886-2-25001952
發　　　行　英屬蓋曼群島商家庭傳媒股份有限公司城邦分公司
　　　　　　台北市中山區民生東路 141 號 11 樓
　　　　　　客服專線：02-25007718；25007719
　　　　　　24 小時傳真專線：02-25001990；25001991
　　　　　　服務時間：週一至週五上午 09:30-12:00；下午 13:30-17:00
　　　　　　劃撥帳號：19863813　戶名：書虫股份有限公司
　　　　　　讀者服務信箱：service@readingclub.com.tw
　　　　　　城邦網址：http://www.cite.com.tw
香港發行所　城邦（香港）出版集團有限公司
　　　　　　香港灣仔駱克道 193 號東超商業中心 1F
　　　　　　電話：852-25086231
　　　　　　傳真：852-25789337
新馬發行所　城邦（馬新）出版集團 Cite (M) Sdn Bhd.
　　　　　　41-3, Jalan Radin Anum, Bandar Baru Sri Petaling,
　　　　　　57000 Kuala Lumpur, Malaysia.
　　　　　　電話：+6(03) 90563833
　　　　　　傳真：+6(03) 90576622
　　　　　　讀者服務信箱：services@cite.my
一 版 一 刷　2022 年 1 月
一 版 三 刷　2024 年 5 月

ISBN 978-626-315-052-2
版權所有‧翻印必究（Printed in Taiwan）
售價：599 元（本書如有缺頁、破損、倒裝，請寄回更換）

ANIMATION NO KISO CHISHIKI DAI HYAKKA ZOHO KAITEI BAN

Copyright © 2020 Sachiko Kamimura
　　　　　© 2020 Graphic-sha Publishing Co., Ltd.
This book was first designed and published in Japan in 2020 by
Graphic-sha Publishing Co., Ltd.
This Complex Chinese edition was published in 2022 by Faces
Publications.

Japanese edition creative staff
Original Edition
　Illustrations and producing : Sachiko Kamimura
　Layouting : Miho Hamada, Akira Hayashi
　Composing : Sachiko Kamimura
　Editing : Motoki Nakanishi
　Editorial collaboration : Go office

Revised Edition
　Cover illustrations : Sachiko Kamimura
　Cover design : Yo-yo Suzuki, Rara Kawai (yo-yo rarandays)
　Proofreading : Yume no hondanasha
　Editing : Chihiro Tsukamoto (Graphic-She Publishing Co.,Ltd)

Collaboration
　Character design : Yoshikazu Yasuhiko
　Glossary : Yasuo Otsuka
　A-1 Pictures Inc.
　Wish
　SUNRISE INC.
　Telecom Animation Film Co.,Ltd.
　ASAHI PRODUCTION.
　Brain's Base.
　Kobe Design University

　CG : Rryohei Horiuchi
　Photographs : Motoyo Kawamura